一生必去的

行・男・百・岳・物・語

台灣高山湖泊

目錄

輯二

百岳
我們來了

實踐生命的感動

<div style="text-align: right">謝孟雄（董氏基金會董事長）</div>

大自然的好山好水，有一股美的力量，令人著迷，流連忘返。我喜歡攝影，攝影是我從年輕至今的興趣和夢想，透過手中的相機，捕捉一場場邂逅的人生風景。藉由影像和文字的記錄，我的人生感到快樂和滿足，這或許也是六十多年來，我熱愛攝影，持續不輟的動力吧！

在六十多年的攝影人生中，我體會到：夢想，不會一下子就看到成果，一定要花時間去做、去執行，每次做一點，一點一點累積，時間久了，才會看見成果。

因為要完成一件事，不是只有夢想，還要有實踐的動力才行。近代美國教育思想家杜威說，「實踐是檢驗真理的唯一法則」，凡事只有做出來才有價值。

葉金川先生即是一位夢想的實踐家。許多人對他的印象，大多圍繞在SARS、三聚氰胺、全民健保等專業的表現上。卸下公務的外衣，私底下，他是一個懂得規劃生活的人，他愛運動、喜歡爬山。

他從大學時代就迷上登山活動，四十多年來，他心中有一個夢，就是想在六十歲前，完成攀登台灣百岳的夢想。根據中華民國山岳協會的估計，全台攀登完百岳的人數還不到一千人，而葉金川先生就在他六十歲生日的前夕完成這項極艱難，幾近常人無法達成的夢想，實在值得恭喜，

心裡也是佩服。

要完成攀登百岳這項壯舉，平時就要鍛鍊身體，維持極佳的體力，才能負荷每一次登山的挑戰。葉金川先生平時就喜歡慢跑，在繁忙的公務下，他每天還是維持運動的習慣；他也喜歡呼朋引伴，帶朋友、工作的同仁，一起爬山、做運動。

董氏基金會心理衛生組去年開始向國人推動「運動紓壓」的觀念，幾次活動也曾邀請葉金川先生來分享他運動紓壓的祕訣，跑步、登山、騎單車等就是他維持活力的來源。

人如果不運動，就像水不流動，會變成一灘死水，透過運動，可以忘掉煩惱，紓解心中的壓力。董氏基金會計劃出版一系列與「運動紓壓」相關的書籍，藉此提供國人好的運動觀念和紓壓藍圖。

森林是台灣的生命，台灣百岳更是少有的天然景象。登高而小天下，視野自然寬遠，心靈也就開闊起來，更能體會森林、山脈的美好，台灣生命的力量！

許多人在年輕的時候，都曾有一些夢想，可是隨著歲月的變動，究竟還剩多少堅持。葉金川先生在這本書中告訴讀者一個實踐夢想的觀念：「現在不做，一輩子就不會做了」，我也以自己六十多年來，對攝影的夢想堅持，告訴讀者：人要有夢想，有了夢想就要設法去實踐它，然後靠著毅力去堅持，這樣才能圓夢，邁向成功之路！

閱讀本書，領會台灣山岳之美！

戴勝益（王品集團董事長）

「有些事情現在不做，以後就不會做了！」這是電影《練習曲》中的一句口白，也是前衛生署長葉金川先生用以激勵自己，完成攀登百岳壯舉的一大動力。

「登百岳，不只是爬山而已，而是生活中重要的部分，更是帶著夢想去尋找生命中的色彩」。葉前署長的人生道路，因為有百岳相伴而絢爛輝煌。

尤其台灣第一高峰玉山，是葉前署長所推崇的百岳之一，也是王品人必登之山。玉山象徵台灣人的堅忍精神，是許多人心目中的聖山，更是這輩子一定要去做的一件事。

王品集團每人必修「登百岳、遊百國、吃百店」的三百學分中，其中一項就是「登百岳」，可見百岳在王品企業文化裡的重要性。

葉前署長說，「爬山是跟自己的一種挑戰，更是一項意志力的鍛鍊，雖然爬完也沒有人會頒獎章給你」。但葉前署長完成少數人才能達到的境界和目標，絕對比獲得獎章更令人敬佩。

山岳的寧靜、堅毅、永恆和獨特，讓所有登山者為之著迷，而葉前署長六十歲登百岳的毅力和精神，如巨山一般令人景仰。

閱讀本書，猶如跟隨葉前署長的腳步，攀登台灣百岳一般，不僅讓人深切感動，更領會到台灣

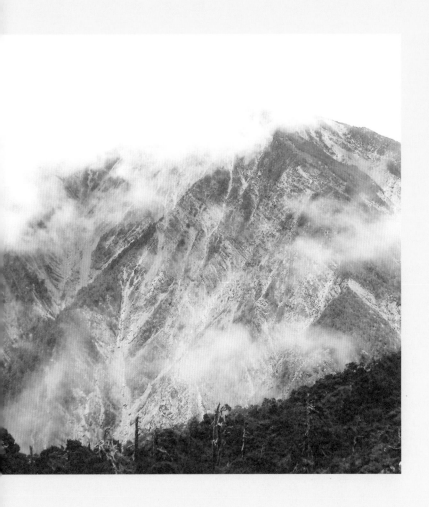

灣山岳之美！

後註：我到二〇一〇年四月為止，百岳完成四十九座，還有五十一座尚未攀登，還要很加油地向葉前署長學習啊！

享受登高、健康樂活

李萬吉（康軒文教集團董事長）

人因夢想而偉大，因築夢而踏實。恭喜葉金川先生在發行本書之際，完成了他的人生夢想目標：六十歲前完登百岳。他說：「登山，在不同人生階段都有不同目的，大學時是因為參加社團；工作時是因為身體健康及與同仁互動；現在則是因為樂趣與圓夢。」他還說：「登百岳，是要讓自己感動，去實現自己與山林的約定；是要帶著自己的夢想，去尋找生命畫布中的色彩。」

偶然的機緣，與葉金川先生結識，我們同樣都熱愛運動，常參與鐵人三項運動，對於健康、樂活，彼此有一致的共識。我和葉金川先生一樣都喜歡爬山，至今已登過台灣百岳十餘座，日本富士山二次，還經常參與郊山的登山活動，也鼓勵同仁爬山，目前已有一千多人在我的鼓勵下完成玉山登頂，登過其他百岳的同仁也超過千人。二〇〇九年起，還辦理康橋的小六學生登頂玉山領畢業證書，給孩子們最特殊的畢業典禮。每到假日，台灣各郊山都有康軒人的足跡，登山已成為康軒人的共同語言。

台灣的山地占全島總面積的三分之二，主要山脈有縱貫南北的中央山脈，靠西側的玉山山脈與阿里山山脈，北部的雪山山脈，以及緊鄰東海岸的海岸山脈。台灣最高峰玉山主峰，海拔三千九百五十二公尺，也是東北亞第一高峰。台灣地處亞熱帶，山林茂密，山勢結合森林，風景

美不勝收。擁有如此難得的山林地理環境，實在值得我們好好去親近。

近年來，運動已成為企業訓練員工、鍛鍊心智的重要手段。因為經營企業須招募優秀的事業伙伴，不僅腦袋裡的東西重要，身體健康更不可輕忽。企業培養員工的工作技能，也須關心員工的健康；有了健康的身體，家庭、事業才能兩全。有鑑於此，二〇〇五年我開始參與鐵人三項運動，至今已完成十一次標準鐵人賽，二次半程超鐵賽，同時也在企業內推廣此運動，累積至二〇一〇年四月已有一百八十八人完成標準鐵人賽，二十五人完成半程超鐵賽，康軒是全台鐵人密度最高的企業。

我認為「腳若勇（台語），做什麼事都不困難！」在我經營的康軒文教集團，致力推廣登山、騎單車、長跑、游泳，甚至鐵人三項，其背後都有超越運動的目的。當拋開繁雜的公務，穿上輕便的運動服裝，上司僚屬都可平起平坐，距離無形中拉近了。另一方面，透過運動凝聚員工向心力，可以培養團隊精神與合作默契，也能營造更健康、更和諧的企業文化。從事這些運動所面對的是自我內心的反覆對話，以及體力、耐力、意志力的嚴峻挑戰。經歷反覆淬鍊，讓自己的心智更成熟，將來遇到任何困境或挑戰，會更從容面對，也會更有信心去克服難關，在任何領域都將更容易成功。

真誠的推薦您來共讀本書！透過本書葉金川先生所推薦十二個台灣人一生必須造訪的高山和湖泊來闡釋，及以康軒為例，可以讓大家對於登山活動有多一些務實角度出發的思考，以及多一些躬體力行的實際行動，漸而發展為全民運動。讓生活在台灣的我們，能夠親近山林，盡情體驗自然生態，領略台灣之美，真正的「享受登高、健康樂活」。

和葉教授一起「瘋」百岳

張鴻仁（永豐餘上騰生技顧問公司總經理）

葉金川一定是瘋了，否則怎麼會用四十年的時間去完成百岳？！

故事要從一九七三年說起……

當時，有一群「瘋子」，更正確的說是四個「瘋」山的人（Fun Mountaineer，詳見第二十九頁「四大天王」），將台灣海拔三千公尺以上的二百多座高山，挑選出一百座，並命名為百岳之後，台灣的這類瘋子就成等比級數增加。本書就是記載一個瘋山的人，如何以他的黃金歲月，帶著家人和朋友一起「瘋」百岳的故事。

葉教授雖然在大學時期就開始爬山，但是他真正立志完成「百岳」，或者說他內心開始對百岳產生「悸動」，應該是在他公共衛生的理想和抱負──開辦全民健保、加入世界衛生組織、對抗H1N1流感大流行等國家賦予他的重任，告一段落之後，才從他內心深處重新浮起。不過，爬高山，不單是體力好就可以圓夢，除了多變的天氣是登山者最大的敵人外，團隊中只要有人有狀況（詳見第四十二頁「林鴻柱迷航記」）整個行程就泡湯。

在山友中被稱為「神」的黃宗仁先生（第一○六頁）說，百岳不必是人生的目標。如果連體力、耐力與負重力均遠超乎常人的「神」都有如此深刻的感嘆，可見「登百岳」的確「非常人所能

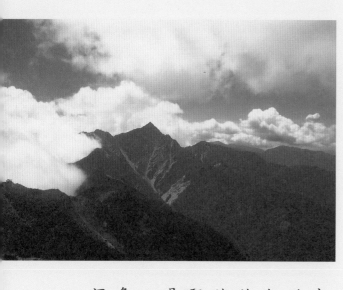

夢想」。

但是，葉教授在他六十歲生日的前夕完成百岳，並出版這本「一生必去的台灣高山湖泊——行男百岳物語」是用心良苦的。因為台灣的山岳之美，我們又怎能體會，在「經濟發展」的大帽子下，人們如何為了開發而摧殘了我們「大地的母親」？（第七十二頁）如非葉教授娓娓道來，我們又怎能瞭解許多高山資源豐富的國家是如何「疼惜」他們的高山，並且在高山上建立「五星級」的步道，其品質與可近性，連盲人都可一「窺」山岳之美。（詳見第六十五頁「福爾摩沙稜線探險」）

這本書不是只給登山者看的書，是給所有人的書。

它記載了葉教授及其山友的一段登山日子，有辛苦，有甜蜜，有艱難，也有朋友間的相扶持；有驚險（詳見第九十頁「小楊跌落斷崖」），也有雨過天青和死裡逃生的喜悅；有受寒、受凍、雨淋挨餓的辛苦，亦有葉大廚端出國宴（詳見第五十二頁「烏魚子的饗宴」）而滿山飄香的喜悅。當然，還有一段「不為人知的祕密」，就是在登奇萊東稜，由磐石西峰前營地過鐵線斷崖山時（第八十八頁），由於補給斷線，因此「高粱比啤酒多，啤酒比水多」，在登山時，居然可以「山山有啤酒，夜夜有高粱」。難怪，虔誠向佛的山友洪淑娟醫師

忍不住說，和葉P爬山，一路上要唸「阿彌陀佛」（第一四四頁）。

我和葉教授沒有太多一起登百岳的緣分。不過，有一回一起去走奇萊南峰與南華山（能高北峰），一路上粉紅色高山杜鵑盛開，走在山徑中好像「法國巴黎的比利時花園」，我忍不住說：

「我也有一個夢，就是有一天在這座上天賜給我們的美麗花園裡，擺一個餐桌，鋪上白色桌巾，倒上香檳和紅酒，和我太太享受法式情人節大餐！」葉教授聽到，大笑說：「你起肖！」我不敢回嘴，心想：「瘋子和肖仔，有什麼不同？」

的確，百岳並非任何人都可以完成，但是讀完這本書，再上網看許多山友登百岳的喜樂；再配上上河文化出版的台灣山岳立體地圖，您也可以像我一樣「說的一口好百岳」。

登上心中的三角點

葉金川

　　很多人問我，為何要寫《行男百岳物語》這本書，理由很簡單，我由衷地想與大家分享登山運動帶給我的愉悅感受，想吸引更多人體驗山林之美。寫這本書，並不是要和寫百岳、爬百岳的人較勁，只是想讓讀者瞭解山友的心情，為什麼他們會這麼喜愛山林，分享對山林的熱愛，鼓舞並帶動台灣爬山的風氣。

　　爬「百岳」不僅需要熱情與堅持，還要有登山常識、要挪得出時間、要找到志同道合的山友相伴，像我就花了四十年才完成百岳。

　　很多人熱愛山林，卻因忙於工作，不斷延後親近山林的渴望，像台大公衛學院前院長林瑞雄教授就令我印象深刻。林教授將近六十五歲時，終於下定決心要去爬玉山。為了完成他的夢想，我協同李龍騰醫師、我的大兒子人豪陪他攻頂，林教授到了排雲山莊時高山症發作，我告訴他：只要勤練體力，便可克服高山症，然而，他想到自己快六十五歲了，感嘆地說：登玉山，要等下輩子了！

　　我也看過很多人嚮往爬山，後來因種種因素無法完成，而感到遺憾，我寫此書的目的也是想告訴大家⋯只要有心，就能做到，任何人都可登上自己心中的三角點。

台大醫院的陳惟浩醫師，山友都稱他「浩子」，有次健康檢查被診斷得了腦瘤，之後失蹤了一陣子，原來是利用僅剩的生命去爬還沒完成的山，雖然最後因腦瘤過世，但他請山友把部分骨灰灑到合歡北峰。我很驚訝，有人如此愛山，直到去世還想和大地為伍，自由自在的與大自然融為一體，這讓我想到一首日本歌曲「千風之歌」，這首歌彷彿道出他的心境，儘管因病去世，依舊會化為千風，化為飄揚在山岳中的樂音陪伴我們。

有一次去爬能高安東軍，途中遇到一位年輕人，他獨自一人爬山，似乎是因感情不順遂而到山上整理繁亂的心，我們同路線，便邀他同行。最後一天爬到安東軍山頂時，他突然拿出一個蛋型的塑膠盒，像是「我的野蠻女友」電影中主角埋的時光蛋，寫下他當時的心情並埋在山頭旁，他告訴我們，五年後要再來挖出心中所藏的祕密。

每個人對山都有不同的情感，山給人很多心情的寄託，像浩子求仁得仁；像感情不順遂的年輕人，把山當作可以傾訴心情的對象。至今我仍為林教授感到惋惜，假如他早一點下定爬玉山的決心，我可以陪他訓練體力，就不必放棄爬山的夢想，也不會留下一生莫大的遺憾。

雖然我不是運動選手，但我可以花四十年爬完百岳，靠的是我對山林的熱愛和親近山林的意志。想親近山的人要說服自己，創意和毅力是每個人都擁有的，關鍵在於自己要不要發掘和實踐。

我的好友張鴻仁和郭旭崧，看我快爬完百岳，就想趕在我完成最後一座山前，早我一步爬完第一座玉山和第一百座羊頭山，這對他們來說，有頭有尾，就像爬完百岳一般。我的另一位朋友慈桂，因有高山症，只爬了玉山和羊頭山，但她可以調侃當時已爬過九十九岳，唯獨還沒爬羊頭

賀 葉金川
於新康山完成台灣百岳壯舉 2010.06

山的小楊「羊頭山你爬了沒?」由此可見,爬山對每個人的意義都不相同,只要你歡喜,一切都足夠。

寫這本書的另一個目的是想傳播一個觀念,「並不是非要爬完百岳才叫爬山」。爬百岳的時代已經過去了,我想要推廣更平易近人的登山運動,而不是推廣門檻較高的登百岳運動。現在很多公路開通,若選擇爬合歡山主峰、離公路旁五百公尺左右的石門山、離路邊一小時路程的合歡山東峰等,其實都不需要花太多體力就可以到達。

百岳也有幾座我不敢恭維的山頭,像是合歡山西峰、小劍山、武陵四秀中的喀拉業山、南湖大山旁的馬比杉、秀姑巒、馬博拉斯旁的駒盆山、玉山南峰旁的鹿山,都只是大山旁的小丘陵,除了耗費很大的體力外,展望也不好,風景也平平,讓我覺得是四大天王整山友的傑作。

當初百岳的選擇主要是作為登山者挑戰自己的目標,也因為考量到地點需平均分布在全台,而做了這些推薦。目前時空環境已改變,有些山其實不是一般人所能負荷,因此我推薦十二座高山和湖泊,這些地點大都是二到三天就可爬完的,其中七彩湖、大水窟、白石池和大霸尖山需要五天,我認為這些地方一生一定要去過一次,這是大自然賜給台灣最珍貴的禮物。

輯一

百岳是我生命中的感動

口述、圖片提供／葉金川　採訪整理／葉雅馨、林芝安、蔡睿縈

丹大橫斷

現在不做，一輩子就不會做了

「安東軍，我來了！」

二○○七年六月底，我剛離開台北市副市長一職，就安排和太太去縱走能高安東軍，這是最令我永生難忘的一次高山旅程。

早在十八年前，我就跟長庚登山隊去爬過，從盧山溫泉走到奧萬大森林公園的上方，這段路通常六天可以完成，安東軍山是這段路最南端的一座山，只有三○六八公尺，百岳中排名九十四，但是它有一顆一等三角點。這是日據時代就有的土地測量方式，當時還沒有衛星定位，要測量繪製地圖，每四十公里左右會有一個一等基點，基點與基點間形成三角型，通常一等三角點會是視野最好的山頭，安東軍是方圓四十公里內展望最好的一座山。

當天天氣很好，可以看到日出，太平洋、花東縱谷、花東海岸山脈盡在眼底，太平洋海面一艘貨櫃輪在寧靜的海面畫出一道細紋，它不只是美，是出自

● 二○○七年六月登上安東軍山，心頭是無比興奮，安東軍山頂只有三○六八公尺，卻是當地方圓四十公里內，視野最好的山頭。

●一九九七年我完成第七十三座百岳，那時根本沒把握能在六十歲前把百岳爬完。

百岳登山榜

百岳登山榜	楊政瑋	葉金川	黃國茂	許宗珍	黃宗仁	陳慧書	黃聖超	林	邱永豐	楊基譽	洪淑娟
86.9.29	80	73	73	72	60	59	48	43	31	27	2
1 玉山主峰 3997	瑋	蓁	茂	雅	宗	書	超	豐			娟
2 玉山東峰 3940	瑋	蓁	茂	雅	宗	書	超	豐			娟
3 玉山北峰 3920	瑋	蓁	茂	雅	宗	書	超	豐			
4 玉山南峰 3900	瑋	蓁	茂	雅	宗	書	超	豐			
5 雪山主峰 3	瑋	蓁	茂	雅	宗		超	豐			
6 秀姑巒山 3860	瑋	蓁	茂	雅	宗		超	豐			
7 馬博拉斯 3805	瑋	蓁	茂	雅	宗						
8 南湖大山 3	瑋	蓁	茂	雅	勁		超	豐			
9 大水窟山 3724	瑋	蓁	茂	雅	宗						
東小南山 3709	瑋	蓁	茂								
中央尖山 3703											

內心一種永恆的感動。

一九八九年，我就來爬過一次，那次辛辛苦苦花了好幾天來到安東軍山腳，只差四十分鐘即可爬到山頂，可惜當天下很大的雨，安全起見，沒有爬完就匆匆下山，六天的行程，獨漏了山頂。

十八年後，再次縱走能高安東軍，終於順利登上山頂，那種克服困難、征服自己、不服輸的感覺，難以言喻，我在山頂上大喊：「安東軍，我來了！」

一九九七年年底，我工作上遇到瓶頸，決定離開健保局，從公職退休，隻身來到花蓮慈濟大學任教。一九九八年是虎年，我屬虎，當時四十八歲，是本命年，有股強烈中年轉業危機的陰影壓在心頭，當時我想，這輩子再也沒有能力去完成百岳了，那時總共完成七十三座。

沒想到，過了十年，二○○七年，終於登上了安東軍山，是我的第八十七座百岳，登上山頂時，內心想著：六十歲前把百岳爬完，該不是夢。我的心情從憂鬱谷底逆轉爬升，感覺自己像個年輕人、如旭日東升般的心情，跟十年前截然不同。

●從木瓜溪仁壽橋，往東邊山上看去，皚皚白雪覆蓋的山頭從右往左是帕托魯山腰、磐石草原、奇萊主峰、南華山草原。（奇萊北峰被主峰遮蔽，看不到）。

我相信，這就是為什麼許多人會迷上爬百岳的原因吧。登百岳，不只是爬山而已，是生活中最主要的一部分，是帶著夢想，去尋找生命中的色彩。

哇！真想飛到山上

二〇〇九年十二月八日，我在花蓮雙潭自行車道，從鯉魚潭往七星潭的方向騎，經過木瓜溪仁壽橋，往東邊看去，太陽正升起，陽光灑在西邊木瓜溪的盡頭，山頂上（奇萊主峰及東稜）像是大自然的畫布，因為我最近剛走完奇萊東稜每個山頭（盤石、太魯閣大山、立霧主山和帕托魯山），所以這次遠望遠方的山頭時，感受完全不一樣。晨曦從暗紅、靛紅到金黃色，顏色不斷更迭，我沿著河堤騎，哇！真想飛到山上。

我騎到花蓮溪口的北岸，往北看過去，就是清水大山（二四〇八公尺，旁邊有三角錐山二六〇七公

● （左）奇萊山屋旁的寬闊草原。
● （右）從盤石西峰往東邊看立霧溪谷上的雲海，小島似的山頭，從左至右分別是立霧主山、帕托魯山和太魯閣大山。

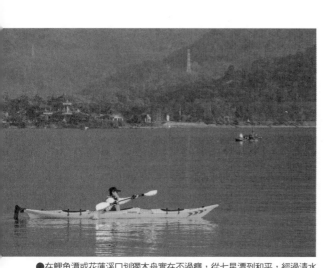

●往奇萊主峰路上。（圖／楊政璋提供）

尺），清水大山延伸入太平洋，這裡就是鼎鼎大名的清水斷崖，葡萄牙人在西元一五四五年前來到這裡的外海，並嘆為觀止，直呼台灣是福爾摩沙，實際上，清水大山後面還有一片更雄偉的山，也就是南湖中央尖山。

我另外一個夢想是，划獨木舟從七星潭往北走（順著洋流，由南往北划），划過清水斷崖到花蓮的和平，總計約四十公里，我想從海上看清水大山背後更雄偉的山脈。

南湖中央尖和阿拉斯加一樣美

健保開辦那段時日，我是首任總經理，對我來說，個沒完沒了的工作，所有的醫生朋友幾乎都變成我的敵人，真是苦撐半年後，業務慢慢穩定下來，民眾對健保的滿意度終於從谷底逐漸爬升，從百分之二十爬到百分之六十多。所以，我給自己放一星期的長假，安排與太太去阿拉斯加度假。

一九九五年八月底，即將出發前，連戰院長突然要召開全民健保檢討會議，當時徐立德副院長、衛生署張博雅署長

●在鯉魚潭或花蓮溪口划獨木舟實在不過癮，從七星潭到和平，經過清水斷崖外海，是我的另一個夢想。

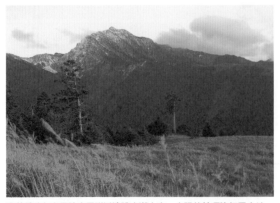

●我和太太張媚在南湖北山合影，左後是南湖大山，右後的山頭是中央尖山，要從山溝往上垂直爬升才能到達右側尖尖的山頂。

等人都會出席會議，原訂的阿拉斯加之旅只好泡湯了。會議開完，還剩五天假期，我跟太太說，南湖中央尖山其實跟阿拉斯加一樣美，就這樣，太太就被我騙去爬南湖中央尖山。

我爬過好幾次南湖大山，中央尖山還沒有爬過，但對我太太來說，這是她第一次爬長程的山，過程跟後來去安東軍山的感受很不同，因為臨時起意，沒有太多安排，是個令人驚喜的旅程。

南湖中央尖山是中央山脈內第二高峰，台灣最高的山脈是玉山山脈，主峰高三九五二公尺，其次是雪山山脈，主峰高三八八六

公尺，中央山脈最高的山頭秀姑巒山三八〇五公尺，南湖大山則是三七四二公尺，在中央山脈算第二高峰，非常雄偉。那是我第一次爬長程的山，爬了五天，在這之前多是爬短程的高山，三到四天即可完成。以往我大多是跟著山友去，利用假期去爬。

●黃昏時在審馬陣山屋附近遠眺南湖大山，夕陽的餘暉染紅了大地。（圖／楊政璋提供）

一生必去的台灣高山湖泊——行男百岳物語

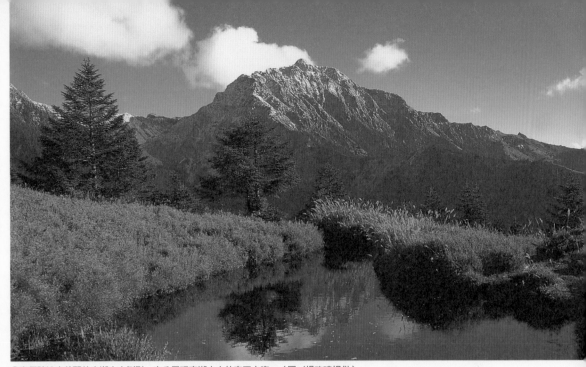

●審馬陣池中美麗的南湖大山倒影，充分展現南湖大山的帝王之姿。（圖／楊政璋提供）

之前我太太對於我爬山這件事不是很高興，總抱怨說我不是在工作，就是在爬山。但是在安東軍山頂時，她反而鼓勵我把百岳爬完，跟之前她在南湖中央尖山的態度截然不同，南湖中央尖山是她第一次陪我爬長程的山，那次她其實並不是那麼享受登山的樂趣。

現在，我一說要去爬山，她總爽快地說：「好啊！去爬啊！」

她知道，我這一輩子如果沒有完成百岳，生命就像缺了些什麼。這過程中，影響我最大的就是「練習曲」這部電影中的一句話：「有些事情你現在不做，一輩子就不會做了。」如果我在四十歲時聽到這句話，我不會有太多感覺，不會有急迫感，現在就完全不同，尤其在登頂安東軍山時，離六十歲還有三年，應該還有機會爬完百岳，於是趁還走得動，就去把夢想實現吧！

我希望這一輩子留下一些能感動自己的事情，

不是三聚氰胺、全民健保、H1N1等等，而是爬完百岳，完成一個在我心中放了許久的夢。

五岳三尖

第一次爬百岳，是在醫學院二年級時，參加了台大登山社。一九七〇年青年節，隨著去爬玉秀（玉山、秀姑巒山），那次一大隊人馬，先搭台鐵到彰化二水，從二水搭小火車到集集，接著換客運到和社，

玉山　秀姑巒山　縱走　台大登山社

領隊：林鴻祺（土四）
嚮導
攝影：劉炤基　李館源

總務：陳志傑

● （上）一九七〇年，我醫學院二年級時，首次參加台大登山社的登山活動。此為當時的參與名單。
● （下）大二時參加台大登山社的玉秀登山健行活動，大隊人馬登上中央山脈的最高峰秀姑巒山。

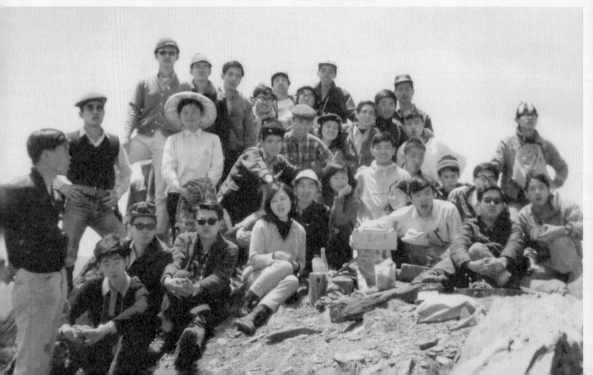

台灣五大山脈位置圖

●（左）台灣的五大山脈，從右至左分別是花東海岸山脈、中央山脈、玉山山脈、阿里山山脈，左上是雪山山脈。百岳多在中央山脈，只有二十座在雪山山脈，十二座在玉山山脈。阿里山及花東海岸山脈，海拔太低，沒有百岳。

●（右）一九七一年，念台大三年級時，我曾登上大霸尖山頂峰，背後是小霸尖山。後來登頂的路損壞，現已不能登頂。

走到上東埔，一直往八通關走，去秀姑巒山，彎回玉山，從塔加回阿里山。

那時還沒有百岳的名稱，登山界的目標是爬五岳三尖（五岳就是玉山、秀姑巒山、南湖大山、雪山、以及屏東的北大武山；三尖則是大霸尖山、中央尖山、達芬尖山）。

我從大二開始就陸續爬百岳，我跟班上愛爬山的同學像是邱浩彰、谷文章等走大霸尖山、雪山、能高越嶺，都是屬於容易接近的高山，三天內可以來回。

山岳協會當時有所謂四大天王：林文安、蔡景璋、邢天

一生值得造訪一次的地方

雪山一日遊

正、丁同三，這四大天王為了鼓勵登山活動，推廣台灣山岳之美，成立了百岳俱樂部。一九七三年，他們在台灣三千公尺以上的高山，找出一百座登山目標，同時開始寫文章，一篇篇的文章，山林鴻爪，然後集結成冊，書名是《台灣百岳全集》。這本書是台灣登山界的聖經。二〇〇七年，這本書重新編寫出版，稱為第二世代《台灣百岳全集》，厚厚兩大本，可以說是台灣登山百科全書。

有一天，我在花蓮火車站，看到有個正在排班的計程車司機在等客人的同時，竟然捧著這本書在看。我很驚訝，這本書當時一本定價一千八百元，但是第一個月就賣了五千本，影響力很大，很像捷安特之於台灣的腳踏車運動，透過這本書，帶動了之後三十年台灣的登山運動。

嚴格來說，登山（hiking、trekking），英文的意思是高山步道的健行，還稱不上「爬」或「攀」，不是競技，是生活的一

●美麗的雪山圈谷，不同時節前往，感受都不同。（圖／楊政璋提供）

●雪山白木林。（圖／楊政璋提供）

部分，爬完也沒有人給你獎章，而是跟自己挑戰，鍛鍊自己的意志力。

學生時代結束後，我開始工作、出國、養小孩等等，忙得一塌糊塗，一九八二年我從國外回台灣，三十二歲就在醫政處當副處長，當時醫政處號稱天下第一處，衛生署業務最龐雜的單位，整個人被捲入工作漩渦，當時也自認體力很好，運動不是我生活中的優先事項。直到有一天，我看到台大醫院放射線科黃國茂醫師寫的一篇文章：「雪山一日遊」，刊登在中華山岳協會雜誌上。

這篇文章刊出後，引起登山界一片譁然。文章寫著，他跟陳清桂及王叔岩牙醫，三個人從台北開車經中橫、梨山，開到武陵農場，將車子停在雪山登山口，整晚沒睡，半夜背著小背包、水與簡單的食物就開始爬，登頂後隨即下山，開車回台北，即是第二天的晚上，前後差不多二十四個小時。一般人爬雪山會先走到三六九山莊住一夜，隔天清晨

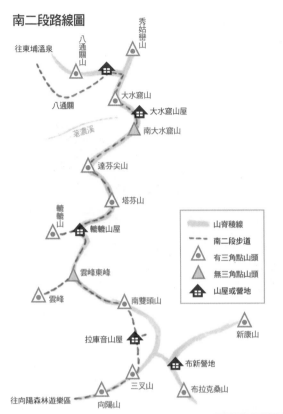

南二段路線圖

往東埔溫泉　八通關山　秀姑巒山　八通關　大水窟山　大水窟山屋　南大水窟山　老濃溪　達芬尖山　塔芬山　轆轆山　轆轆山屋　雲峰東峰　雲峰　南雙頭山　拉庫音山屋　新康山　布新營地　三叉山　布拉克桑山　往向陽森林遊樂區　向陽山

山脊稜線
南二段步道
有三角點山頭
無三角點山頭
山屋或營地

開始爬，登頂後再回到三六九山莊下山，至少需要兩天才可爬完。

這篇「雪山一日遊」，引起所有的山友謾罵，說他們做了最不好的示範，登山不是在比賽，而是要享受登山的過程，哪有人用「趕時間、拚業績」的方式爬山。黃醫師無奈地說，我沒有時間，只能這樣爬啊。

之後，我建議黃醫師可以爬較短程的高山，就不用那

●與黃國茂醫師父子利用雙十節假期，登白姑大山，半途在山腰紮營烤火取暖。

●每個階段爬山都有不同的目的，現在爬百岳主要是享受過程中的樂趣，也藉機圓夢。

麼趕。於是，也開始和他第一次的登山，爬白姑大山（又稱白狗大山，在中橫八仙山林場上方）。

那次除了黃國茂醫師、我，還有他兒子、陳清桂共四人，利用兩天假期，晚上到中橫谷關住，隔天天微亮，就起身去爬，花了兩天爬完此山，從此有了一群固定的山友。

當時找黃醫師爬山，主要是那時感覺身體開始走下坡。想起來，的確每個階段爬山都有不同的目的，大學時參加登山社團，屬於學生的社團活動；置身工作、難以脫身階段，去爬山主要是為了身體健康，除了跟山友爬，有時也帶同仁一起爬，藉此跟同仁有更多互動，通常是利用假期，爬短程可完成的高山。現在爬百岳，是另一種心情，主要是樂趣、圓夢。

滿山的水鹿

二○○一年暑假，我、太太及嚮導王金榮，三個人沿著中央山脈走，從南橫往北，從向陽到八通關下東埔溫泉，走了八天，這是第一次長程的縱走，之前走短程沒有請嚮導，山友們自己走，比較不清楚路況，有時會吃盡苦頭，有了專業嚮導，更能真正享受到登山的樂趣。

我們一路經過嘉明湖往北走，因之前發生口蹄疫曾封山，所以人跡罕至，生態被維護得很好。那是我第一次看到滿山的水鹿，加上天氣佳，景緻優美，心情非常愉悅，根本就是在度假，而不是登山。我們應該是結束封山之後第一支進入山裡的隊伍。

南二段可以登頂的山頭有向陽山、三叉山、南雙頭山、雲峰、轆轆山、塔芬山、達芬尖山、大水窟山、八通關山等，其中雲峰屬於不容易抵達的山，其他的山則都在稜線上。雲峰位於往西走的支稜，走到雲峰東峰山腳下，就必須往西登雲峰再回主稜（見第三十二頁路線圖）。

●水鹿是高山最常見的大型動物，水鹿生性溫和，屬草食性動物，為了要得到鹽分，喜歡舔食登山客小便後的劍竹草叢。有兩枝分叉的水鹿大約三歲，未長角的小鹿只有一歲。

拉庫音溪——水鹿的故鄉

講到雲峰，有一次，黃國茂醫師帶他的兒子黃聖超跟楊政璋（以下簡稱小楊）三人為了登雲峰，從南橫走，走到拉庫音溪營地，這裡是水鹿的故鄉，有個山洞，是水鹿臨終時棲身的墳場。他們三人住在拉庫音溪營地，準備隔天爬到雲峰。

之前小楊走過非常多高山，就是沒能到達雲峰，這次他們三人到了拉庫音溪，小楊卻腰部嚴重受傷，走不動，只能停在這裡，黃國茂父子不甘心，兩人決定輕裝單攻，黃國茂醫生的性格就是不論多艱難，總是想要克服萬難去達成目標。

黃醫師父子倆早上兩點出發往上爬，走到南雙頭山，拉庫音溪是荖濃溪的上游、兩個山頭之間的山谷，他們從山谷往上爬到南雙頭山，大約已三、四個小時，再往雲峰東峰走，從這裡還要再上雲峰頂，這段非常困難，這也是小楊走兩次都失敗未能登頂的原因。黃醫師跟兒子往

●每個人心中都有一座三角點，只要相信自己，你就會有很大的力量，我也衷心希望每個人終究都能順利登上自己心目中的三角點。

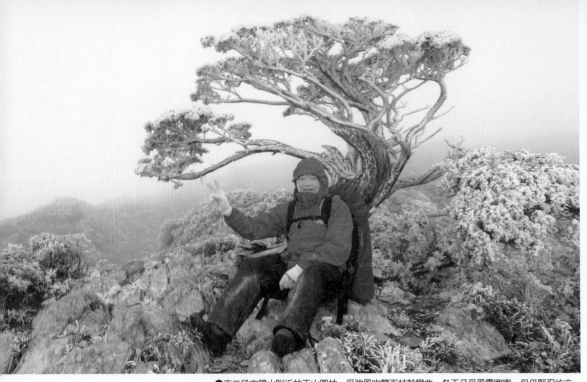

●南二段向陽山附近的玉山圓柏，受強風吹襲而枝幹彎曲，冬天又受風雪寒害，但仍堅忍屹立。

上走到雲峰，從出發到登頂雲峰已經過了十二個小時，已經是下午了，然後還要再回到南雙頭，再下到拉庫音溪。

小楊一個人在帳篷內從清晨醒來等到晚上十二點，外頭一片漆黑，始終等不到他們回來，開始擔心是不是發生山難了，到了半夜兩點，黃國茂父子才出現，從出發到回到營地前後花了二十四個小時。小楊爬了三次雲峰都沒能如願登頂，當時他獨自在漆黑的營地，帳篷外盡是水鹿，簡中心情只有他自己知道。

我跟太太及王金榮登雲峰時，天氣很好，經過拉庫音溪、南雙頭，我們走到雲峰東峰，大約下午兩、三點就紮營休息、泡茶煮晚飯吃。隔天一大早，輕裝爬雲峰，大約兩個多小時就抵達雲峰頂。太太問我，登雲峰很輕鬆嘛，為什麼小楊來了三次都沒有辦法登頂？我笑著說，因為我們把行程分兩天走，每天只走一小段路，當然輕鬆愉快。

山屋有水有電，還有床可睡

二○○三年，我專程陪小楊以及其他山友再爬一次南二段，走法跟上次一樣，而這次玉山國家公園在南二段沿途已經蓋好許多山屋，山屋有水、有電，還有床可睡，不必在戶外紮營，也不必趕路，真是愈爬愈安全舒服了。

我第一次來的時候，滿山的水鹿、紅毛杜鵑、玉山圓柏，非常漂亮，所以我說南二段是一生中值得造訪一次的地方。但這次卻鮮少看到水鹿，我內心頗為納悶，就問嚮導，這位嚮導是原住民，他有參與蓋山屋的工程，曾經住在工地兩、三個月，我問他：「那幾個月你們住在這裡都吃些什麼？」什麼也不敢說，我們猜想，可能把水鹿都吃進肚子了。

這次我們住在山屋內，發現水鹿只敢站在很遠很遠的山頭上，夜幕低垂，大地一片藍色，皎潔的月

●不向大自然低頭的樹、翻湧的雲海，交織出充滿生命力的畫面。（圖／楊政璋提供，攝於爬奇萊主北峰途中）

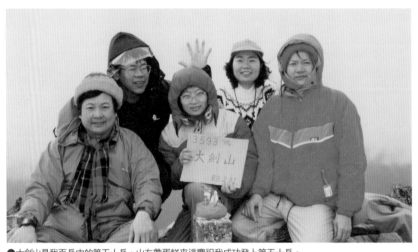

●大劍山是我百岳中的第五十岳，山友帶蛋糕來這慶祝我成功登上第五十岳。

亮高掛天空，景色相當漂亮。可是我心裡想的是，水鹿怎麼離山屋這麼遠，上回我來，水鹿都在我們營地的附近晃來晃去，現在水鹿應該彼此會奔相走遠遠的，我想水鹿應該彼此會奔相走告，山屋那邊很危險，不要靠太近，否則可能會小命不保吧！

●玉山假沙黎，看起來像紅豆，秋天正是結果的季節。

留得青山在

山友黃國茂醫師非常好強，綽號黃牛，他的想法是，只要排了行程就一定要登到山頂，跟他爬山有時蠻危險的，還好多數爬山是由我當領隊，發號施令，看來我比較踏實，也可以說比較怕死。我的觀念是留得青山在，不怕沒柴燒，身體安全平安最重要，不能為了一次登頂傷害了身體，畢竟將來還有機會再爬，所以只要天氣或身體狀況不佳，我一定撤退。

大小劍路線圖

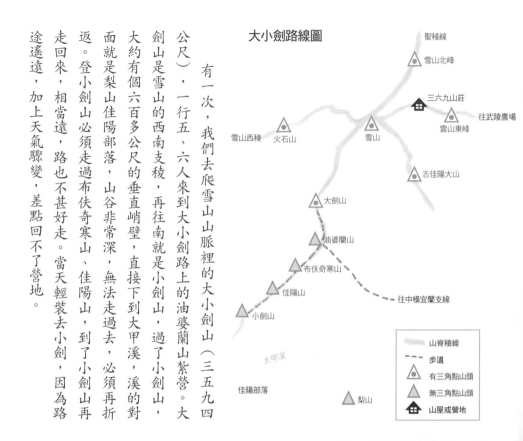

聖稜線

雪山北峰

三六九山莊

往武陵農場

雪山東峰

雪山西稜 火石山 雪山

志佳陽大山

大劍山

油婆蘭山

布伕奇寒山 往中橫宜蘭支線

佳陽山

小劍山

大甲溪

佳陽部落 梨山

山脊稜線	
步道	
有三角點山頭	
無三角點山頭	
山屋或營地	

有一次，我們去爬雪山山脈裡的大小劍山（三五九四公尺），一行五、六人來到大小劍路上的油婆蘭山紮營。大劍山是雪山的西南支稜，再往南就是小劍山，過了小劍山，大約有個六百多公尺的垂直峭壁，直接下到大甲溪，溪的對面就是梨山佳陽部落，山谷非常深，無法走過去，必須再折返。登小劍山必須走過布伕奇寒山、佳陽山，到了小劍山再走回來，相當遠，路也不甚好走。當天輕裝去小劍，因為路途遙遠，加上天氣驟變，差點回不了營地。

● （左）在油婆蘭山遠眺雪山。（圖／楊政璋提供）。
● （右）在干卓萬山的斷崖上，山友們克服萬難往上推進，高山上有很多無法預料的風險。

登山計畫比不上氣候變化

布拉克桑迷航

我遇到最危險的一次登山，就是二〇〇九年

另一次黃國茂醫師和陳慧書等山友去走小劍山的時候，可能接近冬天，他們走過去再折返時天色已暗，因為冬天日照短，必須摸黑回來，有些路段結冰，滿危險的。還好這次他們學乖了，不敢冒險走回來，而是選擇在布俠奇寒露宿一晚，幸好當晚沒有下雪或下雨，不然情況將無法收拾。

登山時，時間的掌握以及判斷力是否正確，非常重要，必須正確決定何時該繼續往前走，何時該撤退，何時該緊急紮營，甚或露宿在外。

●在登新康山的路上，一直照顧大家的原住民嚮導們，左起高梁（全高良）、恐龍和阿福，都是南投信義鄉望鄉部落的原住民。

十二月爬新康山，也就是中央山脈南二段三叉山的東北支稜（往東南的支稜就是布拉克桑山脈），這次除了我跟小楊、洪淑娟醫師之外，還有一位衛生署林鴻柱前科長，他跟著來爬，因為他想完成自己的第五十座百岳（詳見第三十二頁「南二段路線圖」）。

我跟小楊、洪醫師要往新康走，需六天，我們四個人帶了三個嚮導和挑夫，一切已安排就緒，正準備出發前一天，林鴻柱打電話跟我說，他最後一天要開會，只能待五天。他只能跟我們走到叉路，也就是東北稜的新康與東南稜的布拉克桑，在這個叉路有個布新營地，我們在這裡分手。

我擔心他一個人去布拉克桑不安全，要他帶一個原住民嚮導，但他決定不帶嚮導，獨自往東南稜走。

在布新營地，他輕裝出發，因為他還要回來過一夜；我們三人則重裝往東北走，準備過兩夜。

臨走之前我們跟他約定，如果他返回布新營地，這裡有個木頭路標，我們要他在路標上放三個石頭當作暗號，表示他已經安全離開了。

隔天，我們從收音機中得知會有寒流，一開始走，天氣還不錯，我們準備走到桃源營地，預計下午一點抵達桃源營地，稍事休息後再繼續往前走。不過洪醫師腳程較慢，我跟小楊在桃源營地等她等了一個多鐘頭，等到她時仍然沒有食物跟水，因為嚮導要再花一個鐘頭去取水，大約下午三點多才到齊。

這麼一拖延，時間也有點晚了，原本打算繼續往前走的計畫必須更改，我決定在這裡過夜，隔天清晨四點出發。

●找到林鴻柱後，在布新營地紮營一夜，晚上果然下起大雪來，走到南二段與新康叉路口，山徑積滿了雪，走起來有點困難。

失蹤十二小時，才能出動救人

清晨三點多開始下雨，雨卻愈下愈大，只好等天亮之後再決定。

天亮了，雨卻愈下愈大，顧及安全，我決定撤退，因為晚上可能會下雪，一旦下雪，路不好走，更難撤退。於是我們走回布新營地，首要之務，就是去找那三顆石頭，確認林鴻柱是否安全，可是，我們並沒有看到三顆石頭。

我們開始擔心了起來，偏偏這裡通訊不佳，手機不通，只好準備紮營。這時，正好有一陣風吹過去，雲正好散掉，可以看到山下營地，綠草地上帳篷仍在，看起來就像林鴻柱的帳篷。我請兩個嚮導下去察看。林鴻柱跟我們分開時，我在他的背包最上面放了兩條香腸，因為他都帶甜食、零食，沒有帶主食，所以我放了兩條香腸給他。

結果嚮導回報給我的訊息是，裡面沒人，東西都沒有動且全部都溼了，這表示林鴻柱一整晚沒有回到

帳篷內，算了算時間，我們跟林鴻柱已經斷訊三十四小時了。

我們嘗試到可以通訊的地點打開手機，一堆簡訊紛紛響起，山友吳育巧、林雪如（以下簡稱雪如）、小楊家人等，全寫簡訊告知，林鴻柱失蹤了，他昨天晚上自己打一一二警察局救難電話報案說找不到路，之後再打一次電話說自己要去找路，他持續與警察保持聯繫。關山分局與山友連絡，留下消息，我問他們，救難隊現在在哪裡，他們說救難隊已經過登山口了，上山一個多鐘頭了，晚上會抵達布新營地，然後早上再花四個鐘頭會抵達嘉明湖山屋，等於是還要再花二十個鐘頭才能走到布新營地，我推測當天晚上可能會下雪，情況將很危急。

救難隊的規定是，消失十二個鐘頭才能算失蹤，才能派員救人。

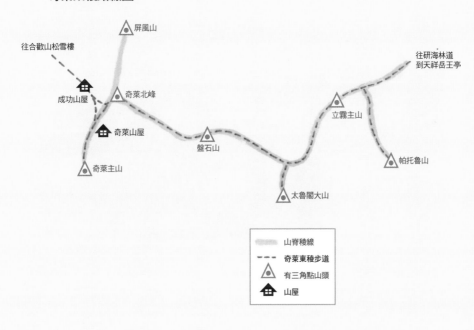

奇萊東稜路線圖

往合歡山松雪樓

屏風山

往研海林道
到天祥岳王亭

成功山屋

奇萊北峰

立霧主山

奇萊山屋

盤石山

帕托魯山

奇萊主山

太魯閣大山

山脊稜線
奇萊東稜步道
有三角點山頭
山屋

我的想法是，我們已經在布新營地了，且布拉克桑不是那麼遠，也不是那麼難走，與其等救難隊，不如先去找看看。於是大伙開始往下走，這時，一陣風吹散了烏雲，視線變得清晰，我們赫然發現有個人全身發抖、佇在帳篷旁邊……乍看以為見到鬼，定睛一看，原來是「林鴻柱」，他自己走回來了。離開我們整整三十四個小時，但總算結束一場虛驚。

新流感來攪局

二〇〇九年七月二十九日，我跟山友們去爬奇萊東稜，從合歡山走向中央山脈主稜，到奇萊北峰。

如果從奇萊北峰往東走，有一段東稜，其北方山谷就是立霧溪，一直向東走到最低處就是花蓮天祥的岳王亭。約需六天，算是滿辛苦的行程。

這次一起爬的山友很多，除了我和太太、小楊、小楊的兒子楊旻哲、慈濟鄭仁亮老師夫婦、洪淑娟醫

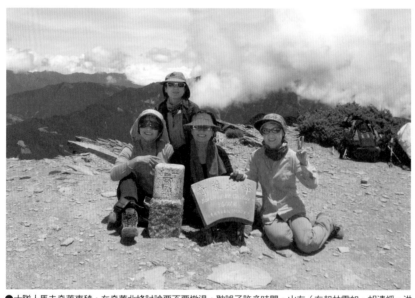

●大隊人馬走奇萊東稜，在奇萊北峰討論要不要撤退，耽誤了許多時間。山友（左起林雪如、胡清煖、洪淑娟、張媚）在山頂留影。

●二〇〇九年七月，楊政璋帶剛滿十八歲的兒子楊旻哲走奇萊東稜，這是旻哲第一次爬高山，一路雖然吃盡苦頭，卻也是終生難忘的成年禮。（圖／楊政璋提供）

師、雪如。那時我還是衛生署署長，我本來認為新流感疫情到了十、十一月左右才會再流行，八、九月應該還好，因此排了年假去爬百岳。

第一天，我們從合歡山開始走，走到山谷，夜宿成功堡，那裡手機不通，我們無從得知外界訊息，整夜相安無事。到了第二天，我們一行人開始往上走，快到中午時，已經登上奇萊東稜第一個山峰——奇萊北峰，山頂上通訊良好，我一打開手機，響個不停，簡訊有十多通，都是衛生署傳來的，我心想大事不

妙，可能無法繼續爬山。果然，留言都是說：有位H1N1病患病危，需要對外做說明。

當下，我決定立刻下山，山友們也紛紛討論要不要撤退，但我認為那幾天都是大晴天，對登山者來說安全性最高，而且這次我們也請了三位原住民嚮導陪同登山，人手與食物相當足夠，因此我要求大家繼續往前走，不要撤退。

當天，我和太太趕路下山，連夜回到台北。一離開，這支散兵游勇的登山隊伍形同群龍無首，沒有領隊，沒有人指揮。特別是楊旻哲才十八歲，第一次爬高山，就是百岳四大障礙之一的奇萊東稜（另三個是馬博橫斷、新康和南三段），沿途可說是吃盡了苦頭，一路缺水而炙熱，其辛苦可見一斑，這樣的成年禮可真是不好消受，當然也是終身難忘吧！

這已經不是我第一次因公務而臨時打亂行程，卻是第一次留下這麼多位山友繼續奮鬥走完行程，而延伸許多驚險插曲，也才有雪如後來的揶揄描述：「哪有水鹿，只有趕路。」

天使的眼淚

最令我印象深刻的一次是，我安排好要去南橫的嘉明湖（又稱為天使的眼淚，是目前國人非常熱門的高山旅遊地點），預定三天行程，要出發之前，已故的王永慶先生當時找衛生署長張博雅溝通醫療上的建議，我那時擔任健保局總經理，張署長希望我一起前往。嘉明湖行程就泡湯了。

我請山友們依照既定行程行進，在晚宴結束後，約略晚上九點多，我隨即背上行囊，連夜出發去南橫，希望能跟山友們會合。還好，

●在奇萊東稜沒看到水鹿的山友林雪如，後來終於在另一個百岳障礙「南三段」的東郡大山（標高三六一九公尺）前之東郡北鞍營地，看到如親善大使般前來索食的水鹿，一旁的原住民嚮導看到水鹿的角，還戲稱要拿繩索來套圈圈！（圖／林雪如提供）

●紮營在嘉明湖畔，清晨一起床就看到水波不興、靜如明鏡的「天使的眼淚」。

只需帶自己的行囊（食物與帳篷都在山友們身上），速度加快許多；隔天早上八點，已經抵達登山口。我沒有事先讓山友們知道我會趕過去，所以當我走到嘉明湖上方的三叉山登山口，山友們正從三叉山下迎面而來，我第一個看到的是陳清桂，我喊他：「阿桂！阿桂！」當下，他楞住了，因為他沒有識出眼前這個穿著雨衣只露出兩眼的人是我。

「阿桂，是我啦！」

我繼續喊著。

「我以為遇到鬼了！」阿桂說。

之後，陸陸續續其他山友們也到了，全員再度集合，那種感覺真好，是一種不離不棄的感覺，不論多困難，就是要跟著山友一起走完既定行程。

另一次更動行程，也是去爬嘉明湖。那時我是台北市政府衛生局長，市長是馬英九，那年元旦我早已跟小楊、育巧等山友約好去爬嘉明湖。但各局處首長都會跟著市長參加元旦升旗典禮，再從台北市政府慢跑到總統府，那時我和山友走到山腰，看到向陽山後就跟山友們

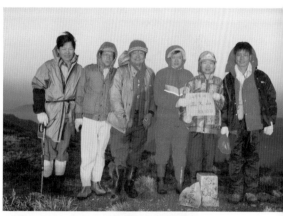

●結束公務後，我從台北趕到南橫，終於在嘉明湖上方的三叉山登山口追到山友，跟著大夥走完行程。左起：黃宗仁、邱永豐、黃國茂、葉金川、許雅珍、楊政璋，攝影是陳清桂，他被穿得像吳鳳一樣的我嚇了一跳。（圖／黃宗仁提供）

道再見，要趕回台北升旗。

下山後，立刻驅車連夜趕回台北，半夜到台北，早上六點去升旗、慢跑，結束後再搭車趕回南橫，努力想跟上山友們的行程。不過，這回我只走到向陽北峰，山友們已陸續回程，我等於趕去陪他們走下山。

聽山友們說，那次因為在湖邊過夜，時值冬天，夜晚非常冷，帳篷附近不時有水鹿晃來晃去，山友之一育巧半夜起來如廁，她往外走，聽到一聲尖叫，類似「ㄍㄢ」的聲音，原來是水鹿的叫聲，嚇得她跑回帳篷，不敢再去上廁所。育巧的睡袋太薄，小楊好心將睡袋借給她，結果自己冷得半死，小楊於是下了個結論：「登山時，寧可老婆借人，也不可以把睡袋借人。」

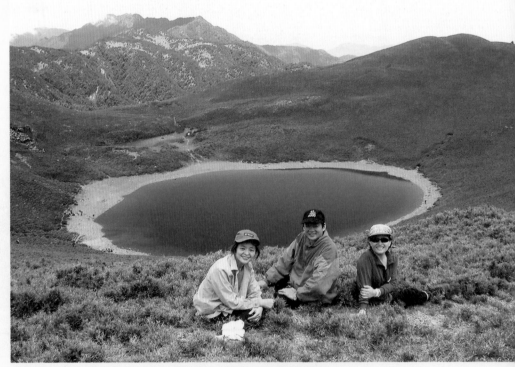

●美麗的嘉明湖，值得一去再去。左起：林雪如、我、洪淑娟。（圖／林雪如提供）

一生必去的台灣高山湖泊──行男百岳物語

● （上）入夜的嘉明湖畔。（圖／楊政璋提供）
● （下）當日出的金色陽光灑在嘉明湖畔的三叉山草原，氣氛非常平靜安逸，看著此景，再辛苦的路也值得。（圖／葉金川提供）

高山豪華旅行團

不再用征服的心爬山

後來我到慈濟大學任教，公務比較不那麼繁忙，且有寒暑假，能安排比較長的爬山行程。這之前必須利用假期登山，行程多非常匆忙，感覺是在趕路。有一次，因為假期天數少，為了趕路，甚至只用了二十三小時爬完屏風山（三二五〇公尺，百岳第六十五岳）。

屏風山位於大禹嶺（二五六二公尺）對面，兩山中間就是立霧溪上游，後面是奇萊北峰，如果從屏風山上奇萊北峰，稜線是連在一起，非常險要，全台灣應該沒有多少人曾經從屏風山爬到奇萊北峰。大部分的人會從大禹嶺下塔次基里溪（立霧溪的源頭），然後登上屏風山，再返回。第一天必須在合歡金礦（廢棄的工寮）住一夜，隔天登頂，再回到大禹嶺，約需兩天。

●一九九二年站在屏風山頂，時值冬天，山上覆蓋厚厚一層白雪，背後的山頭就是奇萊北峰，奇萊北峰與屏風山是連峰，但山勢險峻，沒有幾個人敢從屏風山登奇萊北峰。

●在卓社東峰營地紮營，營地旁的松樹真像電影「我的野蠻女友」中主角埋時光蛋的樹。嚮導王金榮和吳明旭為我們打點吃、住，滿地的鍋盤和食物，吃一頓豐盛晚餐，可是登山最大的享受。

那次因為時間有限，無法走兩天，我跟黃國茂、黃宗仁三人半夜兩點從大禹嶺開始走，走到溪底，再往上爬到屏風山，山上白雪皚皚，使得行程有些延誤，我們一行人大約在正午爬到山頂。至此，我們已經花了十個鐘頭。

原本認為下山回來應該比較快，傍晚過後，我們已經到了塔次基里溪邊，心想只要再爬高幾百公尺就可以回到大禹嶺。

沒想到，天黑後看不到溪對面的路。通常涉水有一定的路線，偏偏我們的手電筒照明不佳，看不太清楚對面的路，光找路就花了一個鐘頭，好不容易過溪了，再爬上大禹嶺，原本約二個鐘頭以內就可回到大禹嶺，但是大夥兵疲馬困，一整天都沒有熱食，只能靠零食止飢，天氣也非常寒冷，等我們走到目的地時已經半夜一點，前後共花了二十三個小時。

當然，這是年輕時的登山方式，體力好，現在雖然比較有時間，可以安排較長的行程，卻已沒有這麼好的體力了。我們在體力走下坡的情形下，逐漸轉型為豪華登山團，

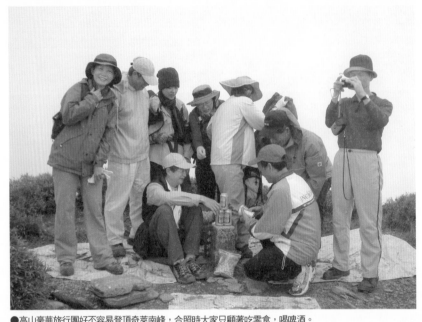

●高山豪華旅行團好不容易登頂奇萊南峰，合照時大家只顧著吃零食，喝啤酒。

找高山嚮導幫忙打點住的、吃的，變成是在享受爬山的過程，而不只是為了登頂、征服的心態在爬山。

山山有啤酒、夜夜有高粱

二○○四年六月底去爬馬博拉斯橫斷，安排了八天的行程。馬博拉斯山位於中央山脈最高峰秀姑巒山（三八○五公尺，是花蓮秀姑巒溪的源頭）的旁邊，馬博拉斯冬季會積雪，布農族語的意思是「白髮的山頭」。

從秀姑巒山到馬博拉斯要下到很深的鞍部，再往上爬，雖然兩個山頭看起來就像在隔壁的感覺，但如果從這個山頭走到另個山頭，仍需一整天的時間。登秀姑巒山要從八通關上來，清朝和日據時代的八通關古道都是從東埔到八通關。之所以被稱為「八通關」，是因為

一生必去的台灣高山湖泊──行男百岳物語

八通關四通八達，是早期台灣重要的東西交通據點。

八通關早期有清軍屯兵在此，日據時代也有個警察駐在所，八通關地理位置的重要不言可喻。

從八通關下到大分，這裡是台灣黑熊的故鄉，可沿著拉庫拉庫溪下到南安，這一大段路都位於山谷，山谷的北邊就是馬博拉斯橫斷，口，其中會經過多美麗、抱崖及瓦拉米，這一大段路都位於山谷，山谷的北邊就是馬博拉斯橫斷，其實就算不走山谷，沿著東稜山脊可走向花蓮玉里。

玉山國家公園沿線蓋有很多山屋，山屋是鋼骨結構，屋頂有太陽能板，也有集水器，可以儲水，屋頂的水從兩側流下來，匯集在集水器內，這樣冬天枯水期也不必擔心沒有水可用，山屋內類似軍營，是雙層的，裡面有個ㄇ字型空地，通常一個山屋可以睡三十至四十人。

從馬博拉斯往東走，就是馬利加南山，需經過兩個很危險的斷崖：烏拉孟斷崖和塔比拉斷崖。走過馬利加南，再往東經過布干、馬西山與喀西帕南山，再下太平溪到玉里。經過這兩個最危險的斷崖時，我們很幸運，當天天氣相當好，萬里無雲，天氣既晴朗又無風，不必因為擔心下雨、下雪而拚命趕路，走起來頗為舒適。

從這次的旅程開始，我們請高山嚮導一起走，嚮導會幫我們帶食物，這讓我們行囊內有多餘的空間可帶啤酒、高粱酒

●晚餐三菜一湯很正常，烏魚子配白蘭地就有點太超過了。

等，山屋內有水有電，晚上可以大快朵頤一番，對其他登山客來說，這個行程應該滿艱辛的，但我們似乎像是在度假。

根據小楊的名言，我們可以說是「山山有啤酒、夜夜有高粱」，大夥相當盡興。

值得用一輩子換來的美景

啊！夫蠍是如此的美麗

馬西山和布干山中間有個山谷，稱為馬布谷，是很寬大的草原。我們走到馬布谷才中午時分，我們有如逐水草而居，須在此停留，因為如果再走，就變成另外一天的行程了，也因此我們必須在這裡住下來。既然中午就抵達馬布谷，又有這麼寬廣的青青草原，叫人身心舒暢，山友們紛紛把睡袋舖在草地上，在外面曬太陽、睡午覺，大家不想進山屋睡，山屋裡面沒有風，反而酷熱。

這次我們沒有看到水鹿，大家午睡後出去找水鹿，撿鹿角。到了晚上，因為是夏天，山谷又是

●二〇〇四年六月挑戰百岳四大障礙之一的「馬博拉斯橫斷」，途中攀登了中央山脈最高峰秀姑巒山（百岳排名第六）。（圖／林雪如提供）

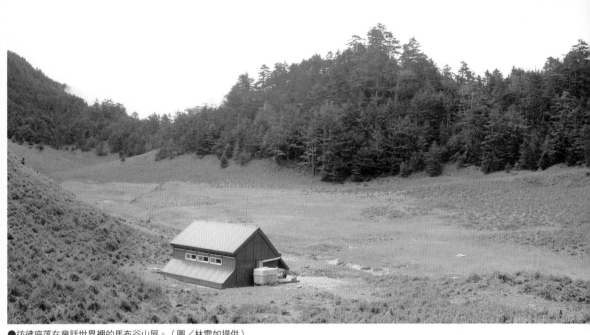

●彷彿座落在童話世界裡的馬布谷山屋。（圖／林雪如提供）

向南，抬頭仰望無垠星空，可以看到非常清晰的天蠍座（在夏天，南邊可看到），天蠍座由十二顆星星排成一條勾，天蠍（Scorpion）與獵戶（Orion）之間有個故事，因為獵戶（在冬天，北邊可見）怕被蠍子咬，所以他們互不見面。

看到滿天繁星中的天蠍座，非常感動，怎麼會有這麼漂亮的星座呢，天蠍頭部的心臟是一顆紅色的恆星，古中國也稱它心宿，可見中西看法一致。山友雪如的星座是天蠍，在夏季的夜晚，天空無月，躺在高山上草原看到此景，不禁嘆道，啊！天蠍是如此的美麗……

有些景象、值得你珍惜的，看一眼就夠了，一輩子都會記得，就像乾女兒Jennifer寄給我的一篇文章「另一個春天」，內容提到作者褚士瑩去希臘旅行時遇到來自東德的一位老太太，老太太說這趟旅行是子女們送她的生日禮物，文章中寫著，老太太走不動了，她要褚士瑩繼續往上爬，不必留下來陪她，並且

說：「去幫我看吧，年輕人，那是一個值得用一輩子換來的美景。」

的確，看到一個如此燦爛閃耀的星座，爬山過程中那些辛苦的、煩惱的、危險的種種複雜心情，在這時候早已全拋向九霄雲外，全部忘光了，我們只會把最值得珍藏的景物放在內心深處，永難忘懷。

台灣黑熊低沉的叫聲

下山的路上，會經過喀西帕南，喀西帕南山（三二七六公尺，第五十八岳）是這條稜線最東邊的高山。站在山頂上，可以遠眺太平洋、山腳下的玉里鎮、花東海岸山脈，公路以及貨輪緩緩劃過太平洋，此情此景，更讓我們驚嘆台灣是如此美麗！從喀西帕南山頂往北看，可以看到中央尖山、奇萊，往南看，就是關山、新康山等等，何等壯闊的

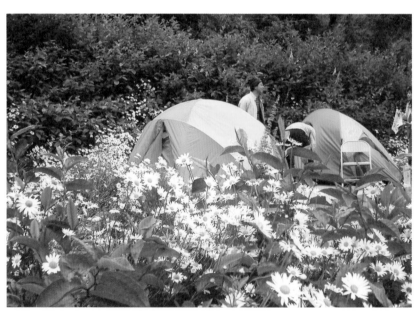

●六月下旬的關高坪，滿山遍野開滿了搖曳的波斯菊，看到晨曦中一朵朵綻放的花朵在帳篷邊訴說無限的衷曲，爬山過程中的辛勞頓時一掃而空！（圖／林雪如提供）

景緻，叫人流連忘返，我們真想在此多留一天呢。

可惜，時間有限，必須趕緊下山，下山的路上遇到黑熊，離我們很近，就在山溝的對面，叫聲又大又低沉。我和雪如走在後面，看到黑熊，她喊著「快跑」，我跟她說熊不會吃人，除非牠受到攻擊。沒多久，有隻水鹿跑出來，我跟雪如說，熊去找水鹿玩了，因為熊也不會吃水鹿。

水鹿和山羌都是山上常見的動物。山羌很小，約只有五十公分，很像隻小狗，比米格魯高，山羌較瘦短，叫聲很像狗熊，但是比狗熊的叫聲還要尖銳些。

高山上也常見台灣獼猴，我有一次去爬桃山（三三二五公尺），其他山友還在半途，我已經快到山頂，山徑兩旁有整片冷杉森林，中間是箭竹林，一大群台灣獼猴正準備走到對面森林，這群猴子一看到我，全部停下來盯著我看，離我不到二○公尺，我跟獼猴們對峙了幾分鐘，我動都不敢動。僵持幾分鐘後，大概猴王看我了無生趣，便率隊整群離開。對峙時，我一直嘀咕著，你們快走吧！因為三、四十隻獼猴盯著看，每隻都有四至五公斤重，胖胖壯壯的，壓迫感挺大的。

山上還有常見更小型的動物：黃鼠狼，屬於夜行動物，身長二十公分左右，瘦瘦長長，如果夜晚食物沒蓋好，黃鼠狼會去翻鍋蓋偷東西吃。

有一次我們住在奇萊東稜研海林道九K工寮，好不容易身上還有肝腸、牛肉乾沒吃完，半夜時，黃鼠狼竟然大駕光臨，打開鍋蓋偷食物，甚至連鋁鍋整個都搬走，王金榮去追時還不小心滑倒，最後只拿回鍋子，其他東西全被偷走了。

帝雉與藍腹鷴

高山上知名的鳥類有帝雉、藍腹鷴、金翼白眉、酒紅朱雀、冠羽畫眉等等。其中，帝雉與藍腹鷴是登山客一定要認識的兩種國鳥。

藍腹鷴是台灣特有種鳥類，雄鳥全身呈金屬光澤的藍黑色，只有臉頰與腳是紅色，羽冠、背部、尾羽中央呈白色。其性機警，稍受干擾即迅速鑽入林下草叢。目前保育做得很好，數量漸多，主要棲息於中海拔森林。

●我在向陽森林遊樂區，看到一對帝雉在覓食，我寫電子郵件告訴山友，帝雉一千元就有，有人問要去哪裡買。

帝雉亦稱黑長尾雉，也是台灣特有種鳥類，最大特徵是黑色的尾羽上有一節節白色的羽毛，尾羽非常漂亮，原住民酋長頭飾就是用其尾羽做成的。其分布於海拔約一千八至三千公尺的陡坡上，常在雨後出現於薄霧迷濛的林道上，姿態雍容華貴，而被喻為「迷霧中的王者」。

金翼白眉的標誌是金棕色羽毛、白色眉毛，體型圓胖。若登玉山，在白木林涼亭，因登山客多在此停留，常見金翼白眉來此覓食。毛色如葡萄酒紅的酒紅朱雀，也常於登山客出沒處覓食，在排雲山莊常可看見。登高山能見到許多平地罕見的鳥類，真是賞鳥者的天堂。

●覓食中的金翼白眉，肥胖的身軀、白色的眉毛、還有金棕色的翅膀，非常容易辨識。

實現自己與山林的約定

百岳之中,最難爬的應該是南三段,是中央山脈丹大主稜與無雙山塊的合體,現在山友多是從花蓮瑞穗走到信義鄉郡大林道,正確名稱應該叫丹大橫斷。

如果你有去過日本明治神宮,外面有個鳥居,鳥居的兩根柱子旁註明:來自台灣丹大山的神木。柱子直徑有一‧五公尺,可以想見神木有多大。早年台灣伐木盛行,一九八一年之後政府才全面禁止砍伐山林。

丹大這裡有條丹大林道,政府早期有規劃一條公路,就是台十六線,從南投水里經信義鄉,沿著丹大林道經過非常有名的高山湖泊七彩湖,再下到花蓮萬榮鄉。丹大林道又稱為孫海林道,因為這條林道是孫海開發的,孫海是山大王,台灣早期的伐木商,藉著伐木賺了很多很多

●丹大橫斷是百岳中最辛苦的路段,山友小楊、林雪如及二位嚮導過本鄉山頂時,由於山脊為尖稜,雪如只能跪著爬過山頂稜線。

錢。丹大林道沿線蓋了工寮給工人住，還在山上蓋海天寺，甚至還蓋了孫海招待所，招待視察的林務局官員。

丹大山從地理位置來看比較靠近花蓮，一般人要走這段至少需要九天，我二〇一〇年三月安排十二天把南三段走完。之後就只剩下新康山、甘薯峰，這兩座山相對簡單許多，完成百岳對我來說，已經不再是遙不可及的夢想了。

一定有人會問為什麼要完成百岳？登山不是為了身體健康，而是要讓自己感動，去實現自己和山林的約定。能夠把自己的夢想付諸實現，就是在自己生命的畫布上，添加上五彩繽紛的色彩。

生命只有一回，我希望在生命的五線譜上留下一些值得永遠回憶的樂章。

●海天寺是孫海蓋給伐木工人寄託心靈、消災祈福的地方。當地還有工寮、招待所，當年這裡可是一個小聚落。（圖／林雪如提供）

山友才是永恆的感動

六小時症候群

回顧我的爬山歷程，主要可分為兩個階段。

年輕時公務繁忙，只能利用假期，爬短程的山，很高興那時結識了黃國茂、黃宗仁、許雅珍、陳慧書、陳清桂、楊基譽等山友。

爬了七十座百岳後，剩下的山難度較高，必須安排七天以上的行程，所以爬山方式必須改變，常同行的山友變為嚮導王金榮、時間較能彈性安排的小楊，還有我太太，邱永豐、洪淑娟、林雪如也是這時期比較常同行的山友。山友鄭仁亮和我都在慈濟教書，他愛爬山，愛到與太太在雪山上結婚。因地利之便，我們常一起練鐵人三項，這也是難得的緣分。

●在盤石西峰日出時分，水鹿整夜在營地旁流連，天亮了也該回森林休息了。

在山上能夠跟山友一起扶持，相互砥礪，在青山綠水中醞釀智慧，向大自然祈求靈感，人生夫復何求。

我特別要感謝小楊及王金榮，每次小楊都會先規劃行程、辦理入山證；嚮導王金榮則會準備糧食、炊具、帳篷。我爬山時，只要背自己的睡袋和保暖衣物，當然輕鬆多了。在登能高安東軍山、南二段等景緻漂亮、難度不高的山，我太太會與我同行。

王金榮既專業又細心，每次要帶十幾個鋁鍋煮飯菜，他還要準備油鹽、瓦斯、菜刀、砧板、折疊椅等。通常小楊會帶酒助興，我則會帶烏魚子、泡人蔘茶，別隊山友看到我們準備的豐盛晚餐，常覺得不可思議，也非常羨慕。我最後面的三十多座百岳，小楊都已經爬過，他是專程陪同我爬完百岳。我爬了兩次南二段，第一次跟太太去，第二次就是專程陪小楊挑戰南二段上他去了三次都未能登頂的「雲峰」。雲峰是他的九十八岳。

小楊常挖苦說我有「六小時症候群」。理由是我安排的爬山行程，通常清晨六點出發，過了中午，走約六到八個小時，便不想再走，開始找營地紮營休息，接著準備吃的，傍晚五、六點前用完晚餐，天一黑就去睡覺。

當然我的體力隨年齡增長日益退步，不過我的另一個考量是，摸黑爬山不安全，寧可一大早出發，也不要晚上摸黑行動。

最令人永難忘懷的事是，說的一口好百岳的張鴻仁（只說不爬的張大帥）在我登完南三段，他與郭旭崧（疾管局局長）二人，開了一整天的車，到郡大林道三十二K登山口迎接我們，看到他們

時的感覺除了感動，還是永恆的感動。

父親節的禮物

對我來說，最值得驕傲的爬山經驗是二○○五年。那年，我的小兒子天鈞國二升國三，我對三個兒子說，父親節不用送我禮物，陪我爬一座高山就是最好的禮物。當時我們決定去爬玉山，許多人認為登玉山是一輩子要做的一件事，爬完也算是做為一個台灣人的榮耀，全家人在山頂拍了合照，我一直擺放在辦公室，這是我最引以為傲的照片。

當天一大清早，我們從塔塔加出發，到達山頂時大約是早上十一點多，稍事休息後中午十二點多開始往下爬，下午五點多就回到登山口。天鈞爬到快接近山頂時，高山症發作，直喊頭痛，我給他吃了半顆利尿劑Diamox，喝了溫水、休息一陣子之後再慢慢往上爬，等走到山頂時，他又生龍活虎了。我們在山頂煮

●全家登頂玉山，是我父親節最珍貴的禮物。最左邊的天鈞登頂玉山時才國二，他說陪爸爸爬玉山是爸爸的「遺願」。

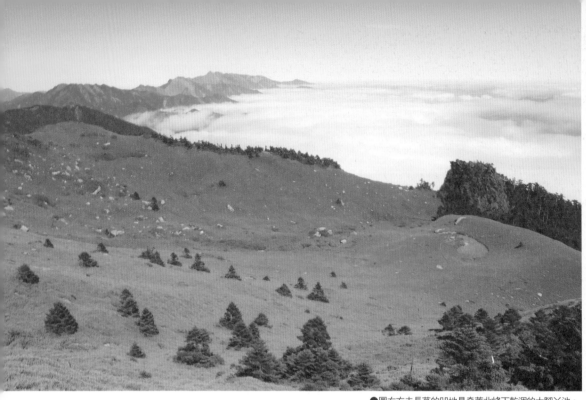

●圖右方未長草的凹地是奇萊北峰下乾涸的大腳丫池。

泡麵吃，為了到山頂煮麵，我還背了三○○cc的水登到玉山山頂呢！

天鈞回家後在週記寫著：上週我和爸爸去爬玉山，這是爸爸的「遺願」。老師跟他說這不是遺願，而是夢想，一般人都不容易做到，能爬上玉山，是很值得驕傲的事情。我很感謝這位老師，能用積極正向的態度鼓勵學生。

這當然是我父親節收過最珍貴的禮物，不過，我想傳達給兒子們的信息是，要做一個能吃苦、有勇氣、陽光正面的好漢。

我曾經寫過一篇文章「不登玉山非好漢」，我的好友沒爬過玉山，非常不服氣，他不甘示弱寫了「橫渡明潭真英雄」送我。你可知道，現在喜歡戶外的年輕人最流行的運動是登玉山、橫渡日月潭、再加上騎自行車環島，那才是真正的英雄好漢。

台灣的登山運動

漂鳥文化

有一次我去爬奇萊主北，在路上遇到兩個外國人，那時是寒冬，他們竟只穿短褲，帶著極輕便的行囊，我問他們要去哪裡、從哪裡來，他們來自芬蘭，一邊到各地打工，一邊用收入在當地旅遊，他們剛結束日本行程，來到台灣打工，聽說這裡很美，就輕裝簡從來爬。

外國青年這麼獨立、有創意，其實就是北歐社會教育的精神，當然也是北歐原本就具有的漂鳥文化，讓孩子像隻海鷗，而不是井底蛙。漂鳥文化孕育長大的人跟長期窩在一個地方的人，人生哲理很不同。候鳥將飛過長白山俯瞰天池，飛過北京看長城、八達嶺，再飛過東京富士山，最後回到台灣看濁水溪⋯，我也想像候鳥，讓心靈自由自在，讓生命既美麗又燦爛。

福爾摩沙稜線探險

有一本書《Blind Courage盲人的勇氣》，中譯本書名為《山徑之旅》，書內描述一位盲人帶一

隻導盲犬去爬阿帕拉契國家步道，走了一千公里，從West Virginia州走到Vermont州。

看了書之後有個感想，我認為台灣更有條件發展國家高山步道，台灣的福爾摩沙大稜線（就是中央山脈上超過三千公尺的主脊）可以變成國際級登山路線，如果走完，就頒個Formosa sky-walker（福爾摩沙天際健行者）的榮譽獎章，讓更多國人和國際人士來走走，親身來探險，來看看美麗的台灣。

福爾摩沙大稜線是從宜蘭的南湖北山起，最南邊則是高雄縣的卓南主山，總計三七八公里。要穿越福爾摩沙大稜線，至少要花一個月的時間，我想假如能夠說服林務局將它列為國家步道，在沿線每半公里做個路標，每十至二十公里蓋個山屋，應該能讓愛好高山活動的人更容易親近這雄偉、壯麗的中央山脈天際稜線。

●日落時分的中央山脈天際稜線。

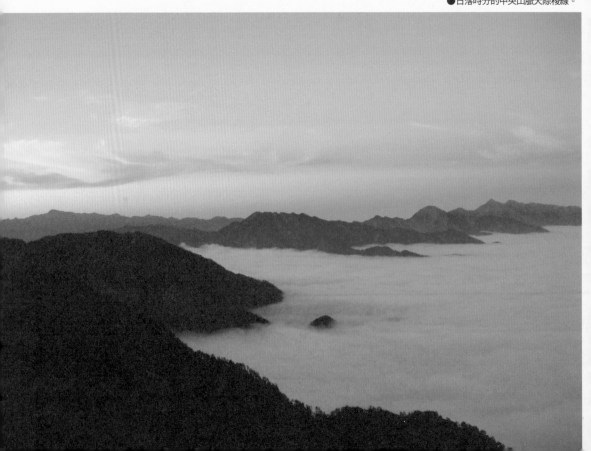

登山安全

不少人關注登山的安全性，其實，現在氣象報告預測四天後的天氣相當可靠，爬最長的山約七天，若爬山途中有颱風形成，大多來得及下山避開，天氣已非不可掌握的威脅。

最常見的爬山意外是腳踩空墜崖；下雨失溫；狀況不好而導致高山症、肺水腫、腦水腫；本身慢性疾病發作；或是沒帶好裝備就上山，以致意外發生。像之前就有人爬玉山未帶冰爪，結果失足掉下山；也有人登高山未帶太陽眼鏡，結果雙眼被雪地反射的太陽光灼傷，導致雪盲。其餘被落石砸傷，或被蜜蜂螫，也曾聽到有零星的個案發生。

●桃山山頂因登山客疏忽，不小心引發火災。在山上，要非常注意生火器具的使用。

三千公尺以上的高山無蛇，因此不用擔心被蛇咬。在山上，比人體型還大的動物只有山豬、水鹿、熊，但他們不會主動攻擊人，爬山這活動是安全的，只要你有備而來。

現在登山裝備好很多，帳篷、睡袋、羽毛衣等保暖物，又輕又保暖，不像以前材質較差，常被凍得受不了。至於令人害怕的高山症，並不是一次沒有，以後就不會有，這和體能狀況有關。若身體較疲累、感冒、喝酒、失

溫，比較容易有高山症。

如果體能狀況不好、氣候不佳，即使只差一段路即可登頂，我也會建議撤退，下次再來挑戰。

登山不像比球賽，要爭勝負，而是和自然環境、山友互動，千萬別怕遺憾而勉強登頂。同一座山不同季節去、和不同人去，都會有不同感受、不同靈感。登山就像追女朋友，從不認識到纏綿悱惻，你才會更加珍惜這份緣分。

很多登山客不會看地圖、不會用指北針，只是跟著人爬，自己並沒有學會登山的基本技巧。登山不要只是跟人走，就像自己開車和搭車被載，那感覺會很不同。看地圖時，要學會看等高線高低落差，有些人很依賴GPS，其實GPS在高山只能定位，無法顯示山徑及高度落差，所以使用上需要小心。

我覺得長途登山必備的是「衛星電話」，二十四小時都能使用，隨時可以連絡，就算跑到山谷，衛星就能定位、就能通話求救。不像手機只有在稜線或山頂上才收得到，山谷都收不到；而無線對講機也要通話的兩端，之間沒有阻礙才能通話。

由於衛星電話機身很貴，一支要四、五萬，通話費也貴，假使買通話卡，不通話到期仍會失效，所以很少人帶。

●衛星電話是長途登山必要的工具，馬博橫斷路上，在馬利亞文路山頂，打電話與台北聯絡報平安。

國家公園可以設法讓長程登山客租用衛星電話。

登山並不是一件危險的事，只是需具備基本的常識和概念。安排二個鐘頭學習課程，就能完整了解登山基本的保命方法，知道遇到高山症如何處理，及如何判斷與脫離險境。

為了讓山林永續，應該規定帶上山的東西都要帶下山。台灣有些熱門登山路線，會在營地設廁所，讓登山者方便如廁，至於人煙稀少的營地則無廁所，沒有廁所，就應該妥善掩埋。建議在營地放把鏟子，山友可先挖坑，上完廁所再掩埋，大地自然會分解。現在缺少鏟子，會看到衛生紙、排泄物在營地旁到處都是，既不雅觀也不環保。

能丹國家公園

我一直很想促成「能丹國家公園」的成立，一、二十年前就有人提議成立，但因有些人反對，能

●不論我到哪個工作崗位，都會邀同仁一起體驗登山之美，共同寫下難忘的回憶。

丹國家公園因此無疾而終。

我國除了火山國家公園──陽明山國家公園，為保存古蹟而成立的「金門國家公園」，為保育熱帶海岸生態而成立的「墾丁國家公園」，為保育候鳥而成立「台江濕地國家公園」外，現有三個高山國家公園──玉山、雪山及太魯閣國家公園。

有些人認為，已經有三座高山國家公園，不需再多一座。因此，轉而提議要成立「馬告國家公園」。

其實能丹的自然環境和動植物生態是很特殊的。

「能丹國家公園」地處太魯閣和玉山國家公園之間，是「能高安東軍」到「丹大」之間的一大片山塊。最大特色是有「高山草原」。一般的高山像玉山、雪山難見草原，多是陡坡、山壁、冰谷，而能安由於是隆起的平原，有著難得一見的大草原。其間有很多高山湖泊，野生動植物的種類也相當豐富，台灣特有的原生種動物，那邊幾乎都有。

此外，它還有一個鼎鼎大名的「能高越嶺」，也

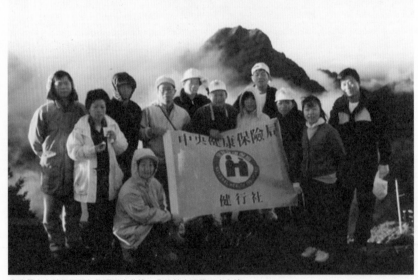

●我帶中央健保局同仁登頂玉山北峰，背後的山頭是玉山主峰。

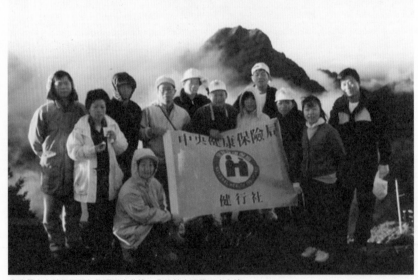（略）

一生必去的台灣高山湖泊──行男百岳物語

●一群山友重裝上陣爬能高安東軍山，攝於重要的休息處「雲海保線所」，其見證日據時代東電西運的歷程。左起黃國茂、陳慧書、我、許雅珍、周國輝、黃宗仁、盧德盛、陳清桂。（圖／許雅珍提供）

是台灣歷史上非常重要的人文地理景觀。

早期日本人為了理番和治安目的，在此開闢了吉安橫斷，讓東西部交通得以聯繫。之後發現東部的地形適合水力發電，便在立霧溪、木瓜溪建設很多水利發電設施，在吉安橫斷上配置輸電線，將東部的電力西運，這段路程非常艱辛，從花蓮的吉安出發，再把電力送到西部去。現在這條輸電線還在，只不過水利發電產生的電力已不夠東部使用，透過同一條線路現在是把西電東運。

當初日本人撤退時曾揚言，一旦日本工程師撤走，台灣幾年內都會漆黑一片，好在，大陸來台的工程師與少數未回去的日本工程師順利接手，得以供電。能高越嶺沿途都有保線所，如今已演變成登山客的重要休息據點。

從盧山上來，沿途會經過雲海和天池保線

所，天池舊址已燒掉，林務局重建成天池山莊，接下來檜林、奇萊這一路都有保線所。這是很重要的歷史建物，應建立文物紀念館，保留這些重要的人文景觀。

這裡的名山湖泊很多，有能高山、白石山、萬里池、安東軍山、丹大山、七彩湖等。另外一個重要景觀是丹大林道，為了運送木材而開闢的丹大林道，改善了運輸的問題，卻也使得當地神木幾乎已被砍伐殆盡。砍完了樹木，商人開始沿著溪種植高山蔬菜，水土保持問題雪上加霜，高山溪流帶來的土石，也讓下游的濁水溪一直都很混濁。

這幾年颱風肆虐，經建會決定不再修復已損毀的丹大林道，畢竟它只是一條運貨的道路，現在商人只能用流籠運貨，運輸不易也讓商業活動減少，被破壞的山林也才得已休養生息。

若是能成立能丹國家公園，不只能保護這片山林，也能兼顧能安、丹大、無雙、千卓萬等山塊的水土保持，這也才能緩和下游濁水溪土石流的問題，也能改善東部壽豐溪、萬里橋溪、馬太鞍溪、豐坪溪和拉庫拉庫溪的河水泛濫問題。

壯遊台灣

這本書的第三部分，我想介紹十二個台灣人一生必須造訪的高山和湖泊。從一九七三年中華民國山岳協會就開始推廣爬台灣百岳，但爬完百岳對一般人而言，可說是非常困難，就像林義傑去跑極地馬拉松，江秀貞登頂世界最高的珠穆朗瑪峰，令人欽佩，卻遙不可及，有點像奢侈的滿漢全

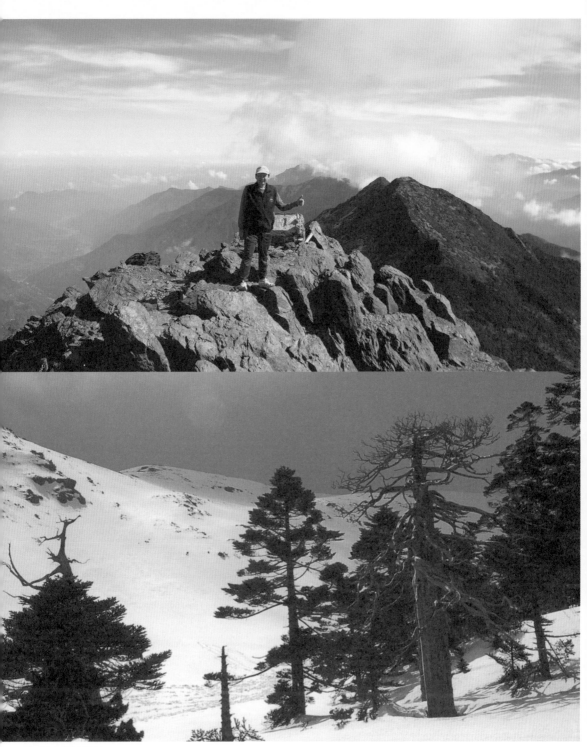

● (上) 高峻的玉山
● (下) 被白雪覆蓋的雪山黑森林，都是一生不可錯過的高山美景。

●光被八表界碑是能高越嶺重要的人文景觀，離天池山莊只有二公里，又是平路，只要半小時就可到達。被雷電擊壞，少了光字的石碑，現已修復。

可以。

此外，也不一定十二處都要爬完，可以選任何一個來嘗試，來測試你和高山的緣分。但是我跟你保證，只要爬過這十二個點中的任何一個，你會有很高的機會愛上台灣的山岳，然後會陸續想完成其他路線，甚至最後也想嘗試挑戰百岳。

很多人都說一輩子一定要爬過玉山，不過，我倒不這麼認為，每個人心中都可以有自己的三角點，只要你喜歡，每座山都可以是你的最愛。

不一定要爬過玉山才是好漢，只要喜歡山林、愛護山林，都是英雄的。

席，像我就花了四十年才爬完百岳，所以我想推薦十二個精選的山岳與高山湖泊，把門檻降低，一般人都有能力造訪。

登高山應該可以發展成為全民運動，人人都能享受，就像吃清粥小菜，每天不可或缺，也像寫文章，不需像雨果寫《悲慘世界》等曠世鉅作，寫部落格小品文章自娛娛人就

台灣這蕞爾之島

在「遠離非洲」這部電影中，主角（勞勃瑞福主演）喜歡外出打獵，經常徜徉在山林原野中與大自然對話。我想我具有他那種奔放、翱翔、探索大地的浪漫性格；但我比較幸運，不是活在只有無垠沙漠的非洲，而是生活在台灣，台灣這蕞爾之島，有這麼多高山可以去爬，穿梭在森林、草原、山谷等自然生態環境中，只要親身去體驗，一定會對台灣這塊土地、這個家園感到無比驕傲。

因為，你將會發現，台灣比世界上任何一個地方都美。

●爬能高天池會經過南投縣與花蓮縣交界的「縣界」，這兒盛開的高山杜鵑搖曳生姿，遠處是牛魔角。（圖／楊政璋提供）

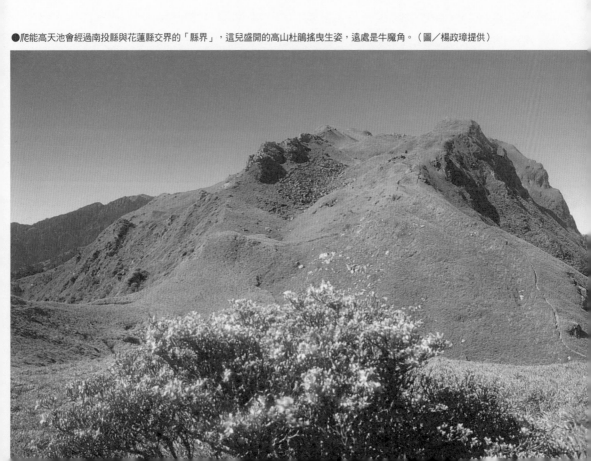

輯二

百岳，我們來了

奇萊主峰

鄭仁亮 藉登山來修練自己

口述、圖片提供／鄭仁亮　採訪整理／秦蕙媛

現任慈濟大學醫學資訊系系主任。爬山經歷超過廿年，目前已登上超過八十座百岳。除了爬山外，也常跟葉金川一起練鐵人三項。

● 在冰河結繩隊行走是很奇特的經驗，看起來紮實的雪面有可能底下是冰河裂隙。真的掉下去時只能仰賴隊友的反應，否則就會像一串粽子丟到無底洞。還好至今尚無被救或救人的經驗。（攝於一九九七年六月八日）

年輕念書的時候，寒暑假在家裡幫忙做工，我喜歡那種專注的過程，可以不去想煩擾的事情，爬山的過程，也是類似這情況。二十五歲還在念書的時候，朋友邀約一起去爬山，就此展開登山生涯。

第一座登上的百岳是雪山東峰，一登上山頂，我立刻被優美的大自然景色吸引，覺得好漂亮，山頂上看到的景象，跟平地看到的完全不同。

透過登山去除煩念

我年輕的時候很容易煩惱，在感情、課業上都承受很多壓力，每天想的都是這些煩人的事，但是登山時為了避免扭傷或墜崖，必須專注於當下，這總能讓煩擾的心念止息，也能藉此減輕心靈受創的痛苦。

後來我體會到，登山是一種可以逼迫自己把心事放下的過程，或是讓心智暫時休息的有效方式。一步一腳印走出來的人，在山頂心念止息的時刻，才能真正感受到山上的美景。

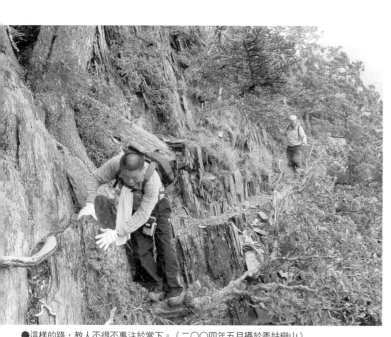

●這樣的路，教人不得不專注於當下。（二〇〇四年五月攝於秀姑巒山）

●另一半也愛爬山，是世上最幸福的事。（二〇〇九年七月攝於合歡三一五〇峰）

度的經驗不足，搞得大家情緒很差。那一次，我只到北坳，但我從北坳看著聖母峰山頂，看著北壁下方的帳篷小點，那巨大的空間感真是不可思議！

使用固定繩攀登山壁的人，都要學會如何將自己的安全吊帶從一條固定繩換到另外一條。垂降時，必須把八字環從上方固定繩解開，扣到下一條固定繩。一九九四年從北坳撤退的過程，在

攀登聖母峰，被巨大空間造就的美威震撼

我跟嚮導王金榮曾一起去攀登聖母峰，因為欠缺經驗、計畫不充分，爬得很辛苦，也沒有登頂，幸好命是撿回來了。聖母峰一年大約只有兩個星期，天氣夠穩定可以登頂，我們三月就開始準備，五月去登頂。

到聖母峰去，通常是適應得最好的人才有機會登頂，登頂的過程必須沿路建營地，還要背著重裝備。因為環境惡劣、資源不夠、對這種高

●這是中央尖南面的「死亡稜線」。年輕時剛瘋爬山，跟著別人去「中央山脈縱走」，走這一段時，真的嘗到跟死亡一步之隔的滋味。
（攝於一九八九年七月）

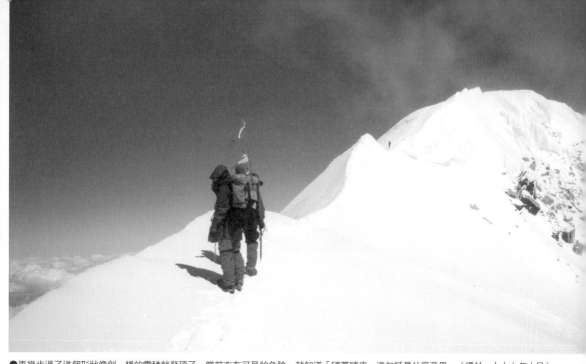

●再幾步過了這個形狀像劍一樣的雪稜就登頂了。當前方有可見的危險，就知道「硬著頭皮」這句話是什麼意思。（攝於一九九七年六月）

這麼走了。

一片空白，如果底下是冰河裂隙或懸崖，我想我會就

用力踩，才卡得住。結果踩到一塊又硬又滑的冰，整個人滑了下去，往下滾了十多公尺才停住。當時腦筋曲。因為登頂後心情太輕鬆，沒意會到有些硬冰必須

愉快的海外登山經驗。登頂下來的時候，有一個小插冰雪地經驗的我們來說，相對容易了許多，是一次

一九九七年我們到阿拉斯加麥肯尼峰，對有過

定哪天就能派上用場！

降到冰原上，撿回一命。有時覺得沒用的東西，說不想起義大利結也可以用來垂降，後來的確用它安全垂方冰原起碼有一百公尺高，我當時覺得死定了。還好了，當時人卡在兩段繩索中間，把我尚未扣好的八字環甩掉定繩上，結果繩子甩動，

一個接近垂直的冰壁上，我沒注意王金榮在下方的固

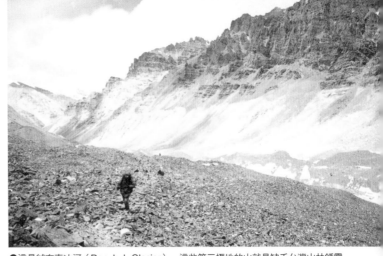

●這是絨布克冰河（Rongbuk Glacier），這些第三極地的山就是缺乏台灣山林鍾靈毓秀的感覺。（攝於一九九四年六月）

推薦雪山圈谷，鋪著白毯的黑森林

對我來說，台灣真的是一個登山天堂，不但免費，危險性也不高。登過那麼多山，我還蠻喜歡奇萊連峰、南湖跟中央尖山。不過，我建議有爬山經驗者，冬天不妨去一次雪山圈谷。在降雪之後，感受圈谷給人的空間感，還有滿地白雪對映著枯木、鋪著白地毯的黑森林，也值得你去感受。

雪山結婚，簡陋帳蓬做新房

二〇〇〇年我跟老婆就在我們認識的雪山結婚。那時候找了幾個好朋友、陽明山社的學生，在山上住了兩、三天，準備一個很簡單的婚禮。我們的新房，其實就只是一個簡單的帳蓬，外面貼上一張朋友事前準備好的「囍」字，就這麼簡單啦！

●雪山圈谷的帳棚當洞房。在冷颼颼的環境裡，保持體溫比較實際，形式也就沒那麼重要了！（攝於二〇〇〇年二月九日）

登山紓壓，當做修行

我覺得登山就是一種修練，修練什麼？就是當下。怎麼說呢？登山的情境逼迫你必須專注在自己的腳步跟呼吸，免得呼吸不順，或是踩空造成腳踝扭傷。當然，大腦心智還是會來搗蛋，免不了讓你想東想西，但是險峻的山徑還是會逼迫你，必須專注當下才能繼續走下去。登山時，也不會有人想把山徑劈平。當你不再東想西想，只是一步一步跟著山徑起伏，你其實已「臣服於當下」了。

登山老手都知道，如果只是把眼前的路視為達成目標的手段，不專注於呼吸、腳步，也不偶爾停下來看看周邊的美景、花木，一心只想

● (1) 過急流時，互相幫忙非常重要。（二○○九年九月攝於萬大南溪）
● (2) 相互扶持在登山過程很重要，尤其是路面結冰時。（二○○六年十二月攝於玉山）
● (3) 下斷崖時，人可是會專注到不顧形象，即使對著鏡頭，管它優不優雅！（二○○九年七月攝於奇萊東稜）
● (4) 奇萊東稜的鐵杉我認為是天下獨一無二，這麼大的石壁連根都能穿出。（二○○九年七月攝於奇萊東稜）

趕快達到目的地，不但會耗損心力、讓自己變得非常疲累，也置身於危險當中。愈驚險、陡峭的山路，專注性必須愈高；相對地，愈容易走的路，心頭的雜念也就會愈多。我常在想，應該研發一種「雜念偵測器」，並幫百岳訂定「修行指數」。一般來說，困難度愈高的山，「修行指數」應該愈高，不過一旦挑戰不見了，大腦總放棄不了原來的思考模式，因此非常容易被打回原形。

希望更多人享受爬山的過程

我年輕時是為了解除煩擾而爬山，現在則以騙人爬山為樂。

我希望別人也來享受這個過程。年輕時有登山的野心是不錯的事情，可以看到許多英雄事物，尤其這個野心並不會危害社會！有趣的是，爬山時常可以看到一些人喋喋不休說著自己的英雄事蹟，可見外在的力量對於止息心念只有短暫效果，所以不管是不是在登山，「自我覺察」很重要喔！

現在我經常「誘騙」同事、朋友、學生跟我一起去爬山。這麼久的經驗累積下來，我發現年紀大的比年輕的、女性比男性喜歡走向戶外。而畢業後還會回來找我的學生，大都是跟我登過山的。也難怪一些企業希望主管登高山。畢竟，一起登山三天的朋友可能比一起工作三年的同事還要熟呢！

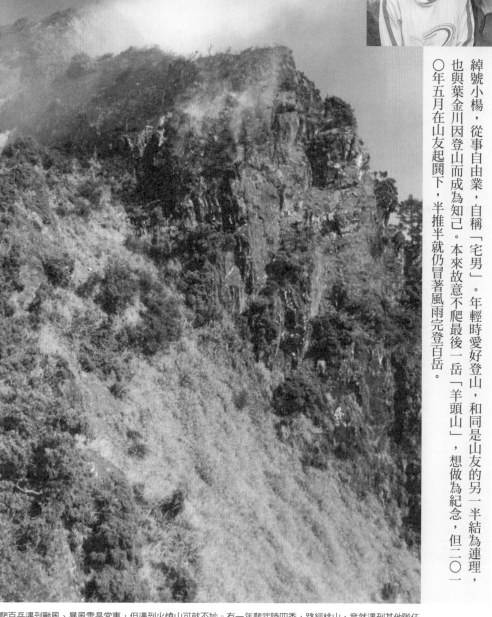

楊政璋 登山成就了色彩繽紛的人生

口述、圖片提供／楊政璋　採訪整理／詹建富

綽號小楊，從事自由業，自稱「宅男」。年輕時愛好登山，和同是山友的另一半結為連理，也與葉金川因登山而成為知己。本來故意不爬最後一岳「羊頭山」，想做為紀念，但二〇一〇年五月在山友起鬨下，半推半就仍冒著風雨完登百岳。

●爬百岳遇到颱風、暴風雪是常事，但遇到火燒山可就不妙。有一年爬武陵四秀，路經桃山，竟然遇到其他隊伍在山頂燒垃圾引發大火，讓桃山燒了起來。

●爬山不一定都在走路、趕路，有回提前到達住宿地，就在成功山屋前悠閒地喝下午茶。

我們　總難忘襤褸的來路

茫茫復茫茫　不期再回首

頃渡彼世界　已邁回首處……

——《鄭愁予詩選》霸上印象

我在學生時代讀詩人鄭愁予的「五嶽記」，便對台灣的高山產生一種莫名的嚮往。畢業退伍後，因當時長庚醫院有登山社團，在朋友和同學相邀下，一有空便往山上跑。

人生如同登山有起有落

跟葉P（葉金川）有比較深的交往，是一九八六年登奇萊主北峰時，雖然彼此不同隊，但因同住成功山屋，開始熟絡起來，後來回想我和他一起登頂奇萊北峰竟有四次之多，算是非常難得的機緣。

一九九八年葉P辭去健保局總經理職務後，我們一起去爬雪山，到武陵農場，廠長特別安排我們住招待所，廠長說：為感謝葉總對全民健保的勞心勞力，只酌收五百元清潔費，第二天並派車載我們到登山口。下山後與葉

●一九八八年，年輕的我們在五嶽的老么——北大武山頂上留下這張陽光般的燦爛笑容。

●二〇一〇年五月七日山友帶著蛋糕、香檳、啤酒於羊頭山為我慶祝完登百岳。左起林雪如、鄭仁亮、王金榮、郭旭崧、我、張鴻仁、葉金川。

P分手，看他獨自開著車從台七甲往梨山方向接台八回花蓮，而我們反方向往宜蘭接台九回台北，雖然只是一般互道再見的別離，但葉P當時落寞的心情，似乎感染著我，到現在那定格的畫面還深印在我的腦海。

我常想起蘇東坡的詩：「人生到處知何似，應是飛鴻踏雪泥，泥上偶然留指爪，鴻飛那復計東西。」人生如同登山有起有落，端看你用怎樣的心情面對，其實平常心就好。

組吃喝玩樂團，小酌兼數流星

我和葉P登山，大家戲稱是「吃喝玩樂團」，只要幾個同好事先約好三到五天的假期，然後便抱著悠閒的心情上山，安步當車，一天內走六到八小時，傍晚搭帳篷或入住山屋休息，剩下來的時間則是聊天、小酌，偶爾躺在草叢上看星座、數流星。

在高山上因無光害，看到流星的機率比平地高許多，運氣好一顆、兩顆，雙掌合十，各自許下心中的願望；但有時流星多到不是來不及許願，而是無願可許！想想人生沒那麼多願，應也沒那麼多怨。

●原住民在台灣登山史上是一群無名的幕後英雄，最近幾年因年紀與體能的關係，長程縱走都會請原住民朋友幫忙揹東西及帶路當嚮導。

缺水缺糧，就是不缺高粱

與葉P爬山有太多難忘的經驗，最近這次是二〇〇九年十月走奇萊東稜，由磐石西峰前營地過鐵線斷崖，走到上下舖、帆布水池營地約下午二點半左右，此時「六小時症候群」開始作祟，不想走了。可是，帆布裡的水過濾後只一小臉盆約一千五百cc，比我們身上背的高粱還少，如何度過這漫漫長夜，真的要在這裡苦中作樂嗎？帳篷搭了又拆，拆了又搭，天人交戰，最後狠下心住下。不煮飯只燒一道不須加水的洋蔥炒牛肉，一千五百cc的水則泡兩壺茶配高粱。雖然比我在南三段缺水時用啤酒煮泡麵還好些，但高粱喝太多，隔天差一點走不到太魯閣北鞍營地。

新流感疫情，葉P半途折返

跟葉P登山多年，他常開玩笑說：「小楊是我

●二〇〇九年七月二十八日在奇萊北峰頂，葉P與我們一起拍完這張大合照後，獨自帶著張媚老師撤退趕退回台北處理H1N1疫情，得知他要先下山，當時心情由天上掉到人間。

●葉P夫婦難得一起縱走高山，一九九五年縱走南湖中央尖山時，一行人在驚險的中央尖溪深潭瀑布前留影（左起黃國茂、我、許雅珍、葉金川、張媚）。

身邊最大的狗仔。」因彼此無所不談，我能親身體會他是個沒有架子、很有見地及遠見的官員。二○○九年七月，我和他相約走奇萊東稜，但走到半途，因衛生署發現H1N1新流感疫情日趨嚴重，葉P接到電話後，決定臨時撤退，由此可見葉P是個以公務為重的人。

登百岳非終點，人生夫復何求

擁有夢想是一種智力，能實現夢想才是一種能力。我認為，登百岳絕對不是終點，而是人生一個目標。人的一生能夠把他的事蹟連在一起流芳百世或遺臭萬年的不勝枚舉，多年後我想人們記得葉P的不是他的功過，而是他在六十歲時完成百岳，這對他人可能是很平凡的事，但對他自己而言，是件了不起的大事。

林口登山會周業鎮與李俊慶兩位山友，只花一百一十四天就完成百岳登頂，但我

●爬玉山不下十餘次，碰過山友做八十大壽，也難得遇到山友在排雲山莊舉行結婚典禮。

奉勸其他有意挑戰百岳的朋友，爬山畢竟不是在寫論文，主題、章節訂好後，一步一步、蒐集找資料，就可以開始寫；爬山，是有機的生命，變數千變萬化，除了颱風、暴雨、暴雪之外，還潛藏許許多多不可測的變數。

我曾在北二段鬼門關段滑落，當時好在有抓到樹枝，不然早就粉身碎骨，但也嚇得靈魂出竅，只聽到後頭的隊友緊張地一直呼叫：「小楊！小楊！小楊！」而我身體都沒反應，大概經過十秒，我才回神過來，發現自己吊掛在山壁上，而腳下就是萬丈深淵，重重斷崖殘壁，險峻分崩，有如恐怖的地獄谷。隨後走到甘薯南峰，因心魂未定，便放棄去爬甘薯峰。

色彩繽紛的世界就是答案

詩人魯米曾說：「不要問愛能成就什麼，色彩繽紛的世界就是答案。」我想拿來說明為何喜歡爬山很是貼切：「不要問爬山能成就什麼，色彩繽紛的世界就是答案。」

每次爬山沿途都有許多莫名的感動，建議過去很少爬大山的民眾，可以從鄰近的郊山開始親近；再慢慢挑戰中、低海

●下雪結冰的合歡東峰，隨著前人的腳印，抱著朝聖的心情，一步一步虔誠地往上爬。

●帕托魯山是走奇萊東稜由西往東最後一座百岳，也是最討厭的一座山。途中要躦行不見天日的極品箭竹海，晴天會悶熱得全身溼透，下雨天更慘。天好時，登頂帕托魯東眺花蓮，遠望太平洋，會感覺不虛此行。

拔的山；然後在高山嚮導的協助下，嘗試登幾座大眾化的百岳。不管是登郊山或百岳，不要只是追逐山頭，放慢腳步，山徑上處處都有免費沒有污染的景色讓你盡情地欣賞。

若要我提議一些登山路線，我覺得先從入門的玉山、雪山開始。玉山象徵「台灣精神」，雪山風景美、可近性高。再來，能高安東軍、南二段縱走這兩條路線，也值得探訪。特別是從能高南峰到安東軍山之間，有一大片翠綠的草原，讓人心曠神怡，其間還有幾座高山湖泊，偶爾還會遇到成群的野生水鹿。至於鄰近南二段的嘉明湖，更是眾所公認的靈山秀水，也是橢圓形的高山湖泊，不論遠觀近玩，它清澈剔透的湖水，讓人俗慮盡消。而登山者夢寐以求的雪山聖稜線，不管你能否完登百岳，都應把它列為必走的路線。

楊基譽 到山上才能完全放鬆

口述、圖片提供／楊基譽　採訪整理／蔡睿縈

亞東紀念醫院心臟血管內科醫師。喜歡享受爬山的過程，常利用週休二日獨自去爬合歡山，那裡開闊的高山草原，令他感到心曠神怡。至今已爬了二十至三十次合歡山。也曾與山友去爬日本的富士山與沙巴的神山。

●瑞士的馬特洪峰雄偉壯觀，是瑞士的象徵，三角巧克力也以它當logo。我在觀景台上待了大半天，一直捨不得離開。

高中聯考前發生登山界前輩林文安在中雪山遇難事件，讓我注意到「百岳」與登山界「四大天王」這回事。前後幾年間，又陸續發生清大與陸官學生的山難事件，不禁納悶爬山究竟有何吸引力，讓人甘願冒這麼大的風險去親近。在好奇心驅使下，加入了建中登山社。

第一次爬高山苦不堪言

第一次爬高山，是高中時走能高越嶺線。第一天晚上，大夥擠在保線所，連翻身都難，我又不習慣全黑的環境，幾乎是徹夜難眠。那時心裡埋怨是自討苦吃，立誓不再做這種傻事。但是，到了天池與南華山，看到如地毯般的草原，加上一片片的白色積雪，頓時感到心曠神怡。從此，愛上了山，也忘掉自己的誓言。

工作的緣故，難以爬長天數的行程，多半利用週休二日爬山。十五、六年前，在醫院認識了做藥物臨床試驗的山友陳慧書，她看我喜歡爬山，便邀我加入葉P（葉金川）的登山隊。

●開車到合歡山，看到烏雲遮住了山有一點失望，但瞬間陽光露臉，把路邊的樹照得閃閃發亮，我立刻拿起相機，留下這張滿意的相片。

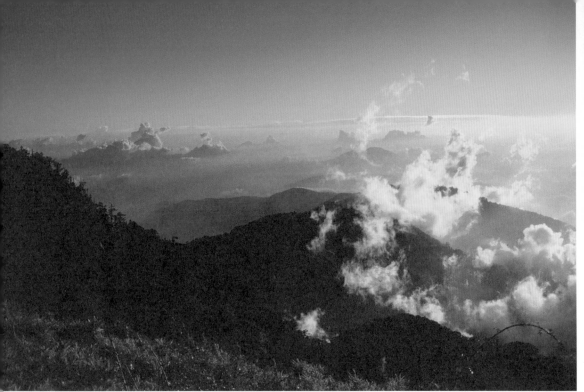

●傍晚時分，在往合歡主峰的公路邊架起腳架，等著等著，捕捉到夕陽的燦爛餘暉與雲彩的美妙舞姿。

爬雪山鞋子壞又缺水，磨練臨場反應

跟葉P第一次登山是走雪山西稜，那是我第一次挑戰難度較高的路線。雪山西稜的箭竹海很有名，在茂密的箭竹林中穿梭，路跡不明顯，我跟著隊友走，怕跟丟了，但又不能跟太近，以免被回彈的箭竹打到眼睛。

走到第三天，鞋子竟開花，在山上遇到這種事，只能臨機應變，用條繩子把鞋子綁起來便繼續走。然而，考驗的事不只一樁。到達預計紮營的營地，卻發現沒有水。我與另一名隊友負責取水，走了半小時的路到水源。水源是山壁間慢慢滲出的涓涓細流，拿出瓶子一滴滴收集，癡癡地等，終於收集了幾瓶水，兩人飛奔回營地，不負眾山友之厚望。

在奇萊山「幾乎」發生山難

第一次爬奇萊山，是跟著山友黃宗仁與許雅珍去。沿路走得很愉快，但在主北峰間的稜線上碰到大雷雨，雷幾乎就在身邊響起，在空曠的草原上無處可躲，大夥只好在雷電的陪伴中，快速衝下山。

另外有一次，和三位山友去爬奇萊山。在成功堡往稜線那段路，我一個人走在前面，走著走著，發覺已到了要手腳並用的程度，而且前面的路愈來愈陡。自覺可能走錯路了，但好勝心讓我不願回頭退到原來的路，抬頭一看，離稜線又不遠，就繼續往上攀爬。

滑了一次、兩次，第三次終於扭傷了右腳。當時真是進退維谷，往下走腳痛，往上路險，我判斷山友應在稜線上，就繼續往上爬，幾乎是全身貼著山壁，終於爬上了稜線，但是，稜線上一片大霧，摸不清方向，心裡有點慌張。這時，遠處傳來山友小楊（楊政璋）呼喊我名字的聲音，我跛著腳循著聲音走過去，看到霧中逐漸出現的人影，才鬆一口氣：得救了！我撐著痛腳走下山，感謝山友小楊與邱永豐幫忙負重，走了兩天，終於回到松雪樓。這件事的代價是，護踝與柺杖陪伴了我半年，我也由「衝組」變成「怕死一族」。

●金黃色的陽光照在綠色的地毯上，雪山的黑森林一點都不黑，壯碩的冷杉張開溫暖的手歡迎我們。

後來，在唸台大EMBA時，修到Decision making（決策型態）的課，我將這一段故事當作案例交作業，想不到，老師卻別具慧眼，把這件事當作教材，有幾屆的學弟都被迫分享我這一段不怎麼光彩的「準山難」事件。

爬大劍睡在水池中，又遇土石流

另一件特別的經驗是，有一次去爬大劍山。晚上紮營在推論山旁一塊平坦的山坳，睡得很舒適。隔天一早醒來，發現外面的地面特別平、特別亮，原來營地已成為一個湖泊，帳篷成了水中的孤島。

回程時，一行人冒雨摸黑下山，好不容易走到登山口，大夥計畫要到梨山好好洗個澡。沒想到開車要離去時，竟遇上土

●翠池是台灣最高的湖泊，帶著六公斤的攝影器材越過雪山主峰，在翠池紮營，留下這張難得的剪影。

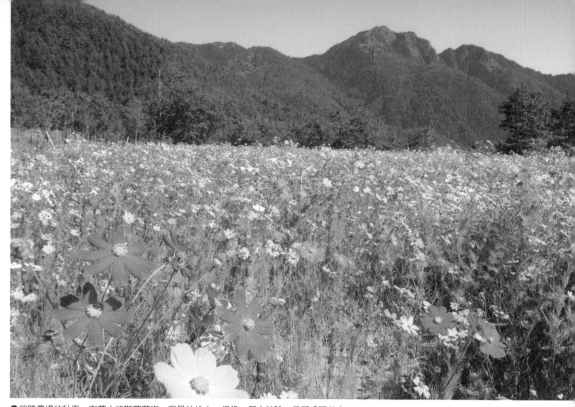

●武陵農場的秋天，有著大波斯菊花海。背景的桃山，很像一個人的臉，又稱「國父山」。

石流擋路。當晚濕濕冷冷的睡在車上，好不容易等到隔天，聯絡警察局來救援，等怪手推走土石，才得以脫困。

只有在山上
才能完全放鬆

爬山當然會累，也難免遇到突發狀況，但也只有在山上，才能完全放鬆。有一陣子，每當有閒暇，我便會獨自去爬合歡山。照理說，爬山最好攜伴同行，彼此能互相照應，但因為合歡山已爬過數十次，非常熟悉，所以敢一個人去。

為何會選擇合歡山？因為那兒有我最喜歡的高山草原，又很「方便」。車停在路邊，爬幾個小時就可來回，不用擔心水源的問題，也不用帶很多裝備，上山後躺在富有彈性的矮箭

竹上，看著藍天白雲，聽著風聲，非常舒服。

獨自爬山的好處是，能忠於自己的節奏，不必配合別人的腳程，累了就休息，看到美景或罕見的事物，就駐足觀賞，享受完全放鬆的自在。我習慣週五下班後從台北開車南下，在埔里過夜，隔天一早去爬合歡山，週日回到台北，全身又充滿了動力。

百岳中最推薦合歡山、雪山、南湖大山和玉山

除了合歡山，百岳中我還推薦爬雪山、南湖大山和玉山，這些都不是困難的行程。雪山可飽覽森林、圈谷、草原等多變的風光，我去了五次以上。南湖大山是眾人公認的美麗之地，圈谷壯闊又神祕，造型奇特的玉山圓柏，更是一絕。玉山是台灣第一高峰，從北峰往主峰看，最能看出玉山的雄偉。

最後要提醒的是，爬山時有無登頂，有無看到想看的奇景，不是最要緊的，最重要的是享受爬山的過程。二○○一年元旦，我和山友們特別去爬山，想在奇萊山上迎接二十一世紀的第一個日出。不料，當天清晨很冷，儘管營地離看日出的稜線只要再走五分鐘便可抵達，但氣溫冰冷到大家都爬不起來。雖然沒看到日出，我還是很享受這過程，永遠不會忘記這特別的體驗。

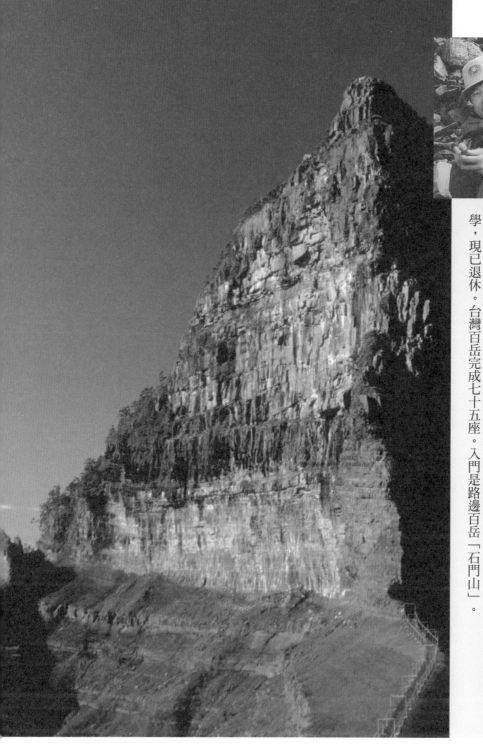

黃國茂　生命因登山而精采

台大醫學士。曾任台大醫學院附設醫院放射線科主治醫師、主任醫師，專長神經放射線學，現已退休。台灣百岳完成七十五座。入門是路邊百岳「石門山」。

文、圖／黃國茂

●一九九三年八月二十一日與葉金川教授登世紀奇峰大霸尖山。

●雪山一日行的三位成員在雪山頂合影，居中者為我。

爬拇指山後趕八點鐘上班

葉金川教授是台大晚我三期的學弟，在校時，無緣相識，直到他當衛生署醫政處處長時，在台北榮總的醫院評鑑會議上，毗鄰而坐；閒聊時，說到我引以自豪的「雪山一日行」，大概他認為我有夠囂張，因此立下戰書，相約爬「台灣百岳」，揭開了我們爬山的序幕，時間是一九八七年冬。

爾後，每遇假期，便邀約山友一起爬百岳，沒幾年功夫，在我們山友當中，幾乎人人有一張「高山嚮導証」。值得一提的是，有好幾年的時間，每天清晨五時至七時，葉教授、我姪子陳清桂和我，三人相約爬北市東郊的拇指山，幾乎風雨無阻。

下山後，沖個澡，還來得及趕八點鐘上班。這個爬山習慣，直到葉教授東去花蓮慈濟大學教書才停止。

葉教授為人豪爽，酒量也好，頗能負重，他的背包總不下二、三十公斤，還自告奮勇地分攤額外的公糧、帳篷。年輕時爬山，在上坡時，總是一馬當先，身先隊友，鮮少有人能超越；不過，有一件事讓他耿耿於懷，就是下山時，他總趕不過我，他一直想找出原因來，不知在他這耳順之年，有了答案沒？

不眠有休，走了二十三小時

有緣與葉教授一起登百岳，是從我的第六座開始，登的是中橫「白姑大山」，標高三三四一公尺，時間是一九八八年一月三十一日。迄今，我只完成了七十五座，尚未畢業。最讓我不能忘懷的一次經驗是一九九二年三月十五日，我為葉教授帶路爬中橫屏風山，標高三二五〇公尺。

一般行程是著重裝由大禹嶺下塔次基里溪，夜宿合歡金礦山屋，第二天輕裝攻頂，需時兩天。在此兩年半前，我曾與其他山友，以輕裝於凌晨一點由大禹嶺直下溪床，一路摸黑，日夜兼程，在午後四點多就順利渡溪，上爬回大禹嶺，共花了十七個小時，成功地登頂。

有了那次經驗，這一次就晚了一個小時啟程。行來一切順利，直到標高二千六、七百公尺處，未溶化的積雪壓垮了箭竹，掩蓋了路徑，白天還可循跡摸上去，天黑後，可就寸步難行。我心想打退堂鼓，但拗不過葉教

●（右）雪山東峰稜線上的白木林是雷擊後的林相，為他處所沒有。

●（左）一九八八年一月三十一日首度與葉金川教授登百岳——白姑大山，於標高二千多公尺處捕捉夕陽。

授的興致勃勃，於是就把雨衣撕成登山條一路綁上去，以備回程若天黑，可以手電筒辨識。

往年沒那麼冷，雪線都在三千公尺以上，在三月中旬造訪屏風山，稜線上的積雪都已溶化。殊不知當年天候較冷，雪線降低，一路上積雪未化，葉教授、黃宗仁與我一行三人，雖也成功登頂，也在天黑前就下到雪線，只是在雪地裡行進，大大不易，行程嚴重耽擱，回到要上攀大禹嶺的塔次基里溪畔時，已近午夜十一點，手電筒照不到對岸的登山條，因而找不到上攀的渡溪點。

幾經努力，踱步徘徊，先做了決定，若無法找到出路，就等到天亮再找路。不過，因為沒帳篷、睡袋可禦寒，一旦停止活動，就會失溫，顯然無法在此度過一夜。我們花了一小時，終於找到上攀點，上大禹嶺時，已是翌日凌晨一點，因而此次登屏風山，不眠有休，一共走了二十三小時。憶及此事，清晰如昨。

山，多采多姿，雄偉壯麗，有強烈的吸引和不可抗拒的呼喚，使一群愛山者深植體內的爬山細胞蠢蠢欲動。爬山之樂，如人飲水，冷暖自知，非得親歷其境，難領略一二。山光嵐影，相映成畫，堪稱人間仙境，在此不禁忘卻塵世的憂煩，不再計較一時的利害得失。

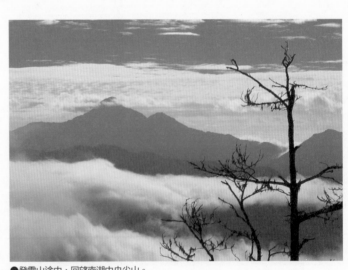

●登雪山途中，回望南湖中央尖山。

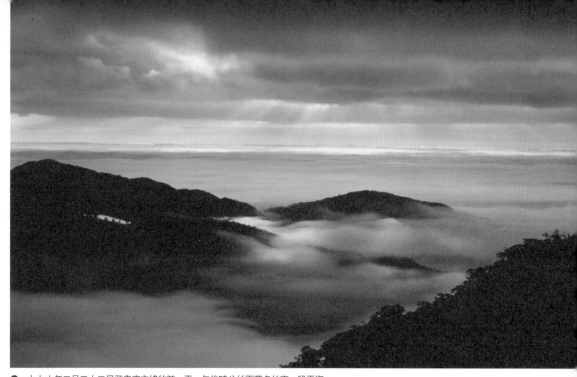
●一九九六年二月二十二日登卑南主峰的前一天，午後時分拍下著名的南一段雲海。

山，是部大百科，你會在無言的啟示中獲取人生的哲理。岩壁石縫中的小草活得艱難，卻神采奕奕，不懼風霜、驕陽，不向惡劣環境俯首的堅韌生命力，正是對生命做最佳的禮讚！小草彷彿訴說：「我不知生命的意義是什麼？但可以活給你看！」讓人更熱愛生活、珍惜生命。

我也在觀音山硬漢嶺，即將登頂處，看到一段對聯「愈艱苦的人生愈精彩，愈困難的事業愈壯麗」。他們都啟發我自強不息，奮發向上。

運動能紓壓，但我深感爬山獲益更多。以醫師專業的角度去看爬山得以紓壓的機轉是忘情、分神。當然爬山是種運動，也會引發少許腎上腺皮素及穩定心神的物質，讓人有優質的睡眠，而能心平氣和。常陶冶在山的恢宏大度、與世無爭中，我的神經也就變愈大條。

雪山是我心目中的聖山

在「雪山一日行」裡，我與雪山建立了濃郁的感情。由東峰線登雪山，是我最嚮往的路線，一路上美景讓人流連忘返。

在登山口的武陵農場，桃山瀑布堪稱人間仙境；在下坡，山勢開展，回顧那山巒相疊的蒼翠，南湖大山、中央尖山的旭日東升。在東峰，山頂平坦，北眺，主峰冰壁嵌進藍天；南顧，渾圓桃山，浮於雲海。

下東峰後，武陵四秀，一字排開，最南是豐腴秀麗的桃山，其北「品田斷崖」雄偉峻峭，驚為鬼斧神工，隔一山谷遠眺，猶令人凝神屏息，感動莫名。從東峰至「三六九」山莊，緩降了一百公尺，是最寫意的一程，可悠閒地瀏覽四周的美景，那姿態優美的白木林，雖已無生機，但修

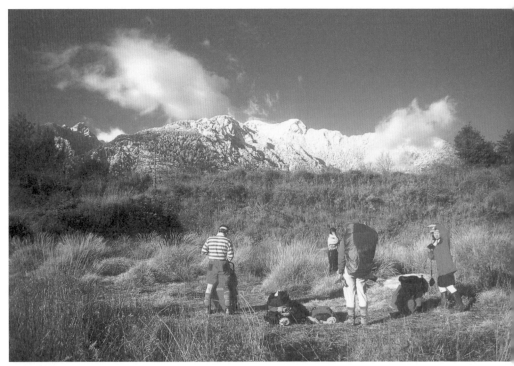

●從觀高坪看玉山。

●（上）鈴鳴山腳下，一窺高山颱風來臨前的景色。
●（下）能高安東軍縱走，與能高南峰稜線的太陽餘暉相映照。

長的身段、白皙的肌膚，為他處所沒有，嘆為觀止。「三六九」山莊上的黑森林乃高山特有的冷杉，棵棵直衝雲霄，生機蓬勃，茂密不洩陽光。特別在出黑森林後，仰望雪山主稜，圈谷遺跡，絕壁斷崖，崢嶸險峻。「北稜角」狀如金字塔，令人動容，彷彿置身於宇宙洪荒之流裡，那冰河的遺跡是千萬年的記憶，一刀一斧刻畫的歷程，猶如親睹，此情此景，最令我感動。雪山是我心目中的聖山，暗許在有生還走得動之年，要年年來朝聖。我不藏私，把她介紹給你！

黃宗仁 盡情享受登山過程的樂趣

任職於卡塑製卡實業股份有限公司。爬山經歷至今廿三年，登上六十六座百岳，但不追求登上百岳的數字，享受的是登山過程中獲得的樂趣。因工作與爬山時間較難配合，現在的運動是走路。

●一九九二年三月十五日，第一次去爬下了雪的屏風山，黃國茂、葉金川與我不眠不休走了二十三個小時。

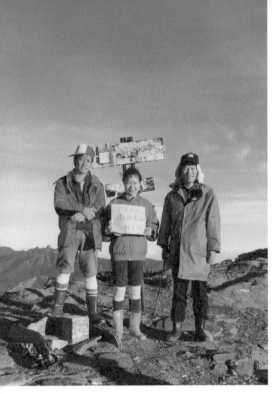

●登南湖圈谷群峰，即審馬陣山、南湖北山、南湖東峰、馬比杉山、南湖大山主峰、南湖南峰、巴巴山及南湖東南峰、陶塞峰。此圖攝於南湖大山，左起楊政璋、許雅珍、我。

我在一九七三年就讀淡江文理學院土木系的時候加入第一屆羅浮童軍群。那時什麼都不懂，初組社團，很多幹部都是同班同學，居然推舉我當訓練組長。第一次訓練營是冬天去陽明山苗圃露營，當時民生物質缺乏，晚上幹部睡空曠的行軍床，不睡帳篷，凍得要死，無法成眠，讓我深刻體會野外求生的必要，諸如伙食、紮營、結繩、生火等，都是我很想學習的。而爬山過程中都能接觸這些，其中我最愛的是生火煮伙食。

我目前的百岳紀錄是六十六座，大概有五十多座是和葉金川署長（山友稱他葉P）的登山隊一起完成的。平時我沒有做什麼特別的運動，只有早上及臨睡前做一些軟身操，每次要爬山前，會去爬樓梯和跑有坡度的山路練習，同時拉筋，小腿後面的筋尤其要拉長，否則爬山上坡時，走著走著，小腿的筋會變硬，會走不動。

葉金川精力旺盛，爬山當享受

以前大家常一起去登百岳，若葉P有空想爬山，山友陳慧書和許雅珍就會負責規劃和聯繫，後來則是請楊政璋安排，我則是屬於「跟在後面走的那一群人」。

有一次臨時起議，葉P找黃國茂和陳

清桂去爬屏風山，後來清桂兄臨時有事，擔心高山會下大雪，兩人去太危險，也希望我能拉住訂了登山目標，就會很衝地向目標邁進的黃牛——黃國茂醫師，於是問我可不可以代替他去。

下山時，屏風山下大雪，路徑不清，延遲了與清桂兄約定的返回時間，害他緊張不安，一個人開車到大禹嶺等我們，準備為我們報案。那次我們趕路，趕了二十三小時沒闔眼，趕回台北已是早上七點多，他們剛好直接去上班。

葉Ｐ上坡路走得很慢，經常要我們先走，大概是許雅珍傳授上坡祕訣時他不在場。我的上坡走得很好，原則是不要停下來，也不要管呼吸，就算很累，也要用小步伐慢慢移動。不同於上坡，葉Ｐ下坡路走得非常快，好像是用跳的，總把隊友遠遠拋在後面。說真的，如果下坡的路況不錯，不要怕，用小碎步快走會比較省力，也不傷膝蓋，前提是平衡感要夠好。

●（左）我與葉金川攝於南湖南峰，遠處很尖的就是中央尖山。
●（右）我與許雅珍攝於無明山。此次爬山意外地從鈴鳴山輕裝越過險惡的斷崖抵達此處，回程卻非常不順利，在箭竹林迷路許久，晚上一行人露天睡在鈴鳴登山口瀑布旁，數著天上的星星，想盡辦法避免睡著，以免失溫。

在山裡血糖太低，差點莎優娜拉！

爬山要一直保持戒慎恐懼。有一次去爬中央尖山，要從一個峭壁下溪谷，葉Ｐ一行人拉著繩索在峭壁上盪來晃去，我們在下面看，覺得很驚險，因為在這之前，許雅珍卸下大背包拿東西，不小心整個大背包從八、九層樓高的峭壁上直接摔落，我們在下面的溪谷，看到一個大東西從天而降，楊政璋以為雅珍墜崖，當場發出令人難忘、慘絕人寰的悲鳴。

最難忘的一次經驗是去爬雪山西稜，那次之所以感覺特別，是因為這條路線我們沒人走過，且不知道水源在哪裡，離紮營地還有多遠，所以用餐有些延誤，如果不是黃國茂醫師察覺我血醣太低，給我糖吃，我差一點就要莎優娜拉了！那時只感到手腳開始麻木，漸漸麻向身軀，心臟胸腔發冷。日後我爬山，如果稍有這類感覺，就知

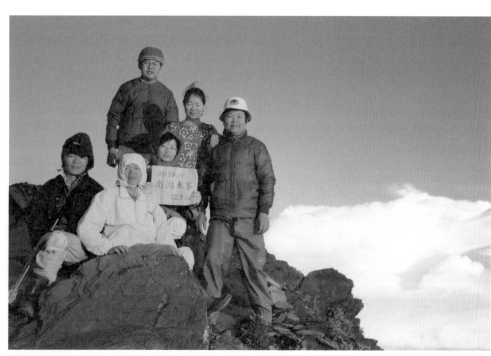

●登頂南湖東峰，左起我、葉金川、黃聖超、陳慧書、許雅珍、黃國茂。

道即將發生什麼事。

台灣黑熊叫聲響，母山豬具攻擊性

爬山過程中，會遇到野生動物的機會不大，我爬山至今，沒有見過台灣黑熊，只遠遠地聽過黑熊的叫聲，不過，倒是遇見兩次活的山豬。其中一次看到牠正在挖山裡的大蚯蚓吃，牠那神奇的大嘴巴真好用，可以大片翻土。此外，還見過水鹿、山羌、獼猴、台灣帝雉。

有一次在合歡金礦紮營，用手電筒往帳棚外面照，看到好多明亮的山羌眼睛，我猜可能是聞到食物的味道，也可能是我們占用了牠們的地盤，白天在水邊也可能看到落單的山羌。

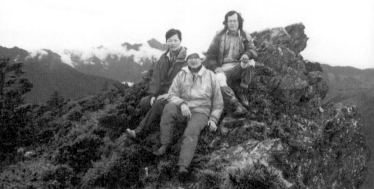

●（左）一九九一年攝於秀姑巒山，鞍部是平緩寬廣的秀姑坪，原為茂密的玉山圓柏森林，因遭森林大火燒毀，留下一株株雪白枯木，形成台灣著名的三大白木林奇觀之一。葉金川帶隊穿過驚險的秀姑巒山危斷崖。前起葉金川、黃國茂、許雅珍、我、陳清桂。
●（右）左起我、葉金川、邱永豐攝於南玉山。後面是等邊三角形的關山，那一次走玉山後五峰，葉P將斗笠丟在路邊做記號，不料回程天色變暗，當時手電筒照明強度不如今日，一行人找不著斗笠，來回走了好幾次，走得我兩腿發軟，差一點投降。

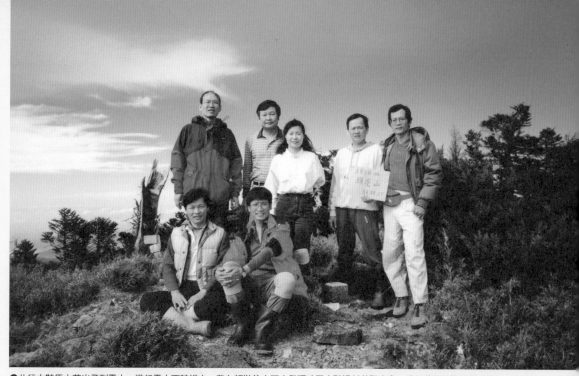

●此行由鞍馬山莊出發到雪山，進行雪山西稜縱走，我在輕裝往火石山登頂時因血醣過低差點出事，還好黃國茂醫師即時發現。左起我、楊基譽、楊政璋、黃國茂、許雅珍、葉金川、邱永豐，攝於頭鷹山。

中央尖山、南華山，心中最推薦景點

如果要我推薦，我覺得中央尖山對我來說，是印象還不錯的地方。它是中央山脈北段，有險惡的懸崖，也有寸草不生的峭壁，有山有水，爬山過程還必須涉水而過，但風景十分美麗。

還有南華山也是我推薦大家去的地方。南華山又叫能高北峰，是一個十字路口，離奇萊南峰與能高主峰都很近，沿途有台電雲海保線所、天池山莊、「光被八表」縣界，符合有水、亦可居住的條件，也不難走，利用周休二日前往，其實還蠻容易搞定。

爬山是最好的全身健康檢查

我不靠爬山來紓壓，也不刻意追求登頂的數字，爬山是為了體驗野地求生的過程與技能。

通常我爬山回來，會先泡腳，讓雙腳充分放鬆，然後好好睡一覺。我覺得「爬山是一種最好的全身健康檢查，因為你不需要任何儀器，爬一次山就會知道自己身體哪裡不好」。

切忌單獨行動，自我保護體驗山稜之美

客觀來說，我認為爬山有其危險性，在爬山的過程，隨時都要謹慎，除了環境可能會帶來傷害，自己的身體如果受傷，當下其他人也很難幫忙。爬山過程尤其要注意腳部，如果不小心受傷，弄到要叫直升機救援的地步，是非常慘的。要注意自我保護，也不要不自量力，以免造成整個團隊的負擔。

初接觸爬山者，一定要找有經驗的人一起同行，不要看看資料就成行，資料跟實際還是有很大的不同。準備食物上也有技巧，乾燥的、不易腐壞的、鹽分多的，都比較合適。

最後，要提醒大家，爬山要靠自己，也要靠朋友，至少三人以上才成行，盡量不要脫隊，否則會增加別人的擔心，也絕對不能逞能，切勿單獨行動。

陳慧書 引領更多人領略山林之美

口述、圖片提供／陳慧書　採訪整理／張雅雯

現任職於藥物開發公司。爬山經歷超過卅年，目前已登上六十座百岳，但這十年來沒再累積山頭的數目，轉而帶領新人爬山。對她來說，人生不以個人完成百岳為目標，而是盡力協助更多人領略山林之美。

●我的私房景點之一，內柑宅古道終點──柳子楠瀑布。

從小跟著父母爬郊山，受父母爬山啟蒙，漸對爬山產生興趣。大學時代，攝影社同學分享登百岳後拍的照片，更令我不由自主讚歎，那美好的景色，讓我非常嚮往爬高山。

大學畢業後，跟著父母加入北市健行會，週末都會爬郊山。當時健行會每季固定安排爬百岳的行程，常走的會友們認為我既然愛爬山，應該去嘗試，因此在一九八三年，開始了我的第一座百岳「羊頭山」——百岳排名一百，是當中最矮的一座。兩週後，又跟同一支隊伍登上百岳之首、高度最高的「玉山」。會友們開玩笑地說：「有頭有尾，已完成百岳了啊！」

難忘老大切燻肉背影

第一次跟老大（葉金川）爬的百岳是「南湖大山」，在一九八六年的國慶假期。假期前一天，隊友們下班後，搭車到宜蘭四季，夜宿老大在四季衛生所任職的友人家，隔天一早再搭車到登山口起登。這天的紮營點是雲稜山莊，這段路程頗遠，由於前一天走北宜公路時多數隊友暈車，加上趕路很

●從塔塔加往排雲山莊的路上，最常看到的鳥──金翼白眉。

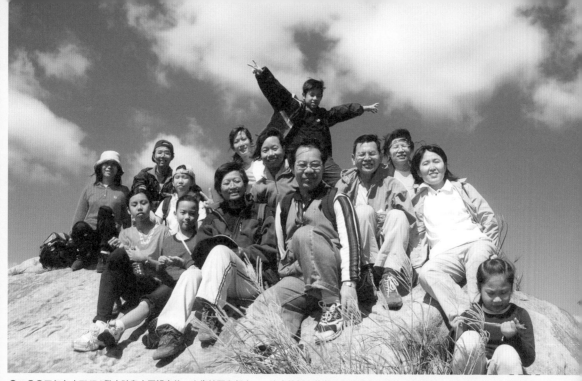

●二〇〇三年台大EMBA登山社爬大霸歸來後，光復節再爬郊山──汐止的新山夢湖，有點皇帝殿稜線味道的裸岩，小朋友也走得興味盎然。當天藍天雲的天空也美極了！

疲倦，傍晚到達山莊時，山莊已被先到的隊伍住滿，只能在旁邊的營地搭帳篷，帳篷搭好後，大家紛紛累癱在帳篷裡。

安頓好背包睡袋後，我信步在營地裡逛著。

暮靄中，看到老大專心地跪在一塊大石頭旁切菜、切燻肉，替大家煮晚餐，他做菜的背影讓我至今印象深刻。加入登山社之前，跟老大並不熟，看到老大這麼貼心的一面，我很感動。官拜處長，但在山上，他不但沒有官架子，反而處處照顧大家。

矮小身材涉水險滅頂

我最難忘的爬山經驗是一九九〇年第一次走「能高安東軍」縱走，原本預計六天行程，最後用了七天才走完。延遲的主因是天氣，前四天都在下雨，我們整隊有七個人，走在前面的四人小

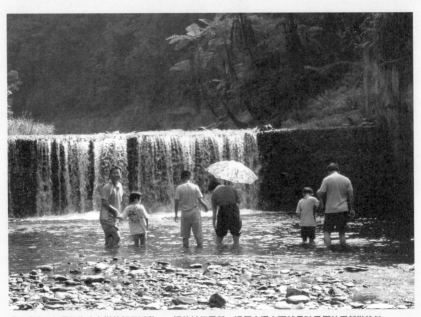

●二〇〇三年暑假為山友辦的親子活動——桶後健行露營，這個小瀑布下就是孩子們的天然游泳池。

隊中，黃宗仁腳程最快，有登上安東軍山。我跟老大和另一名山友則差宗仁兄一小時的腳程，到達往安東軍的岔路時，已是下午兩點，山頭上濃霧瀰漫，老大當機立斷，決定不上安東軍，直接趕往當晚的宿營地。

沿途有一大段路是在箭竹林中穿梭，結果老大背的帳篷在不知不覺中被箭竹勾掉，直到晚上要紮營休息才發現，也不知掉在何處。而且當時爐子、食物都在後面的三人小隊那邊，這下要挨餓受凍了，幸好營地裡其他好心的山友支援我們食物，並讓我們睡在他們的炊事帳下。

除了不斷趕路以及吃不好、睡不好之外，有一段路要橫渡一道河面，下雨讓河面變寬、水流變急，當時一位男隊友先強行走過對岸，跟另一男隊友分站兩岸，拉起一根折斷的樹幹，讓我把手扣在樹幹上，順著樹幹渡河。

那時不懂橫渡河面不能直接穿越，要順著水線走，錯誤的走法讓我受到很大的水流阻力，一不小心就腳底打滑，手雖然還扣在樹幹上，但頭已經沉到水裡，幸好走在後面的黃國茂醫師一把拎起我的衣領，才把嗆水的我撈起來。

小劍路滑幸未逞強摸黑

「小劍山」則是另一次驚險經驗。由於這座山必須循原路下山，去程要翻越十九個山頭才到小劍，回程也一個不能少地再翻十九座山回來，原本的計畫是要當天往返。

當時是冬天，山上有點積雪，出發後隊伍因速度不同分成兩隊，這次我跟一位山友走在前面，大約中午十二點就登頂小劍山，我覺得時間還夠，當天下山應沒問題，走到下午三點時，遇到後面一隊正要上來，他們勸我不要逞強下山，

●風口上玉山途中——應該是上玉山最難走的一段，但只要小心就沒問題。

因為這條山徑很多斷崖，結冰走起來容易滑，而且那時天色已漸漸暗下來，摸黑行走很危險，所以大家一起到比較平坦的布夫奇寒營地紮營。

在山上，計劃常常趕不上變化，我們以為能當天往返，只帶輕裝上山，重裝都在下面的營地，臨時紮營沒有帳篷，只好生火取暖，當時還怕衣服保暖不足，連雨衣都拿出來蓋著，大家一直講話，以免睡著後失溫。

隔天天亮下山，太陽出來後，冰一融化，路更滑，邊走邊想：「幸好沒有摸黑走，不然就可能發生山難了。」

帶隊登山，設計山訓課程

我不只自己愛爬山、也很樂意帶人去爬山。二○○一至二○○二年讀台大EMBA時，擔任登山社社長，常常帶同學去爬山，前一週勘查路線，隔週就帶

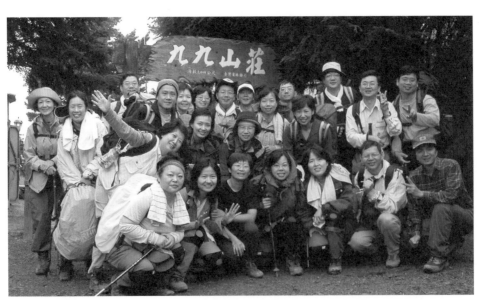

●二○○三年國慶假期，台大EMBA登山社的二十四名山友於攀登完大小霸尖山後，合影於九九山莊。非常巧合，其中還有一位是葉金川的醫學院同學。

隊上山，也每年帶同學登玉山或登其他百岳，那時登山登得最勤快。

其實帶隊很有壓力，所以二○○二年，我要求第一次想跟我爬玉山的同學，一定要在兩到三個月內先完成山訓，如舉辦十次山訓，至少要來七次，最後用陽明山東西大縱走路線，負重八公斤走二十五公里的行程作為驗收。

為什麼要這麼嚴？因為經驗告訴我「體力不好是爬山最大的障礙」，不只是個人很累，也會影響同行的隊友。第二次帶隊去玉山，有個同學的十歲孩子同行，這孩子有來山訓，可是次數並不多，算是放水帶他上山，抵達排雲山莊時，可能高山症發作，他一直喘不停，當晚幾乎山莊內所有的氧氣裝備都給他用了，還是無法減輕他身體的痛苦，其他隊友也無法好好休息補充體力，全隊被迫縮短行程，提前下山。

爬山紓壓與自己對話

爬山健行是我最主要的運動，除了欣賞美景可以忘憂之外，爬山也是一個絕佳思考或是跟自己對話的機會；即使走郊山，我也不愛走人工修築的步道，喜歡走古道，像小觀音山下的大屯溪古道、竹子山下的八連古道，這些風景不輸高山的山徑都成了我的私房路線！

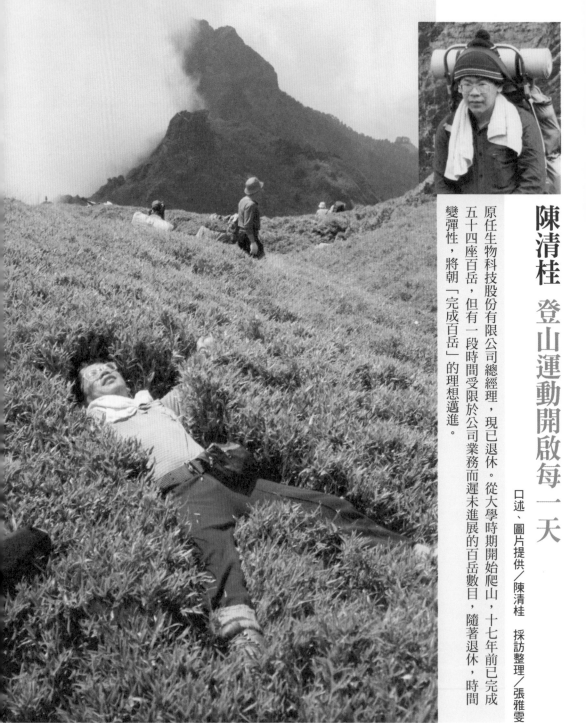

口述、圖片提供／陳清桂　採訪整理／張雅雯

陳清桂 登山運動開啟每一天

原任生物科技股份有限公司總經理，現已退休。從大學時期開始爬山，十七年前已完成五十四座百岳，但有一段時間受限於公司業務而遲未進展的百岳數目，隨著退休，時間變彈性，將朝「完成百岳」的理想邁進。

●我在靠近光頭山附近山稜上休息，躺在柔軟的高山草坡上，滿足地觀賞藍天白雲、耳聆鳥語風聲、沐身在陽光微風中。

● （左）白姑大山在九二一地震之前是所有百岳當中單攻最難爬的山，一路險升坡，需手腳並用攀爬，且輕裝來回至少要十四個小時以上。一九八八年第一次與葉金川重裝爬了八小時。左起為黃國茂、葉金川、我、黃聖超。

● （右）雪山三八八六公尺是全台第二高峰，僅次玉山三九五二公尺。一九九二年，我們由雪山北峰往主峰邁進，於雪山主峰留影。走過皆在三五〇〇公尺以上高度的稜線，四周為冰河侵蝕所形成的懸冰斗地形，斷崖遍布，是聖稜線中的精華路段，四周山景非常雄壯漂亮。左起黃宗仁、我、山友、陳慧書、葉金川、許雅珍、王叔岩、黃國茂。

台灣的山景從熱帶到寒帶，氣象萬千，山勢磅礡，古木參天、奇岩怪石所在都有，堪稱一絕。超過三千公尺的高山就有兩百多座，其中比較有名的一百座被命名為「百岳」，對於所有愛好登山的人來說，莫不以完成百岳為目標。

因帶人爬山而再度親近百岳

大學時我參加登山社，開始爬百岳，畢業時已完成近二十座。進入職場後，由於工作忙碌，加上沒有性向相近的山友，爬百岳的機會自然停滯。

我的姑丈台大放射科醫師黃國茂，因為有先天性氣喘，向來以爬郊山作為強身的運動。偶然機會下，他約我一起爬山，讓我再度重拾登山背包。跟他走了幾次之後，心底響起一種聲音：「好不過癮啊！」於是詢問他：「要不要跟我去爬高山？」

姑丈的第一座百岳由我帶引，是位於合歡山克難關附近的「石門山」（海拔三二三七公尺），這座山難度很低，從停車場到三角點，來回大約只需半小時。那份壯麗的山景從此讓姑丈迷上了登高山。

與葉P因挑戰而結緣

認識葉金川乃至於日後常常一起爬山，與姑丈黃國茂有關。這個故事要從帶姑丈爬雪山說起。雪山通常是二至三天重裝的行程，我認為雪山東峰線漂亮、安全、好走、水源無虞，且中途有三六九及七卡二座避難山莊，若捨去重裝負擔，改以輕裝，則可於一天內來回。因剛爬雪山回來的關係，姑丈第二天上班走路有點拐，仍去醫院做評鑑委員的工作。

葉金川那時是衛生署醫政處處長，也是醫院評

●一九九○年爬關山嶺山途中，經極度陡斜的碎石坡。這種景觀在造山運動形成的台灣島上常見，登頂前需用繩索攀爬，前後方人員必須非常小心，時時注意滾落的大小碎石。前起黃國茂、我。

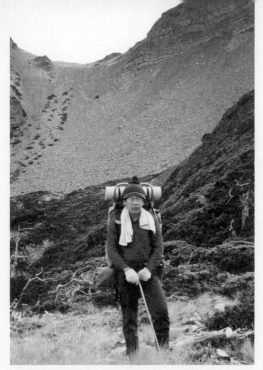

●一九九二年由雪山北峰、主峰下到美麗的翠池休息一晚，拔營前留影。背後的翠池碎石坡至主峰高度落差約三百公尺，重裝爬至峰頂要八十分鐘，很是吃力。

鑑委員，跟姑丈私交不深。看見黃國茂走路怪怪的，一問才知是爬山所致，再問細節，很驚訝我們竟然用這麼快的速度爬完雪山，好奇之下再問誰帶隊，這應該是他對我的第一印象吧！

或許他自己也是登山愛好者，葉金川笑說：「看看你們是不是吹牛！」於是選定難度很高的「白姑大山」測試我們，這是與葉金川第一次爬的百岳。那次葉金川、黃國茂、黃聖超父子，以及我，每個人都氣喘吁吁重裝上去，黃昏時才到半山腰，就地紮營休息。隔天早上聽見山下有人聲，不到中午就被一隊七、八人的山訓特戰士趕上超前登頂，他們的體力有如電影上的「藍波」。

因颱風受困最驚險

最驚險的經驗，是在「小劍山」遇到颱風。那是某一年的中秋節連假，氣象預報有颱風來襲，原本已取消行動，後來氣象報導說颱風轉向日本，葉金川通知大家：「活動照常舉行。」

第一天在接近油婆蘭草原處紮營，第二天天氣很好，順利完成小劍山攻頂，沒想到

● （左）一九九〇年攝於關山嶺山，前方是一段崩石面的陡坡，枯黃的箭竹搭配白色的樹幹，在藍藍的天空下真美。森林中的殘雪照不到陽光已成堅冰，行走在其上極為危險吃力。前起為陳慧書、葉金川、黃聖超、黃國茂。

● （右）背負重裝行走於塔塔加往排雲山莊的棧道上。塔塔加步道的特色為棧道完善，走起來非常安全與舒適，能讓登山者充分體驗國家公園之美。

回程時天氣突然變得極度惡劣，風狂雨驟，路非常濕滑，我們必須用爬的方式才能通過懸崖峭壁，我們一度找不到路，氣溫也劇降至約五、六度。記得當時葉金川整個臉都緊張變了色。

我們算是老鳥，最後順利回到營地，大家匆忙躲進帳蓬內避雨，但是風雨實在太大，帳蓬內也淹了水，葉金川說我睡覺時，整個頭已泡在水裡。隔天早上聽收音機才知，原來颱風轉向回來，這讓我們差點發生山難。

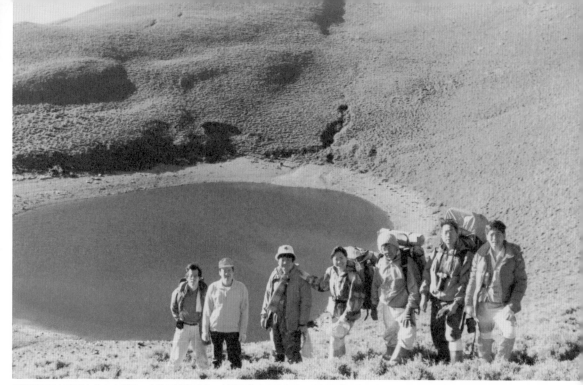

●嘉明湖是台灣最高的高山湖泊，由隕石撞擊形成，寧靜似藍寶石般美麗，美稱為「天使的眼淚」。宿在湖邊，地處山凹，沒有山風吹襲，格外安祥。一九九四年攝，左起邱永豐、葉金川、黃國茂、許雅珍、我、王叔岩、楊政璋。

天氣是登山者的最大變數，高山的氣候變化非常快速，像颱風這麼惡劣的氣候條件，不是任何裝備可抵擋的。意外遇到颱風，還好大家平安歸來，也讓人深刻體驗到自然界的威力，奉勸登山者絕對不能在颱風天登高山。

爬山是最好的紓壓

「杏林隊」是我們的隊名，由葉金川、衛生署的同好及一些醫師、藥師組成。多半由葉金川策劃，利用三、五天的長假，在衛生署集合出發，每次葉金川都是在晚上八點辦公室換下西裝，背登山裝備下來會合。因此他常被同事關心是否「太操」，他答以：「上山度假休息去！」

勞心與勞力都會對身心造成壓力，適時改變長期的壓力就是紓壓。我認為爬高山是一種

享受，因為風景實在太漂亮，空氣又好，與三兩好友置身那環境，心情自然開朗，平時的壓力徹底釋放。此外，登山過程也會幫助隊員培養感情，像我跟黃國茂、葉金川除了定期規劃爬高山外，有很長一段時間，每日大清早，我們固定一起去走拇指山、筆架山等，以登山運動當作一天的開始。

運動能夠強身，能爬高山的人身心更是健康，爬高山可以作為自我健康檢測。我常對葉金川開玩笑說：「爬越多百岳的人，健保費可依數遞減。」

爬高山切忌落單

台灣得天獨厚有這麼多高山，山很美，但是也很危險，我建議不論再怎麼有經驗，都不要一個人登高山，因為休息時容易不知不覺中睡著，那可是會長眠不醒的。如果有同伴的話，即使遇到難以預期的惡劣天氣或狀況，仍能彼此照顧，假使太累快睡著，也能趕快叫醒對方，避免睡著失溫而凍死。

爬高山需要體力與毅力，想嘗試這種挑戰的人，都應有基本程度的體力與毅力才適合上山，以免造成隊友負擔。

行程的掌控也很重要，這牽涉到安全，我建議約莫下午三點以後就要準備找地方紮營，因為山上天黑得很快，非不得已不要晚上摸黑走山路；早上不必等天亮才動身，可於凌晨三、四點開手電筒就走，畢竟從黑暗到黎明，不論心理上、實際上都比較安全。

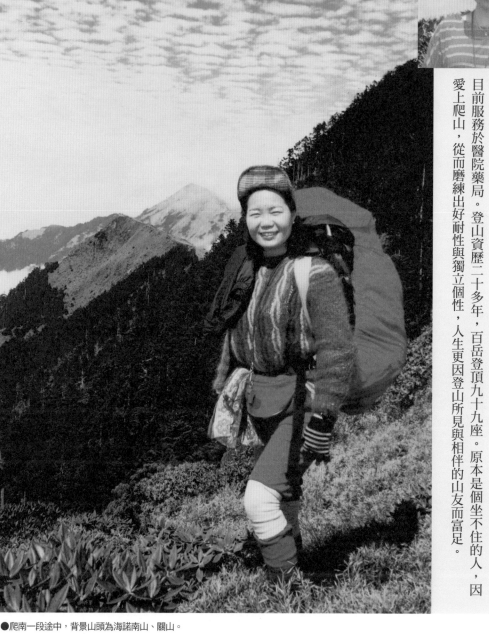

許雅珍　人生因登山而富足

目前服務於醫院藥局。登山資歷二十多年，百岳登頂九十九座。原本是個坐不住的人，因愛上爬山，從而磨練出好耐性與獨立個性，人生更因登山所見與相伴的山友而富足。

●爬南一段途中，背景山頭為海諾南山、關山。

第一次接觸高山是在大三寒假，參加救國團冬令自強活動爬雪山。在雪山東峰，這輩子第一次看到雪，興奮雀躍不已，然而，之後的二十小時，整個人因高山症感覺很不舒服，噁心想吐沒胃口、頭痛心悸、睡不著。雖然病奄奄，踩在及膝的雪地又濕又冷，但湛藍天空下一片銀白世界，還是讓我從此愛上高山。十年後，同學陳慧書找我參加葉P（葉金川）的山友團，自此加入葉P的山友團。

高安東軍縱走，自此加入葉P的能

難忘第一次半夜找路、在溪邊緊急紮營

第一次和葉P爬山，體驗了很多「第一次」，譬如第一次走五天的長程縱走；第一次準備公糧，不懂做菜的我，不只主食準備得不夠，也不知道需要準備山友們的行動糧，真把所有人給餓昏了。

●南一段夕照。

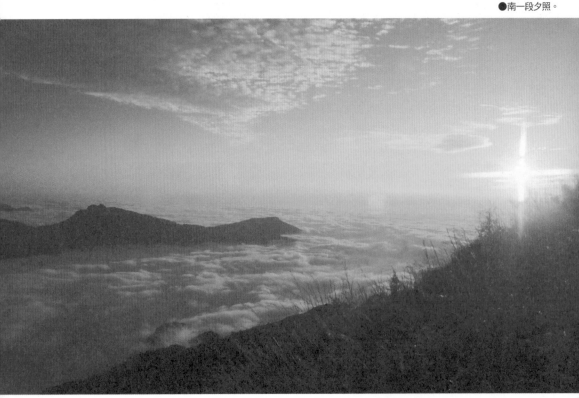

●登雪山主東峰，我（右一）與山友們於三六九山莊後方的白木林留下美麗的笑容。

另一個第一次是緊急紮營。我們這夥二軍成員有黃國茂醫師、他的外甥陳清桂與我。他們兩位號稱「從不漏勾」任何山頭。從此行最後一個山頭安東軍山下到岔口已過四點，而下達當晚獵寮營地的路也從此轉入溪谷。路徑時而繞密林，時而沿溪或越溪而行。由於溪床沒有路樹可綁路條，前人在大岩石上堆疊三、四塊小石頭做標記，白天極易辨識，可是入夜漆黑中，阿桂與黃醫師只能靠手電筒找尋往營地的路。反覆地確認路徑、走山路、溯溪，已半夜十二點，三人仍在過溪床。我的隱形眼鏡一邊早被回彈的樹梢打傷，看得模糊，又餓又濕，體力已明顯不支，再加上黃醫師擔心石頭標記引導的是溯溪路線，冒進不得，因而斷然決定緊急紮營。

那個年代沒有衛星電話，也沒帶無線電，想像得出葉P、慧書等山友必定擔心不已。在半山腰的我們沒有爐子，只能喝溪水，乾啃五木拉麵止飢，三人就這麼蹲坐在蒙古包帳蓬內半醒半睡中期待天快亮。隔天與葉P等人會合，才知道他們放棄登頂安東

軍。好不容易撐到奧萬大，那晚睡在舒適的榻榻米上連翻身都痛。

願為美景克服困難，再去親近山林

台灣的山從海平面陡升到海拔近四千公尺，呈現亞熱帶、溫帶等多樣生態，景觀和動植物非常豐富。我在北大武山看過雲瀑，一片雲海突然在某條天際線像瀑布般往下流洩。高山如果起霧，有時拍照人的影子外會圍繞一圈彩虹，看來就像觀音菩薩身旁的光輪般。其他像日出日落、高山草原、盛開的杜鵑或者雄偉山容，更是登山人入鏡的好景。

登山過程有時是很累人的，尤其是還得把全部家當背在身上往上爬或往下滑。山上的路少有水泥石階，百岳之路險惡之地更是不少，有時真的覺得能全身而返已是不易，況且還要在各種天

●於晨曦中上南湖大山，中央尖山在後，此為台灣一等一的美景。

● （左）攝於玉山主峰頂，後遠方山頭的建築物是看玉山主峰角度最佳的玉山北峰氣象觀測站。
● （右）被白雪覆蓋的雪山黑森林，美景如畫。

候中行進或宿營。但我願意為那美景，克服諸多困難一再親近山林。

經驗其實都是一點一滴累積出來的。每次下山都需反省：裝備、食物帶對了嗎？一再改進，下次旅程就會順利些。開始登山的前幾年都穿牛仔褲、棉質衣服，只要下雨或被箭竹的露水沾濕，鐵定濕透。登山界的聖典「登山聖經」一書中就稱棉為「死亡纖維」。純棉布料易吸水但不易乾，而三千公尺的高山比平地低上十八度以上，一旦長時間失溫，後果很可怕。反觀現在的登山設備都很先進，有高科技的排汗衫、保暖防風的外套衣帽、又輕又防水的「狗鐵獅」（goretex）風雨衣及登山鞋、「鈦合金」碗盆登山杖、充氣席夢思、輕巧節能LED燈，在在讓旅人在野地中也能享有舒適的戶外生活。

雪季爬南湖大山，途中攝於審馬陣草原。後方像小綿羊的景物是被雪覆蓋的高山杜鵑。

驚險的爬山經驗，更凝聚山友感情

能持續爬山，山友是非常重要的。葉P在每一個任職單位都會帶頭引領周遭的人加入登山行列。很珍貴的是，在山上你看不到長官、師長們的架子，就僅是一群關係最純真的山友，一群可以讓你放鬆、自在相處的朋友，有時甚至是你的救命恩人。很多時候，大家走到營地都累癱了，只剩葉P一人幫大家煮食，天未亮，通常是他摸黑煮粥，可說是正港的「男煮外」。

山裡環境變化萬千，難免遇到驚險狀況，也就更凝聚山友的感情。有次爬中央尖山，在下到中央尖溪山屋前，我一個人落單，不小心走岔到小支稜，支稜止於一個小斷崖，於是卸下背包想找看有沒有路下山，不料背包滾下山崖，掉入十幾公尺下的

溪中，小楊走在前頭已在山屋溪邊，聽到重物墜入聲音，以為我從山上摔落，急忙跑到水潭一探究竟，那次差點把他嚇破膽！

謹記平安小提醒，爬山絕對能紓壓

我的登山心得是登山必須循序漸進，先挑選體能可負荷的路程，慢慢訓練體力、累積經驗。入門者可從千公尺以下的郊山起步，再嘗試中海拔的中級山，如三峽「北插天山」等；高山宜從當日輕裝往返的郊山化百岳入手，接下來再進到像玉山、雪山、大霸有山莊短天數的路線，長天數宿營路線，最後挑戰百岳終極十天的南三段。

爬山要懂得保護自己的身體，能不背重就不背，即使是爬長程的山，也要將個人裝備控制在十五公斤以下。上山的速度可快，下山一定要慢才能保護膝蓋。登山最好採「休息步法」，就是行進時把膝窩打直，讓關節的伸肌與縮肌分別休息。上山身體重心往前，下山放後；配合呼吸，調控步伐大小，懂得控速、維持呼吸與心跳平穩，路才走得遠，身體不疲勞，也較不會產生高山症。除了體能外，也要有好裝備，對山野的路線與方位要有基本認識。最後，要找到一個讓你信任、快樂的好團體，便能盡情享受登山之美。

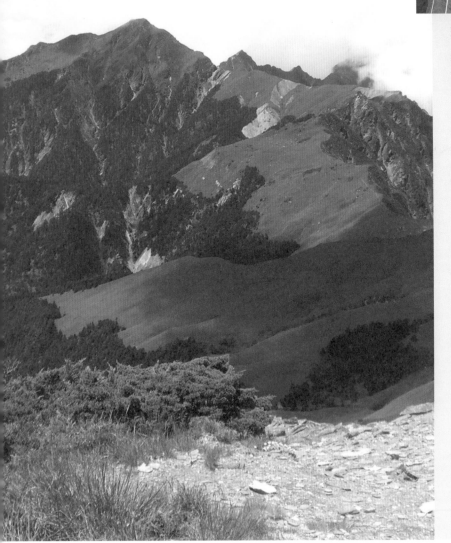

張媚 從反對到夫妻攜手登山

口述／張媚　圖片提供／葉金川　採訪整理／詹建富

美國波士頓大學護理碩士、教育博士。現職為台大護理系副教授，專長於社區衛生護理，她與先生葉金川夫唱婦隨，如今已攀登四十多座台灣百岳。

●層次豐富的奇萊主峰。

我年輕時腦中不曾想過有一天會攀登台灣百岳，總以為偶爾隨興爬個小山，也就達到運動的目的了；沒想到，後來我卻與一個迷戀登山的老公結褵，從一開始反對，到現在反而與他徜徉在山水之間，這也算是緣分吧！

老公迷戀爬山，家人一度嚴重抗議

大學時代，遇放假日，只要同學相邀到郊外走走，心想爬個小山不花太多時間，我通常會背包一背就出遊去。真正比較頻繁地爬山，是在認識葉金川以後。我和他的蜜月旅行，就是他提議一起背著帳篷去環台露營。

有一段時間，他非常熱中於爬山，遇有較長的連續假日，他都「丟下」我們母子，一個人到山上去。有一年除夕剛吃完年夜飯，他又去爬山，孩子難免抱怨：「別人家的假日是親子歡聚

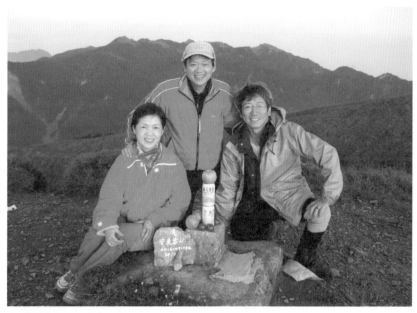

●安東軍山是外子（中）的第八十七座百岳，這趟行程對他而言有特別的意義，登上山頭時他下了決定要在六十歲前，把百岳爬完。

●白石池是能高安東軍山縱走途中美麗的瑰寶，我與外子在白石池前合影。

「時光，我們的假日卻看不到爸爸蹤影。」

人擁有夢想，是值得鼓勵的事

雖然我個性獨立，可以一個人照顧家庭，但老公的登山活動，相對剝奪掉家人許多相聚的時間，我也一度多所怨言，但當時也許沒有傳達「嚴重的抗議」，他依然故我，而我只能感到莫可奈何。

直到後來，我從他口中得知，想在六十歲之前攀登完百岳，這時我才由反對、無奈、逐漸釋然，到轉而開始支持，並願意陪他完成。畢竟人擁有夢想，是值得鼓勵的事。至於孩子，也都因漸漸長大，對於老爸這唯一的興趣——登山，會默默表達關心。

帶讀國二的么兒，全家玉山攻頂

五年前，我們全家一起去爬玉山。那一次爬玉山，背後有一個目的，就是想讓唸國中二年級的老么體驗不同面向的生活。葉金川認為，孩子長大了，這是一個自我磨練的機會；另一方面，爬玉山應該是每個台灣人一輩子必須做的事，於是策畫全家人攻頂大計。

第一天我們先到鹿林山莊過夜，隔天清晨五點半出發，比較難得的是，么兒平常連郊山都很少爬過，這次腳力還不錯，我們八點半就到達排雲山莊，不到十一點就登頂。

近年來，我有較多的時間陪著老公爬山，雖然是一起行動，但由於兩人的腳程不一，他的步伐大，速度快，總是超前，然後中途休息一段時間；而我則安步當車，慢慢走，可以不必休息。

爬高山最大的好處是，平常在家都是我下廚，

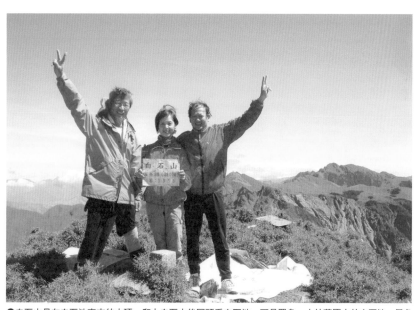

●白石山是在白石池南方的山頂，爬上白石山後回頭看白石池，可見置身一大片草原中的白石池，景色非常秀麗。

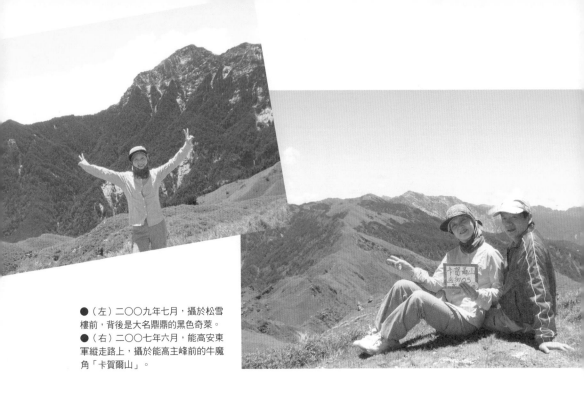

●（左）二〇〇九年七月，攝於松雪樓前，背後是大名鼎鼎的黑色奇萊。
●（右）二〇〇七年六月，能高安東軍縱走路上，攝於能高主峰前的牛魔角「卡賀爾山」。

但如果外出爬山，不論是搭帳篷或煮飯，都由他一手包辦。

難忘的登山經驗——老公背我溯溪

在登山途中並非毫無危險，印象最深刻的是，有一次南二段縱走經八通關途中，適逢雨季，山路塌方，遇到一小段碎石坡，另一邊則是斷崖。葉金川要我背包給他，再由高山嚮導帶著我先走過去。

今日再回想嚮導的話：「當時讓他多扛那一個背包，容易重心不穩，是非常危險的事。」方才瞭解平日木訥、不擅表達情意的老公，是這麼關心我的安危。

還有一次，我們走能高安東軍山，有一小段需橫越溪谷，但由於水深及腰，而且水量充沛，隨時有被沖走的可能，葉金川和嚮導兩人把我包夾其中，才慢慢渡過，真是險象環生。更有一次，我們

走南湖中央尖山，有一段路需要溯溪而行，當時我沒穿雨鞋，幸虧是老公背著我，成為我最難忘的登山經驗。

徜徉青山綠水，心胸自然開闊

談到爬山的好處，當然有許多，除了增加四肢活動及心肺耐力外，最明顯的是，不論是登山或其他戶外運動，都可以讓人暫時遠離工作壓力，把煩惱拋到九霄雲外，看著青山綠水，心胸自然開闊，任何不愉快的事情都可以忘掉。任何人身處在大自然的懷抱，都會覺得自己很渺小，凡事也都看開了，世事無可爭。

記得當年還是男女朋友時，我和葉金川前往宜蘭太平山，順道一遊翠峰湖。二十多年前，翠峰湖的知名度未開，我們兩人走幾個小時都未遇到其他人，眼前這個二千多公尺的高山湖泊，波平如鏡，

●一九九五年去不成阿拉斯加，外子帶我去爬南湖中央尖山，登山口附近一大片欣欣向榮的花海，媲美阿拉斯加，背後的山脈即為聖稜線。

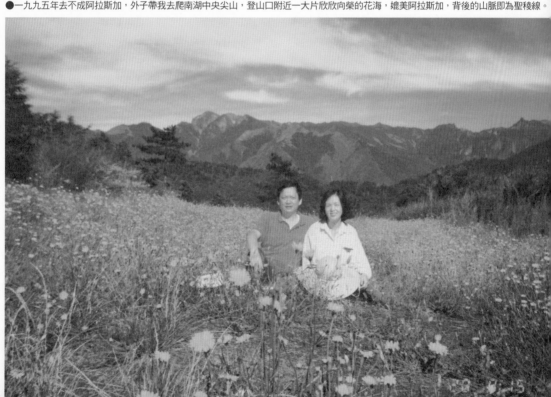

偶有薄霧隨風飄過，不時有飛鳥啼聲，卻極度安詳寧靜，彷彿世外桃源。我想，這就是高山讓眾多山友難以忘懷的魅力所在。

雪山、南湖大山，值得山友再遊

如果想要親近高山，不妨先從都會鄰近的郊山開始。只要汽機車可到之處，撥出半天或一天時間，就能離開塵囂，又不需花費太多力氣。然後，再逐漸拉開路程或增加爬山的時間。

雪山山脈和南湖大山，是我心中值得一遊再遊的選擇，因為前者的山形非常漂亮，後者則是登山沿途都可看到美麗的景觀，讓人心曠神怡。

在此要奉勸所有朋友，登山是個老少咸宜的運動，千萬不要以「沒空」為藉口，與其天天爬「枕頭山」，還可能腰痠背痛，不如換一身輕裝，走向山的懷抱！

洪淑娟 把登山視為修行

口述、圖片提供／洪淑娟　採訪整理／吳燕玲

及人牙醫診所院長，為台灣肝病權威台大內科教授許金川的妻子。一九九七年開始爬百岳，目前已挑戰八十多座，由於她為虔誠的佛教徒，因此也把爬百岳視為人生中的修行。

●爬雲峰途中經刀片岩，看來像不像練壁虎功？

以前台大牙醫系學生很少，我這屆只畢業十六個。一向與醫科併班上課，知道葉金川，就像認得同班同學一樣自然，只是不清楚他幾時與護理系的張媚湊成一對兒。與他一起爬山，已經是一九九六年的事。那天是我們家庭聚會，外子、我和葉金川、候勝茂、涂醒哲、林凱信、蘇喜醫師夫婦、黃國茂醫師夫婦一同去銀河洞，那天正好是我生日，還留下幾張豔紅日日春環繞的經典照片。

爬山改變了開業醫的刻板生活

葉、林、蘇、黃醫師夫婦與我，很快變成週末凌晨五點見的山友。當時葉金川任健保局總經理，我們繼而參加健保局神山、玉山、雪山登山活動，因而也認識百岳山友楊政璋（小楊）、陳慧書等人，從此改變我開業醫裏小腳似的刻板生活，開啟攀登百岳的序幕。菜鳥山友，備受照顧，好生幸福。

●爬八通關山，站在標高三三三五公尺的三角點上，興奮之情難以言喻。左起林雪如、邱永豐、我。

一生必去的台灣高山湖泊──行男百岳物語

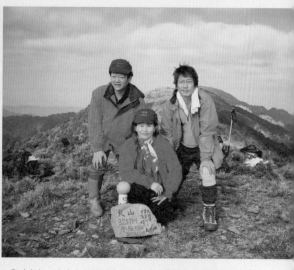

● （左）一九九七年五月十九日與台大醫師們一起爬「銀河洞」，左起後排：許金川（外子）、葉金川、中排：我、蘇喜、林凱信、前排：前衛生署長侯勝茂。

● （右）二〇〇六年十二月干卓萬大山行。出發前半年我被落石打到右腦，在頭上造成十二公分長的傷口，頸椎也裂了兩根。能康復、再度爬山，我非常感恩！左起葉金川、我、楊政璋。

葉金川去慈濟做最愛的教書工作時，我改稱他「葉P」，與咱家「許P」相輝映。百岳山友則稱他「葉老大」！「爬百岳」是件艱困工程，老大運籌帷幄，細心謹慎，指揮若定，只要他喊：：「停！」我們絕不敢走，或搭帳篷、或煮飯休息：；喊：：「走！」時，我們就跟著走。他從大學開始爬山，經驗非常豐富，也非常謹慎，絕不涉險！我走得慢，他常帶我先走，說：「ㄅㄢㄋㄚ行」。

老大體力好，心性好。接近營地的安全地帶時，他總是一馬當先衝過去，煮水泡葉氏烏龍茶、參茶，甚或擦地給累斃了的我們坐著喝。浸泡高粱乾煎烏魚子是他的拿手絕活，火候恰到好處，不輸大飯店主廚。

葉P對山徑異常敏銳，方向感極佳

三千公尺的高山，天候瞬息萬變。山崖之巔，

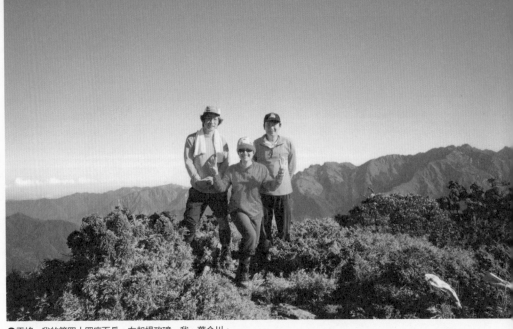
●雲峰，我的第四十四座百岳。左起楊政璋、我、葉金川。

風景絕美，拍個照理所當然。第一次登奇萊山，豔陽高照，前一秒幫老大、小楊拍完照，下一秒換我拍登頂照時，已是昏天黑地。山路不像忠孝東路有路標，多靠山友綁的登山條辨識。葉P對山徑異常敏銳，方向感極佳，走過一次就不會忘，林凱信教授暱稱他「山豬」。

從奇萊山下來時，他摸黑押著我走，說那條路他只在十二年前走過一回，嚇得我頓時覺得星光黯淡，顧不得牛郎織女（那天正好七夕）會面了沒，一味阿彌陀佛奮力往前走。沒請嚮導的年代，迷路是常有的事。老大分派大家任務去找路，我沒有方向感，理所當然是那個被他下達待在原地，等大家回來會合的指標，他總說：「站在這裡不要動！」我就乖乖杵在原地，動也不動。

山路奇險，常常攀岩拉繩。也是第一次爬奇萊北峰的時候，我卡在一個足足有二公尺半的大石陡坡，上下不得，他叫我踩他的腳，當我踏上去的時候，驀然發現，其實他自己也沒有站很穩，頓時感動得淚濕眼眶。

玩命的事，一生一次就好

去年八月裡，大伙去奇萊東稜，因為H1N1疫情升溫，老大在奇萊北峰臨時被召回，溫柔婉約的張媚夫唱婦隨，跟著走了，頓時群龍無首。爬大山的人各個個性鮮明，新、舊隊友與不常合作的嚮導、挑夫尚未磨合，為整合意見，行程竟落了下來，腳程不同導致分道揚鑣。這段山徑本來就是台灣登山者眼中著名的大挑戰，山陡天熱缺水尚可忍受，有一天，我腳程慢請求提前紮營未果，高來低去整整十二個小時，雖有前嚮（王金榮）後導（明旭）護著，還是嘔吐不已，心中直說：這種玩命的事一生一次就好了！同時哀怨地請示菩薩：苦行是這樣修的嗎？山友小楊、林雪如、旻哲也都成了傷兵，氣氛大大不和諧。如果老大在，結果肯定不同，說不定人人有轎子坐！

老大也有耍大爺脾氣的時候。走南二段時，天氣晴朗悶熱，他忽發奇想，要早一天下山，不去南大水窟山

●一九九七年十二月二十四日，結冰的霧松，看來很可口。

●一九九七年十二月二十四日，南湖大山上的樹都結了冰，在太陽映照下更顯晶瑩剔透！

滿天星斗、晶瑩剔透的枝椏，展現台灣之美

攀登百岳雖然辛苦，但是在三千公尺的山上，看到高山植物、花草、雲海，日出日落，夜晚無光害的滿天星斗、初雪後晨曦中晶瑩剔透的枝椏、霧淞，才見識到真正的台灣之美。

去年十二月，冰封嘉明湖，一對美麗的帝雉出現在老大與我眼前，留下動人的儷影；還有成群的水鹿，超級卡哇伊！

爬百岳，也讓我對於大自然的敬畏感油然而生。高山天氣極不穩定，又有許多低矮的灌木叢，增加搜救的困難度。有些山友太過自信，因而發生意外；有時迷路之處距離營地不過數百公尺，就是轉不出來，所以除了事前縝密規劃、裝備齊全、

住最美的六星級山屋。大家都愣住了，過午紮營，漸瀝嘩啦下起大雨來。老大急忙拿鞋子接外帳滴下來瀑布般的雨水，並且睡在最外邊淋雨，看來是滿心歉意的。從此他欠我們每人一座大水窟山，哪天我心血來潮，要完登百岳，他勢必得賠（陪）我這一座。

招伴同行外，還要明瞭裝備的極限。

登山後骨頭長好、心肺功能也提升

我本是藥罐子，加上職業病媽媽手，一身關節肌肉少有不痛的，經歷頭骨碎、腳踝、肩膀裂的折騰，經過這幾年的登山磨練，筋骨不痛了、藥戒了、骨頭長好、心肺功能提升了。有二尖瓣、三尖瓣閉鎖不全的我，心臟、血壓、膽固醇值都很好。在氧氣稀薄的高山練氣，肺活量快速增加，呼吸變慢，一個呼吸可以走五、六步。前年去台大做過肺活量測驗，是標準的一‧二倍。據醫師說，一般人是標準的〇‧八，我多出將近一半，樂翻了。

倒是葉P上坡好像愈來愈氣喘吁吁，尤其攀登干卓萬大山那次。他直說自己老了。仗著我是大他一年一個月又十天的另一家金川嫂，我倚老賣老說：「老人家我就不會。」

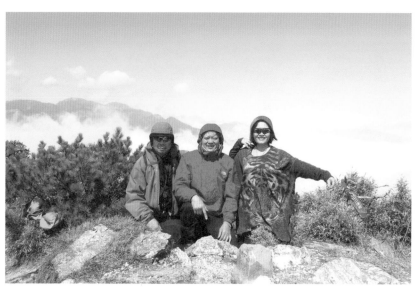

●二〇一〇正值虎年，三位虎將在南三段丹大山大展身手。其中郭與鎮（左）是第一位完登世界七頂峰的華人，葉P（中）屬虎，兩位是貨真價實的虎將，屬牛的我則披上虎頭衣，「牛」假虎威。

邱永豐 以成為「山的志工」為己任

口述、圖片提供／邱永豐 採訪整理／張雅雯

豐田營造工程股份有限公司總經理。四十歲前開始爬山，十八年來完成了六十六座百岳，以成為「山的志工」為己任，希望幫助更多人親臨山上，體會大自然之美。

●高俊的大霸山（左），秀麗的小霸山（右）。

我從事營建業，因為是中小企業，事情繁雜工作忙碌，經常全省工地到處跑，在工地上上下下已經夠累人，爬山？沒有時間！也沒必要！一直到了四十歲將屆，體認到人生即將進入另一個新的階段，有必要定期檢驗自己的身體狀況，因而設定每年一次的挑戰高山的目標，就當作是四十歲以後每年一次的身心健康檢查。

與山結緣起因於高中同學李日懋的邀約，參加登山協會辦的活動。第一年登大小霸，第二年走奇萊連峰，第三年登玉山下八通關；但連續三次的印象都很不好：領隊只在隊伍前帶路，沒有盡責在帶隊……，幸運的是，三次都是晴空萬里好天氣，才有驚無險沒有演出山難記，今日也才有機會在此話山林。

難忘壯闊山壁上的金字塔美景

還好山川自然美景仍然深深吸引著我，尤其是

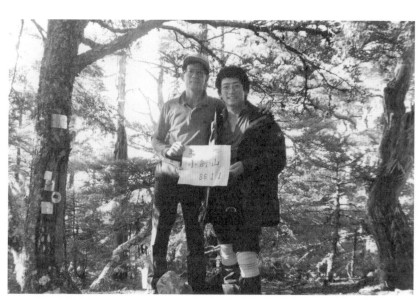

●我（左）與楊政璋登頂小劍山。

第一次登山就巧逢永難忘懷的奇蹟經歷：一九九〇年十一月二十四日，登大霸尖山前一天，午後先上到加利山稜，往東邊望向雪山主峰西面峭壁，正是夕陽西下，晚霞映照在壯闊的山壁上，隔著深谷望見整片山壁金碧輝煌，就像一座金字塔呈現在眼前，有如亂世佳人劇景壯觀，又像出埃及記的磅礴雄偉氣勢。當時與一群不相識的師大學生山友為之瘋狂，他們登山多年才見到此美景，我卻幸運地在首登百岳就恭逢盛況，他們都羨慕高山給予我的禮遇！後來我多次再登大霸，每一次也都刻意於黃昏時刻上到加利山，意想再目睹奇蹟美景，卻都不可得。

與山友共度白色聖誕

大學時候很喜歡朋友的《百岳全集》，但捨不得花大把鈔票買，只好全書影印保存，那也

● （左）我（右一）與太太彩鳳、葉金川登頂向陽山。
● （右）一九九七年聖誕節前夕登南湖大山，遇到暴風雪困在審馬陣山屋，為打發時間用白紙自製撲克牌在山屋裡邊喝啤酒、邊吃火雞大餐、邊玩大老二，當時情景至今難忘。右一為我。

●爬玉山後五峰，眾人攝於南玉山。左起黃宗仁、林清熹、葉金川、我、楊政璋、黃聖超、許雅珍。

是我初次的「百岳印象」，只可惜是「黑白影印版」。真正變成「彩色百岳」，始於大學同學黃宗仁邀我加入衛生署登山隊，一九九四年十月登向陽、三叉、嘉明湖，首次認識了當時是處長的葉金川，因為隊員都是朋友關係，且每個人都是爬山老手，都會彼此關心，除了體驗自然山川美景，也感受到山友間的純真友誼，團隊的融洽氣氛，就讓我跟隨著邁步奔向百岳。

最有趣的是登南湖大山，第一天抵審馬陣營地，大夥坐在山坡上看風景聊天，突然黑雲密布，像豆粒大的雨滴隨即跟著落下，大家只好躲進山屋休息，晚餐前雨勢變大並颳強風，有如強颱，大家心都涼了，打算隔日天亮就趕下山。山友楊政璋只好將原本明晚聖誕夜的火雞大餐提前供應，那一天也是冬至，他還帶了糯米粉來搓湯圓，大家在燭光下提前過聖誕、享受火雞大餐、玩大老二，彷彿回到學生年代。

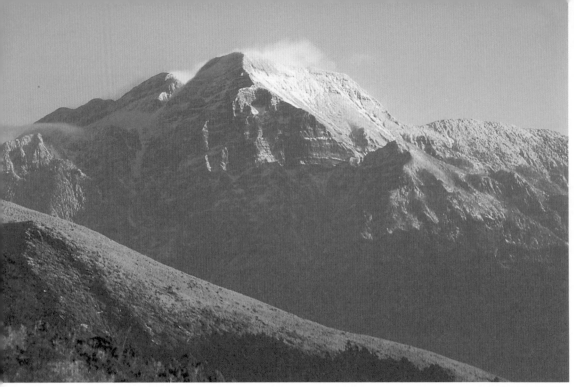

●在油婆蘭山看雪山。

隔天睡夢中被早起隊友的驚呼聲吵醒，昨日綠油油的山坡矮樹叢，已覆蓋一層白雪，就如一群群小綿羊在藍天下低頭吃草，前後兩天相同位置的兩張照片，記錄下這瞬息萬變的高山美景。

一個人飢渴疲累，迷路摸黑走過卡嬰羅斷崖

我第二次登山就挑戰黑色奇萊連峰，同隊的三人，分別是身體微恙不能負重的朋友、背不動公糧的年輕小姐、帶小背包把此行當作是去陽明山郊遊的帥哥⋯⋯所以，公糧與帳篷順理成章跑到我肩上，過度負重讓我一出發便落到隊伍後面，也幾乎全程是我一個人獨行。

稜線營地出發前後誤聽領隊錯誤訊息：主峰登山口附近有水源。因而所剩不多的水，到主峰前就放心喝光，正午前後烈日當空，卡嬰羅斷

崖又長又無遮掩，上下起伏不知多少山頭，早已看不到隊友，餓得走不動，然而，嘴巴乾到饅頭一入口就成了麵包屑，根本無法吞嚥，一呼氣則滿天飛絮。撐著走過斷崖約午後四點，仍舊滴水未進，嘴唇都已乾裂，眼見前方他隊山友，一粒粒果凍吃得津津有味，幾度鼓起勇氣追向前，奈何開不了口（此後多年登山必備果凍，臥薪嘗膽也！）。

硬撐走往南峰下營地，在烈日曝晒下已超過八小時沒吃沒喝，忽見路旁矮箭竹上有棄置雨衣，上頭積留著一灘黑水，當下二話不說，放下背包，取一千兩百 cc 空瓶，灌滿黑水，塞入幾顆大蒜和酸梅，上下猛搖，然後一飲而盡！美味！幸福！（今年近六十花甲尤甚一尾活龍，肯定有原因──子子大蒜酸梅大補湯讚！）

解決了民生問題，恢復了彩色人生，可惜

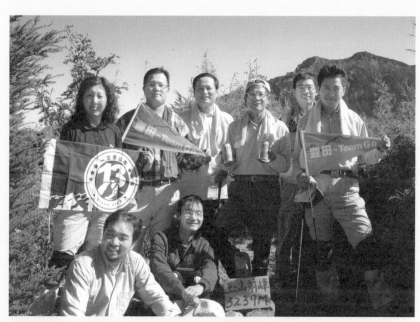

●二〇〇六年十一月與公司同仁及一三隊爬玉山，手拿啤酒者即是我。

太陽已西下，周遭一切歸入黑暗，一不小心，步道不見，卻已身處濃密森林中，難免一陣慌亂，上下攀爬，卻怎麼也摸不到出路！冷靜下來，透過呼喊、手電筒打光、吹口哨尋求回應，原本氣力已盡，準備在樹上過夜，卻突然有人應聲，逐步引導我走回路徑，抵達營地時已過了九點，奇怪的是領隊竟沒有點人頭，也不知掉了人，只有組員吃飽欲休息時，等著我背的營帳，還問我哪裡去了！氣得寧可餓死先去睡覺，任誰也不理，甚至路過南峰也視而不見，一直到下山回家。

「一三登山隊」樂於引領新手進入山林懷抱

計劃半年、經過嚴酷七次山訓之後，幾乎連郊山都不走的一群年近六十歲朋友，於二○○二年十一月十八日全員登頂玉山主峰。回憶山訓初始，幾乎都在後面趕鴨子，到後來成員互相扶持、鼓舞，已具備完成陽明山大縱走的能力；經台灣高山洗禮之後進一步催生了「一三登山隊」〈因為多次山訓都是十三個人又一同登玉山〉，從而多了一群追逐山林常客。

早期登山我都是個人行動，對公司內部同仁而言，只奇怪總經理偶爾會突然消失，音訊全無而已，後來玩過頭終於事跡敗露，一不作二不休，化暗為明，直接在公司推動登山隊，也辦了兩梯次登玉山，但第一次公司同仁只爬了玉山前峰就受傷撤退，到現在還是山友張大帥鴻仁嘲笑的對象。

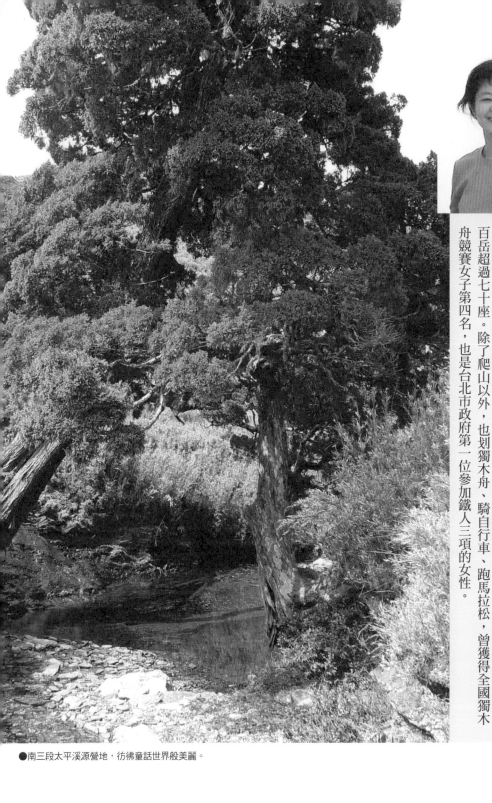

林雪如 愛上山洗滌心靈，忘卻煩憂

口述、圖片提供／林雪如　採訪整理／秦蕙媛

任職於國防部後備事務司；陽明大學公共衛生研究所博士候選人。爬山經歷二十餘年，百岳超過七十座。除了爬山以外，也划獨木舟、騎自行車、跑馬拉松，曾獲得全國獨木舟競賽女子第四名，也是台北市政府第一位參加鐵人三項的女性。

●南三段太平溪源營地，彷彿童話世界般美麗。

●攀登玉山後五峰遇山友罹患高山症，我獨自攀爬穿越嶙峋的玉山南峰山脈，奔向排雲山莊求救，幾番波折，直升機始飛抵圓峰，人員終得歷劫平安歸來。

小時候翻閱《台灣百岳全集》便深受台灣高山的優美景緻吸引。大學畢業後在國泰醫院服務，主辦登玉山的活動，是自己第一次爬百岳。在台北市政府工作時，市府團隊運動蔚為風氣，我也固定每年到日月潭長泳，參加各式馬拉松，有人慫恿我再加一項騎單車就可挑戰鐵人三項，也就傻傻地報名花蓮、台東舉辦的兩次比賽，也成為當時市政府唯一參加鐵人三項的女生！

同儕部屬兼山友，上山下海皆恰情

葉P（葉金川）擔任健保局總經理時，我覺得他是非常嚴屬的上司，那時對他只有「怕」的感覺，誰知工作認真的他，爬山時卻完全呈現另一種性格。他也是個天生的領導者，關心弱勢，卻不輕易外露情感。

有一年在墾丁辦高階主管會議，因承辦壓力大，晚上

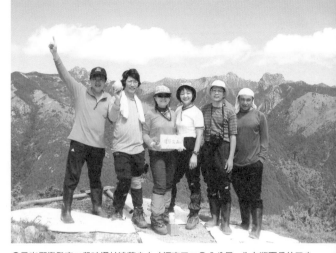

●勇咖們攀登南二段時攝於達芬尖山（標高三二〇八公尺，為台灣百岳的三尖之一）。最右為本次同行的原住民嚮導小福，參與了南二段蓋山屋的工程，可能是吃多了水鹿，撿水鹿角功夫一流！

獨自在飯店外觀賞滿天星斗，不自覺讚嘆：「好漂亮的星星喔！」耳邊響起溫柔的聲音呼應，原來是葉總！嚇了我一跳！接著他指著天際跟我介紹星座，那種自然流露的怡情怡性，慢慢消除我心中懼怕他的感覺。

一九九八年四月底我離開健保局，才開始陸續跟葉Ｐ去爬雪山、六順山、玉山，他一路照顧人，尤其會特別關心第一次加入的夥伴。

奇萊東稜急撤，蠍子魔咒發效

二〇〇九年七月底去爬奇萊東稜，真的是狀況百出。出發第一天才到合歡山就接到通知，簡任內升考試在三天後舉行，未到視同放棄，山友小楊（楊政璋）提議拿登山鞋擲筊，不過，我決定把握當下，放棄考試。

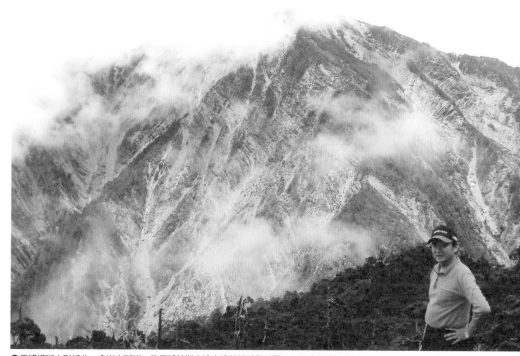

●馬博橫斷山形折曲，多崩山斷崖，往馬博拉斯山途中遠望峭壁與雲霧，有種詭異的氣息。

● （左）無雙山計有三連峰，包含無雙山東峰、無雙山最高峰及無雙山基點峰（標高三一八五公尺，百岳排行第六十八），也是南三段的最後一座百岳，二〇一〇年三月葉金川（圖中）在此完成第九十八座百岳，忘卻路途的艱辛，開心地與同行山友合影。
● （右）二〇〇四年四條好漢（左起楊政璋、葉金川、我、邱永豐）攀登百岳四大障礙之一的「馬博拉斯橫斷」，在山頂備妥啤酒、粽子歡度端午。

第二天走到奇萊主山北峰，因HIZI出現重症病例，當時擔任衛生署長的葉P決定下山，頓時群龍無首，意見分歧，氣氛宛若結冰難以前行，行程立刻落後。而事件也連連發生，小楊兒子旻哲滑倒手受傷，小楊也掉到箭竹叢裡扭傷腳，而我則左小腿腓腸肌斷裂。

爬馬博橫斷，浪漫驚險又刺激

二〇〇四年六月下旬，與葉P等山友一起去爬馬博橫斷，這次經驗非常難忘。

上山八天，每人負責兩公斤的公糧，我背了廿二公斤走到第五天，實在受不了，才問道：「什麼時候可以把公糧拿出來煮？」想不到嚮導阿寶說：「他們男生的早就拿出來吃光了！」

第六天走過塔比拉斷崖後，抵達馬布谷營地，一大片綠油油的草原，一條已經乾枯的溪床在紅色山屋前蜿蜒而過，幻想著能出現一匹馬在草原上馳騁，那畫面如同歐洲童話般

● （左）中央山脈主稜在馬博拉斯山從東西走向呈九十度往北轉彎到馬利加南東峰，沿途斷崖崩塌處處。途中經過馬博橫斷有名的烏拉孟斷崖，山友們（下方為邱永豐、上方為小楊）在下切斷崖處，沿途均會彼此照應。

● （右）南三段行經無雙山前，有如中國山水、盆景般的景致。板岩狹嶺如鋸，路程相當艱辛，我們在斷崖間登降，步步為營，楊政璋說：走到「改編」抽筋！

浪漫。在山屋前，葉P從背包中翻出一疊歌譜，邀大家唱歌，特別是歌劇魅影中的「All I Ask of You」，瞬間感動隨著歌聲飄越山嶺，此景讓馬布谷更加如詩如畫。

隔天，在走過太平溪乾枯的溪谷時，突然聽見台灣黑熊咆哮聲，那時，我跟葉P兩人遠遠落後其他成員，感覺聲音愈靠愈近，我們開始追前面的夥伴，穿越草原後，真的看到一隻台灣母黑熊帶著一隻小熊。突然葉P指向我們左方說：

「你看，熊是在追水鹿，不是在追我們啦！」

情急下，不管三七二十一，我們拚命跑，跑了好久，葉P先停下來，氣喘噓噓地說：「不行了！不行了！」這次的登山經驗，既刺激又驚險，卻也帶著些許浪漫的感覺！

玉山後五峰歷險，同伴歷劫歸來

最難忘的一次登山經驗是在玉山後五峰救人。在南玉山回程時，同行的山友呼吸聲不太對勁，專業上告訴我，高山症已讓他肺水腫。傍晚走到峭壁前，他已完全走不動，我帶

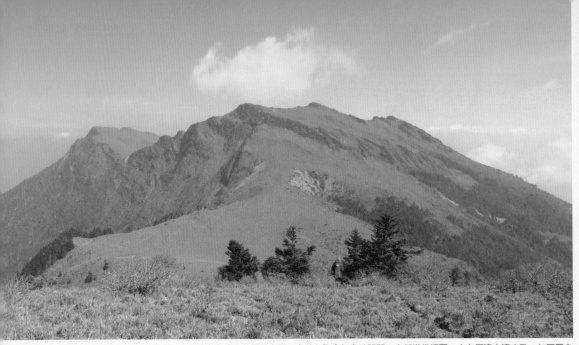

●往東巒大山（左後）經南三段唯一的草原，走在穹蒼與廣大的原野之間，人的心胸會無盡地開闊，忘卻世俗煩憂；山友們邊走邊高歌，如同置身「真善美」的電影情境！

著他退回，躲進箭竹林裡。那時正值十二月，我們輕裝登山、沒帶帳篷，入夜，保暖成了大事，我把自己的雨衣雨褲都給他穿，自己用護膝黏成肚兜貼在胸口保暖，再把黃色小飛俠雨衣套住頭，靠著吐出熱氣再吸回來，維持暖度，就這樣撐到天亮。

當天微亮時，我決定出去求救，抄下他的家人電話及交代事項，不斷提醒他「一定要等我回來」，便火速出發，那種生離死別的煎熬，至今難忘！我靠著毅力衝回圓峰，危難激發了生命本能，飛快奔走在以前恐懼的斷崖、碎石坡，因為白雪覆蓋幾度走錯路，來來回回靠著認標記，歷經千辛萬苦終於抵達排雲山莊。

求救過程幾經折騰，因為從台東調來的海鷗直升機對地形不熟，一度冒險要將我用直升機吊掛在高空指路，但又擔心氣流把我打到山壁而作罷。直升機不行，只能靠山青入山搜救，直到晚上八點才接獲消息，山青已用背袋把隊友背回圓峰，當時我根本不敢

問隊友是不是還活著。

第二天一早，我再度衝上圓峰，半山看到直升機遠遠飛來，我開始拔腿狂奔，到制高點看到垂危的山友、看到停機坪，我大力揮手，這一刻才發現自己臉上盡是鼻涕眼淚。

爬山紓壓，拋開心靈垃圾

爬山、划獨木舟、游泳、慢跑等各種運動是我紓壓的方式，但爬山是我的最愛，當克服千辛萬苦登頂，世俗雜念拋諸腳下，夫復何求。

我常在星期五下班後直接開車到登山口，清晨即開始爬山。覺得只有上山，才會讓我有真正脫胎換骨、洗滌心靈的「爽」感，以儲備足夠精力面對下週繁重的工作。所以上山可說是「丟垃圾」──丟心中無形的垃圾。

登山，如同賽局，必須膽大而心細地去走每一步；而山高水長，如同山友的情義，是無私且永恆的，也就因為如此，讓我深深愛上登山。

●（左）丹大溪源營地約三歲大的水鹿，越過溪水到帳篷周圍覓食，頂著圓茸茸的鹿茸近在咫尺，非常可愛！
●（右）南三段最後一日（第十二天）行進於郡大林道，面對走不完的林道及無數崩壁，又累又渴，心中想念BEER，用杜鵑花瓣「畫酒充渴」！

王金榮 愛山愛到從賭徒變為登山嚮導

口述、圖片提供／王金榮　採訪整理／秦蕙媛

目前是專業登山嚮導。爬山經歷：二○一○年已登台灣百岳九十九座。二○○○年遠征喬格里峰（世界第二高峰，海拔八六一一）。一九九四年遠征聖母峰（世界第一高峰，海拔八八四八）。一九九一年遠征卓奧友峰（世界第六高峰，海拔八二○一）。一九九○年遠征印度莎瑟峰（海拔七六一二）。一九八九年參加台灣中央山脈無補給大縱走。

●能高安東軍山台灣池前留影。

因為喜歡照相、喜歡大自然，我從國中開始爬山。不過真正開始爬高山，卻是在退伍後兩年，約二十五歲時。那時做電話維修工作，生活不規律，有空就跟朋友出去玩、迷上賭博，後來想戒賭，因而去爬山。沒想到，就此迷上，至今已爬山二十五、六年。

爬山的第一年，台灣的百岳爬了三十多座，後來當嚮導，就沒再去挑戰。多數時候，要帶團上山，都爬一樣的山，但每次感覺都不同。我曾到海外攀登世界第一高峰聖母峰、世界第二高峰喬格里峰，不過，運氣不好，沒有登頂。我覺得登高峰不是要挑戰什麼，而是要讓「生命不留白」。

葉金川爬山超有耐性

我常和葉金川一起爬山，我們都喊他「葉P」，他很好相處，把爬山當做享受，超級率性、也超有耐性。每次上山只要一紮營，他都會主動幫大家煎香腸、煎烏魚子，準備晚餐。

跟葉P夫婦去爬山，印象最深的一次，是我從台北市就帶了兩大包行李，非常的重。在向陽山屋時，因行李太重，他們整整

●二○○二年行經拉庫音溪，與葉P合影。

等了一小時，我才氣喘嘘嘘地爬到，由於我速度太慢，行程上大延誤。後來我們遇到很大的雨，他太太張媚冷得直發抖，一般人可能會發脾氣，但她咬著牙一聲不吭，跟著葉Ｐ繼續往前走。後來下了山才知道遇上桃芝颱風，山區因而引發嚴重土石流。

中央尖山遇湍急河水，涉水砍樹急撤

印象最深的登山經驗，是一九八九年去爬中央尖山，那次天氣不好，早上六點就開始下雨，爬到下午三點多，本來想撤卻沒撤，雨愈下愈大，結果第二天早上六點按計畫出發，但中央尖溪溪水暴漲，原本只需一個半小時的路程，卻走了五個小時。走到南湖溪時，水位高且湍急，嚮導就地取材，砍樹讓大家渡河。光是砍樹，就砍了一個多小時，結果樹一倒下，立刻被湍急的水沖走。當晚共有七支隊伍同時被困在南湖溪山屋。入夜，雨終於

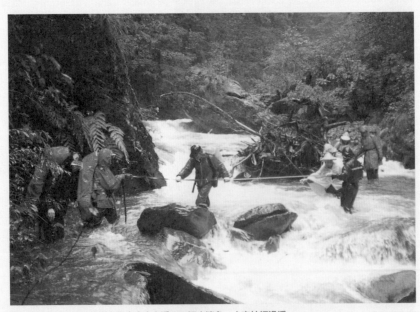

●一九八九年，中央尖溪山屋出中央尖溪口，河水湍急，大家拉繩過溪。

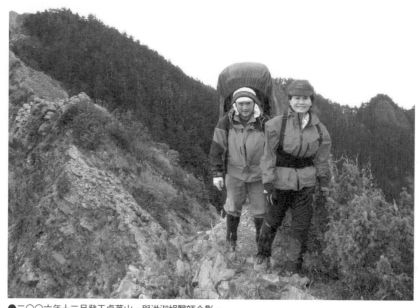

●二〇〇六年十二月登干卓萬山，與洪淑娟醫師合影。

停了，天亮之後水位漸退，我們才得以脫困。

裝備充足很重要，正確使用裝備更重要

登山要避免意外，裝備充足之外，能正確使用裝備更重要。像我第一次爬玉山，就遇到一位隊友不幸失溫致死。當時是雪季，山上開始結冰，氣溫非常低，他身上只穿著小飛俠雨衣，拿著鏟子和領隊一起在隊伍前開路。他的雨衣破裂全身溼冷，一路上其他隊員的冰爪又不時鬆脫，一旦停下來調整就耗費個把小時。

隔天我們凌晨三點從排雲山莊出發，在離玉山頂于右任銅像五十公尺前，領隊急忙喊撤退，眼看他先拉著這位全身發抖的隊友回頭往排雲山莊衝，我們也跟著撤退，最後隊友被背回排雲山莊已是傍晚六點。那時他已休克，大家輪流幫他進行人工呼吸，到隔天早上十點都

●五月漫步在白洋金礦前，滿山的紅毛杜鵑美不勝收。

沒停止。那時正逢過年，找不到人幫忙，最後是領隊、嚮導跟我三人輪流把他背下山。送到醫院才知早已回天乏術。

七彩湖遇台灣黑熊、在山裡永遠有驚喜

山上看到的生態和平地很不同，有次在七彩湖，隔一個山坳不到五十公尺的距離，看到一隻台灣黑熊。在山上還能遇到水鹿、山豬、山羌、黃鼠狼，記得有次在天池山莊，食物慘遭黃鼠狼「洗劫」，早上起床後就發現包裝袋被咬破，食物也被咬出缺口。

我喜歡看大自然的風景，尤其在下過雨的山上，氣氛很不一樣。有一次我去太魯閣後山的大同、大禮部落，去探勘台電高壓電塔的塔柱，塔柱位於清水斷崖附近，地勢高，剛好可看到對面立霧山間滿滿的雲海輕流過清水斷崖的山坳，像

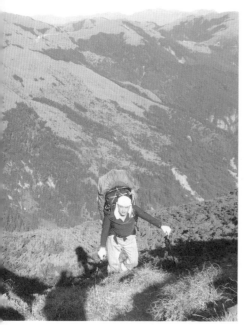

瀑布般傾倒而下，又被山谷擋下，當雲瀑填滿小山谷後，又漫過山坳與立霧山連接成大雲海，那絕美的景象，我至今難忘。

身處大水窟山，當下會覺得不虛此行

在經驗裡，最好的登山季節是六、七月，那時山上箭竹最脆綠，百花盛開。四月可見高山杜鵑、玉山杜鵑盛

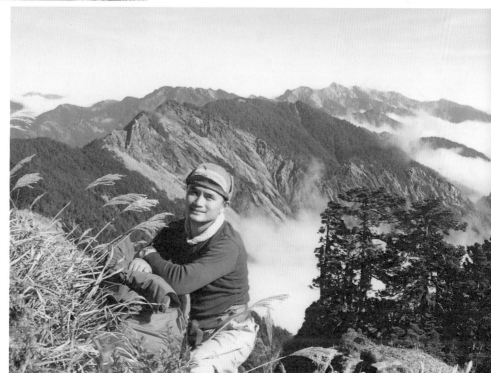

● （上）二〇〇九年十一月從合歡山往奇萊北峰途中。
● （下）一九九八年，屏風山上奇萊北峰，在北壁小平台。

● （左）一九九一年在海拔七千公尺避開裂縫，邁向八二○一公尺的卓奧友峰。
● （右）世界第六高峰卓奧友峰。

開；五月可見紅毛杜鵑，每個季節都能欣賞不同景緻。

如果有機會爬百岳，推薦大家爬大水窟山，且一定要在山上享受過夜的感覺。大水窟山南邊有達芬尖山，北邊有秀姑巒山，景色漂亮，是十分值得去的地方。

劉家昌有首歌《我家在那裡》，歌詞是：「南風又輕輕吹起，吹動著青草地；草浪緩緩推來推去，景色真美麗；夕陽也照著大地，綠草披上金衣；草浪夕陽連成一片，真叫人著迷；每當我經過這裡，忘掉一切憂慮；還有一條青青小溪，伴著青青草地，順著小溪看下去，木屋站在那裡，那是我溫暖的家，我住在那裡」，大水窟就是這樣的景色，晚霞灑在整片青綠草原上，與紅色屋頂的山屋相對映，非常美麗，身處當下會覺得「不虛此行」。

登山能充分釋放壓力，已成為生活一部分

爬山已成為我生活的一部分，如果一個月不上山，

會覺得整個人怪怪的，；只要上山，全身細胞便活了起來。登山能暫時遠離山下發生的煩惱事，工作或生活的壓力頓時一掃而空，精神舒暢。

有的人為了征服百岳、有的人為了放鬆而去爬山，我覺得結伴爬山，一定要想到是整個「團隊」在行動，只要一人不行，整隊就不行，必須有「強顧弱」的觀念。要互相了解、體諒，才有難忘又愉快的旅程。

在對爬山產生興趣之前，應先建立起登山的基本概念，培養好體力，完整規劃行程，與找個好嚮導，最好是四人一組一起上山，相互照應。爬山前最重要的是體力訓練，包括跑步、騎腳踏車、爬樓梯或交互蹲跳都可以，這些訓練主要是為了維持行進速度，增加身體適氧量，也是鍛鍊耐力的過程。

●一九九○年，印度莎瑟峰前進基地營，印度軍方直升機來接運腦水腫的台灣隊員下山。

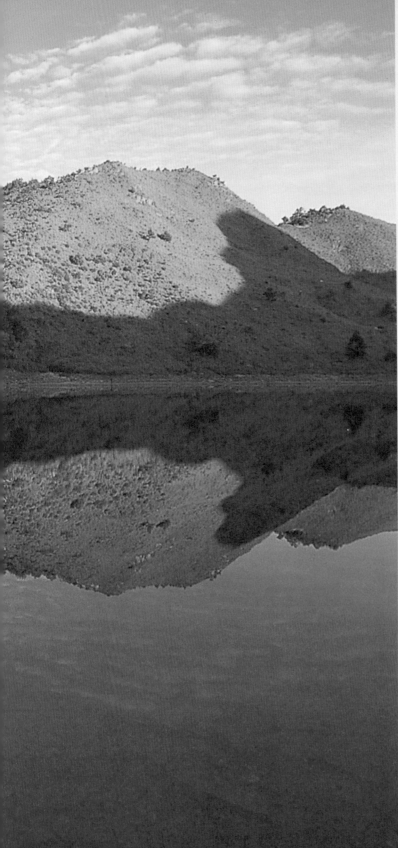

一生必造訪的十二座高山湖泊

口述、圖片提供／葉金川

採訪整理／葉雅馨、蔡睿縈

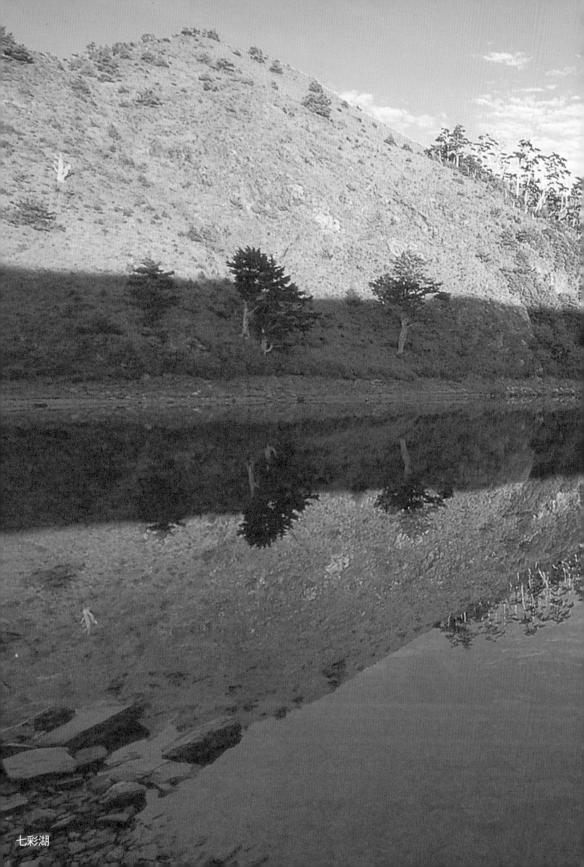
七彩湖

一九七〇年我加入台大登山社時，還沒有百岳這個名稱，當時登山界的目標是爬五岳三尖。

直到一九七二年底，中華民國登山協會的四大天王，為了推廣登山活動，從台灣三千多公尺的高山中，推薦了一百座值得登頂的山，並成立了百岳俱樂部，登百岳才慢慢成為風氣。當時，登山是很熱門的運動，台大登山社的社員有千餘人，是組織相當縝密的社團，不久前老山友們還出了一本書「台大登山社四十年」，可見當年登山風氣的盛況。

反觀現在台大登山社的社員不到一百人，不禁令人感慨時代不同了！除了登山，現在社會資訊發達，年輕人可以玩 msn、blog、facebook、youtube等，有更多娛樂可選擇。其次，爬百岳是個辛苦的工程，很難普及化，儘管有人排開手邊所有的工作，日以繼夜，花了一百一十四天登完百岳，但對一般人而言，登百岳就像挑戰極限運動，必須有時間、有經費、還有鋼鐵般的意志力才能去完成。我希望登山不是極限運動，而是庶民運動，是能融入生活、調劑身心的休閒活動。因此，我想藉由這本書，推廣一般人都能體驗的庶民登山運動。

推薦專業登山者
挑戰福爾摩沙稜線大縱走

如果已有相當的登山經驗，想嘗試更有挑戰性的路段，則建議去走具有國際級水準的福爾摩沙稜線大縱走（中央山脈大縱走）。可從宜蘭的南湖北山（中央山脈上超過三千公尺的第一座山），

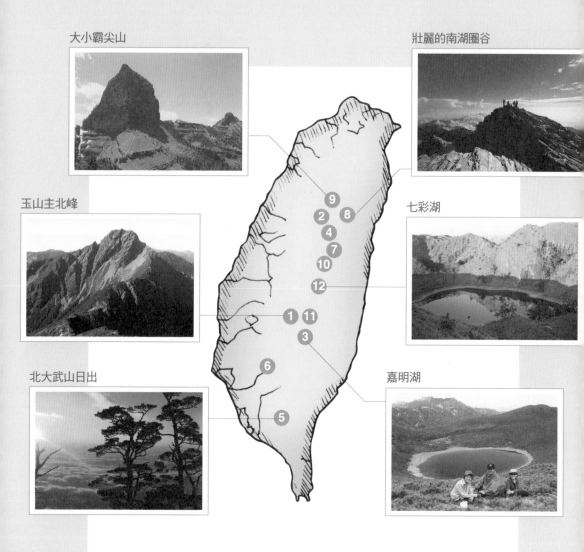

大小霸尖山

壯麗的南湖圈谷

玉山主北峰

七彩湖

北大武山日出

嘉明湖

一生必造訪的十二座台灣高山湖泊

① 玉山主北峰　　⑤ 北大武山　　　⑨ 大小霸尖山

② 雪山及翠池　　⑥ 南橫三星　　　⑩ 白石池

③ 嘉明湖　　　　⑦ 奇萊主北峰　　⑪ 秀姑坪及大水窟草原

④ 能高天池　　　⑧ 南湖圈谷　　　⑫ 七彩湖

走到高雄縣的卑南主山，這段路共三百七十八公里，以正常速度走完全程約需三十天。

我希望能夠推廣這段稜線成為國際級的登山路線，固定舉辦國際的登山活動，供其他國家的山友來體驗，打響台灣中央山脈的名號。現在沿途設施還不夠完整，需要有更長遠的規劃。將來國家對於走完全程的山友，可頒布「福爾摩沙 sky walker」獎章，表示他們是貫穿台灣天際線的英雄，用體能的極限去愛台灣。

推薦一般登山者
親近一生必去的十二座高山湖泊

近年，有愈來愈多人著迷於登玉山、騎自行車環島、泳渡日月潭。若以登山的角度來看，只登玉山太可惜了！雖然玉山是台灣最高峰，象徵台灣，但每座高山都有不同的個性與景緻，像南湖大山、大霸尖山就以壯麗出名，想親近山林者，應有更多選擇。其次，一般人爬玉山必須住排雲山莊，但其床位有限，需抽籤，很多人抽不到床位而遲遲無法登玉山。

為了讓大家有更多選擇去親近山林，以下我將推薦十二座一生必去的高山湖泊，這純粹是我爬完百岳後感覺最美、最難忘的地方。當然每個人都能有自己私房的推薦景點，這是個開放的議題，大家可集思廣益。

建議入門者，可由我推薦的前六座山——玉山、雪山、嘉明湖、能高天池、北大武山、南橫三

星，挑一個開始嘗試，給自己一個和高山結緣的機會。再進階挑戰排名第七、八的奇萊主北峰、南湖圈谷。前面這八個高山湖泊，通常三天內可完成。剩下的四個景點，像大小霸尖山、白石池、大水窟草原及七彩湖，則是難度較高的山，大概要花五天四夜來完成。

推薦一‧台灣之最──玉山

玉山（標高三九五二公尺）是東亞最高峰、台灣的象徵，也是很多山友推薦的首選，就如同日本人一輩子必定要去一次富士山，那麼台灣人終其一生就要登一次玉山。

玉山屬尖稜的山，從玉山北峰、主峰到南峰山頂都是尖稜。在玉山頂則能看

●由玉山西峰拍主峰夕照，拍攝者的影子正巧映在山壁上，更添趣味！（圖／楊政璋提供）

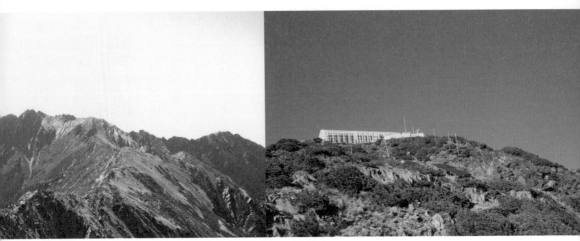

● （左）群峰綿延之玉山山脈，左側三個尖的山頂是玉山南峰。（圖／林雪如提供）
● （右）仰望玉山北峰，白色建築正是全台海拔最高的氣象站，也是觀賞玉山主峰角度最好之處。（圖／林雪如提供）

到壯麗的東峰，一年四季都有不同的景緻，以及南北向高峻的尖稜。春天的玉山開滿杜鵑，冬天則堆滿雪，如果想一覽玉山的美景，最好能夠走到北峰來欣賞。一些商業廣告出現的玉山畫面，都是從北峰氣象台的觀測所往南看主峰，站在那裡往東南方看，還能見到壯麗的東峰。

一般登玉山會安排兩天時間。上山前一晚可住在東埔溫泉、奮起湖或阿里山，隔天一大早再開車至塔塔加管制站。塔塔加有東埔山莊可住，這是台大實驗林委託民營管理，可預訂房間。東埔溫泉塔塔加較遠，開車約需一個半鐘頭，因此隔天會較晚開始登山。阿里山離塔塔加較近，約二〇公里的路程，開車約四十分鐘，且有很多旅館可選擇。第一天爬山行程較短，所以住哪裡都無妨。從塔塔加車輛管制站到登山口，可付費搭接駁專車，十分方便。

大部分登玉山的人，第一天會從塔塔加登山口（標高約二六一〇公尺）出發，約花四到六個小時抵達

排雲山莊（標高三千四百公尺），這段路程約八・五公里，是緩坡，走起來還算輕鬆；第二天再從排雲山莊登玉山主峰，之後即下山。

少數體力好的人，會再爬北峰，但因上了主峰之後，還要再走兩個鐘頭才能上北峰，來回共要四個鐘頭，所以，若想登北峰，建議安排三天兩夜，在排雲山莊多住一晚，若體力允許，也可順便爬玉山前峰、西峰。假如不背帳篷，二夜都要住排雲山莊，可要非常幸運，二晚都抽到床位才能成行，這也就是較少人爬北峰的原因。

爬玉山比較辛苦的部分可能是過了三千公尺後，少數人會缺氧，出現高山症；另外，大部分的人想在玉山看日出，所以通常清晨兩、三點就起床。從排雲山莊上主峰的路段較陡，雖僅二・三公里，高度卻爬升六百公尺，約需走三個鐘頭，最後一小段是陡坡，不到二百公尺的路，要爬升約一百公尺，比較考驗體力。除此之外，由於排雲山莊可提供食宿，所以，和爬其他百岳相

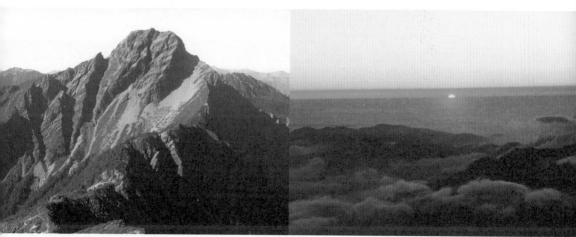

● （左）玉山主峰的雄姿，這是照玉山主峰的標準角度。（圖／黃國茂提供）
● （右）目睹翻騰雲海中緩緩升起的玉山日出，能讓人滿懷希望、全身充滿鬥志。（圖／林雪如提供）

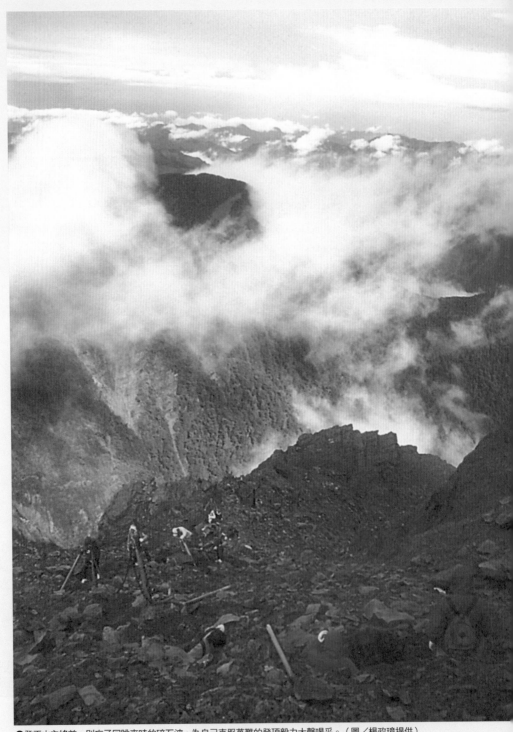

●登玉山主峰前，別忘了回眺來時的碎石波，為自己克服萬難的登頂毅力大聲喝采。（圖／楊政璋提供）

●玉山主峰下我與山友吳育巧合影，背後正是尖稜的玉山北峰。（圖／吳育巧提供）

比，不必帶帳篷、睡袋、炊具、糧食，只要帶衣物、飲用水、零食，即可輕裝上山，算是相對輕鬆的行程。

玉山群峰有十一峰，其中有九座百岳，一般人爬主峰和北峰就已足夠，較專業的人則為了挑戰百岳，會再爬前鋒、西峰、東峰和後五峰（南峰群）。

行程建議

第一天：塔塔加登山口至「排雲山莊」住宿。

第二天：從排雲山莊登「玉山主峰」，返回登山口。

●美麗的雪山圈谷。（圖／楊政璋提供）

推薦二‧百變風貌的祕境——雪山

雪山和玉山一樣是容易且安全的登山路線，步道非常清楚，只要不走小徑就不會迷路。與玉山不同的是，爬雪山路程較遠，建議安排三天二夜的行程，會更輕鬆。

雪山登山口較低，在武陵農場（標高約二千公尺）。登山口與山頂（標高三八八六公尺）間有兩個山莊可供住宿，第一是七卡山莊（標高二千五百公尺），離登山口很近，約二至三公里，一個鐘頭即可走到，因此山友不常在此下榻，會繼續走到雪山東峰，住宿在三六九山莊。其坐落在一片緩坡草原上，因在標高三六九〇公尺的高峰下而得名。

從七卡山莊至雪山東峰，要爬升七百公尺，山友稱其中一段連續的陡坡為「哭坡」

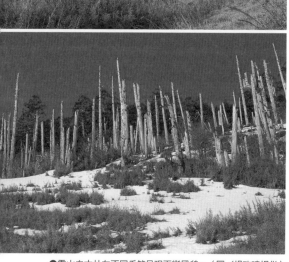

●雪山白木林在不同季節呈現百變風貌。（圖／楊政璋提供）

（爬到想哭之意），但一登上東峰，即可見到值得用一輩子來換的美景，腳下是蜿蜒的七家灣溪谷及一片綠油油、種滿蔬果的武陵農場，對面隔著大甲溪，能見到壯麗的南湖中央尖稜線。

住在三六九山莊，第二天一早站上陽台，即可見到美麗的南湖中央尖日出，山莊後方有一整片台灣高山最美的白木林，遠處則襯著隨四季變換顏色的高山美景。女星胡茵夢曾至三六九山莊拍化妝品廣告，可見山莊景色之美麗。

越過白木林後就進入一片黑森林，其中多是華山松及冷杉林，此處海拔約三千二到三千五百公尺，放眼所見皆是高山植物，遍地鋪滿松枝，猶如歌曲「七朵水仙花」中所描述的「我用松枝編成枕頭讓你休息」。穿過黑森林，再爬經一段陡坡，就來到雪山冰斗。

●從雪山東峰看三六九○峰及雪山。（圖／楊政璋提供）

雪山頂和尖稜的玉山頂不同，與一旁的山頭「北稜角」間，有個鞍部，下方是冰斗，是台灣僅存的冰斗遺跡中最明顯及最易接近的。冰斗因冰的漲裂作用，滿布小碎石。

雪山頂風光很壯麗，往東可見南湖中央尖山；往東北可眺望蘭陽平原，因地形及季風的作用，當水氣較重時，可觀賞到蘭陽平原上方形成一片雲海；東北邊亦可見武陵四秀：品田山、池有山、桃山，其中喀拉業山因較矮看不到，正北則有雪山北峰及大霸尖山，從雪山至大霸正是鼎鼎大名的「聖稜線」，是依據最早登雪山的日本人在文章中對此稜線之讚嘆而來，可見其壯麗。

聖稜線是專業登山者必走的聖地，在雪山和北稜角間有個鞍部，下鞍部後，再往西邊走下去，就是一大片碎石坡，碎石的尾端就是翠池。翠池是全台海拔最高的高山水池（標高三千五百公尺），雨季來臨時，水量豐沛，池水呈碧綠色，所以命名為翠池（是大安溪源頭，有整片高聳玉山圓柏純林）；反之，枯水期時水量很少，甚至可能乾涸。

我建議在三六九山莊住兩天，第一天由登山口爬到三六九山莊；而第二天登到雪山頂，再往返翠池，之後回山莊。三六九山莊提供床鋪，但不供餐，所以要自備睡袋、食物。這山莊能容納的人

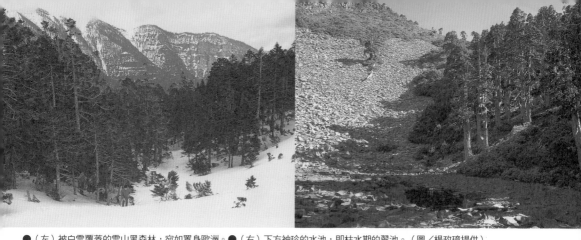

●（左）被白雪覆蓋的雪山黑森林，宛如置身歐洲。●（右）下方袖珍的水池，即枯水期的翠池。（圖／楊政璋提供）

較少，若要在此過夜，不需抽籤，但需要到雪霸國家公園的網站上登記，只要不是連假或是熱門的假期，通常能成功登記到床位。

爬雪山和爬玉山，感受完全不同。爬玉山的人在登頂以前，一路上看見的都是岩石和步道，較難感受到山的壯麗，直到登頂的那一剎那，才能真正的享受到登頂的快感，感到豁然開朗，發現自己站在台灣的最高點，能俯瞰萬物，視野非常遼闊。爬雪山則感覺完全相反，沿途美景不斷、風貌多樣，在登山的過程，更能享受爬山的樂趣。如果喜歡拍照，雪山絕對是首選。

一年四季登雪山都能見到不同風貌，建議入門者於秋天前往，至於冬天，雖然有美麗的雪景，但不易登頂，除非有受過雪訓，否則不建議冬天登雪山頂。

●（左）視野極佳的三六九山莊。●（右）七卡山莊。（圖／楊政璋提供）

●（左）翠池旁的土地公廟，應該是全台最高的土地公廟（三五二〇公尺）比玉山西峰的山神廟高二公尺。這是在山上迷路，後來順利脫困的山友，為了還願所建。●（右）翠池旁高大的玉山圓柏。（圖／楊政璋提供）

行程建議

第一天：登山口走到雪山東峰，住宿在「三六九山莊」。

第二天：登到雪山頂，再往返翠池，返回「三六九山莊」住宿。

第三天：從「三六九山莊」返回登山口。

推薦三・天使的眼淚──**嘉明湖**

嘉明湖是台灣最大、最美的高山湖泊，是台灣唯一因隕石撞擊形成的隕石湖，風景美不勝收，還有個夢幻別名叫「天使的眼淚」。到此不但可看到美麗的湖景，還能順道爬兩座百岳：向陽山（標高三六〇二公尺）及三叉山（標高三四九六公尺），將各式各樣的生態美景一次收入眼簾。

嘉明湖平時湖水清澈，整片山林的倒影映在水面很美。而日出時分的嘉明湖，太陽從東邊出來，當光線照來、水面會折射整片山林，顏色金光閃閃、繽紛燦爛。

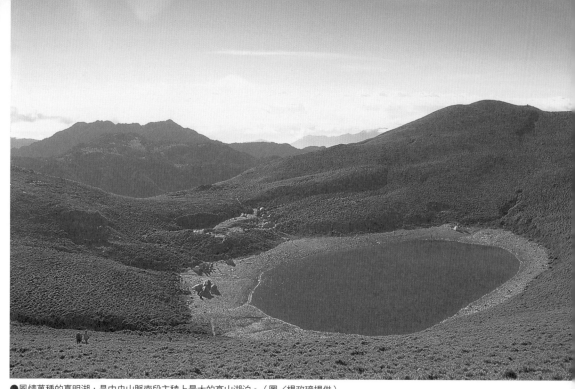

●風情萬種的嘉明湖，是中央山脈南段主稜上最大的高山湖泊。（圖／楊政璋提供）

對於剛接觸登山不久的朋友來說，嘉明湖路程安全、生態多樣豐富，沿途能飽覽湖泊、山岳、樹林、岩石、草原等風貌，白天能看到活躍於高山的酒紅朱雀、金翼白眉，晚上還能見到水鹿，非常值得一去。

爬嘉明湖要從南橫公路一五六公里的向陽森林遊樂區開始，此處雲海翻湧、林相變化無窮，是南橫一大美景。如果不打算登山，也可來此遊玩。

登嘉明湖有向陽山屋及登嘉明避難小屋可供住宿，有水有電，如果當天山屋的容納量夠，可只攜帶保暖物品、不帶帳篷。因路程不易爬，全長約十六公里，且會經過兩個較艱難的陡坡，從登山口到向陽山屋約需走三、四個小時，因此建議第一天住「向陽山屋」。第二天一早穿越森林，走約四小時可抵達向陽山頂。

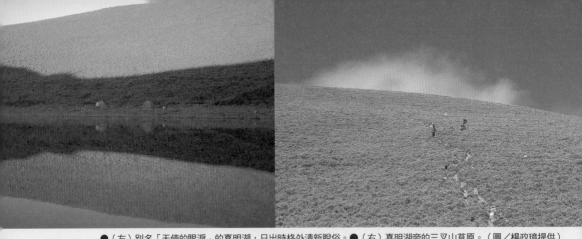

●（左）別名「天使的眼淚」的嘉明湖，日出時格外清新脫俗。●（右）嘉明湖旁的三叉山草原。（圖／楊政璋提供）

從向陽山頂前三叉路往下走約一小時，可看見紅色斜屋頂的「嘉明湖避難山屋」，建議第二晚在此過夜。由此約再走二至三小時即可到嘉明湖。

要提醒的是：嘉明湖登山口的向陽工作站，需要入山證，出發前要先上網辦理。

有些登山客會選擇住嘉明湖邊，但非常冷，且晚上有水鹿出沒，雖然牠們屬於草食性動物，不會主動攻擊人，但叫聲大，可能無法安眠，且住湖邊會污染湖水。若遇到小鹿，切勿餵食，對其健康及草食性的習性可能有影響。

●（左）嘉明湖小屋。●（右）嘉明湖向陽山屋。（圖／葉金川提供）

2008/8/

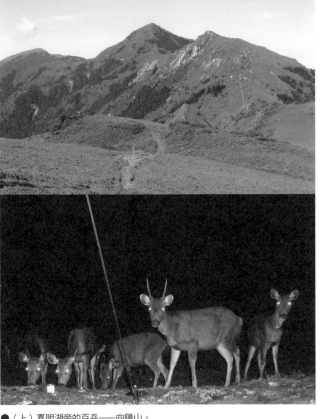

● （下）夜晚來臨時是水鹿活動的時間，一群小鹿來到帳篷外覓食。有一對角的
　　小鹿未滿二歲，其他小小鹿大約一歲左右。（圖／葉金川提供）

行程建議

第一天：從「向陽森林遊樂區登山口」走到「向陽山屋」。

第二天：從「向陽山屋」前往「向陽山頂」，住宿在「嘉明湖避難山屋」，下午往返嘉明湖。

第三天：從「嘉明湖避難山屋」，下山返家。

●「光被八表」縣界附近的鞍部風光。（圖／楊政璋提供）

推薦四‧瑰麗雲海與綿延草原之故鄉──能高天池

到能高天池可以登兩座百岳：能高北峰（南華山，標高三一八四公尺），早期這路段叫「能高越嶺」，前身也是日據時代為了理番所建造的吉安橫斷，當時為了將花蓮的吉安到盧山霧社，產生的電力，輸送到西部，從花蓮的吉安到盧山霧社，沿路設立多個保護電塔、電纜的「保線所」：雲海、天池、檜林、奇萊保線所（在此可通車下花蓮）。

從霧社上方的屯原登山口，要走十一公里才能到天池山莊，途中會經過兩個較難走的斷崖，但是除非有懼高症，不然小心走，大部分人都能克服。會有斷崖是因為步道是在山坡邊開闢約一公尺寬的平坦道路，因此遇到下雨較易坍方，我建議林務局另行規劃開闢稜線上的步道，較不易坍方，只要把稜線附近的路線整理一下，就是安全的步道。

會推薦此地，原因是有許多景點，包括：

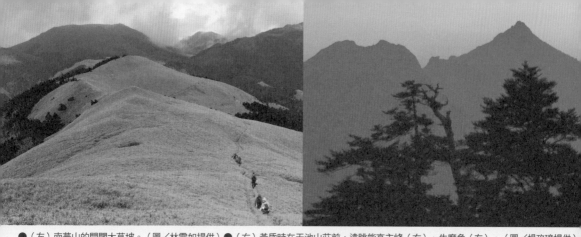

●（左）南華山的開闊大草坡。（圖／林雪如提供）●（右）黃昏時在天池山莊前，遠眺能高主峰（右）、牛魔角（左）。（圖／楊政璋提供）

一、海拔最高的「能高瀑布」，這也是三千公尺以上唯一的瀑布。

二、海拔最高的「能高吊橋」。

三、可登兩座百岳：南華山和奇萊南峰。

四、其住宿地「天池山莊」是景觀及視野最佳的山莊，從山莊往南看，正是能高主峰，因為位於中央山脈的主稜，東邊是木瓜溪，站在縣界或山頂上，天氣好的時候可以看到花東縱谷、木瓜溪谷和海岸山脈。木瓜溪谷常可見到雲海，如仙境一般。往西邊看因沒其他山脈阻隔視線，可看到清境農場、霧社，甚至天晴時可以看到埔里盆地。

五、能造訪具歷史性的「光被八表」界碑。其位於能高主峰與能高北峰間的鞍部上。

林務局有派人經營天池山莊，需事先訂床位，且可代訂伙食，這給山友很大的便利，最近我建議林務局蓋示範性的山莊，山莊主要需解決

●（左）全台海拔最高的「能高吊橋」。●（右）爬奇萊南華山途中的美麗夕照。（圖／林雪如提供）

●景觀及視野皆佳的「天池山莊」。（圖／楊政璋提供）

行程建議

第一天：從屯原登山口走到「天池山莊」。

第二天：登奇萊南峰及南華山，住「天池山莊」。

第三天：從「天池山莊」回屯原登山口。

的問題是廁所，希望能有標準的示範廁所。

山莊要有特色，要有類似觀景台、陽台的地方，因床位有限，希望能開發露營的地區，觀景台下方不但可遮風避雨，也可成為一個半露天的營地。此外，當山上下雨時，很多山友會直接進入山屋，我認為觀景台下方可設計一個雨遮，方便山友曬乾雨衣，也可在此休息、整理東西，不至於把溼透的雨衣、背包直接帶進山屋，這能讓山莊管理得更好。

台電已決定不再維護保線路，目前是搭乘直升機清洗高壓電塔的艾子，我認為台電應該於山莊設一間台電紀念館，將台電過去的史蹟做一個紀錄，讓人更瞭解台灣電力的發展，更讓天池成為一個有歷史文物紀念性質的地方。

●全台海拔最高的「能高瀑布」。（圖／葉金川提供）

一生必去的台灣高山湖泊──行男百岳物語　　190

●爬北大武山必看日出與雲海美景。（圖／楊政璋提供）

推薦五．南台灣一霸——北大武山

北大武山（標高三〇九二公尺）位於屏東縣，是排灣族和魯凱族的聖山，也是易於親近的入門山之一。中央山脈過了卑南主山，地勢即從三千多公尺降至二千公尺左右，直到北大武山，才開始又高起，超過三千公尺。北大武山不僅是百岳之一，早在五岳三尖的年代，就被選為南台灣一霸。由於地處南台灣，林相與北方中央山脈的雲杉、冷杉、鐵杉、檜木、扁柏不同，途中能看到美麗的闊葉林。

爬北大武山安排兩天行程最佳。第一天從屏東縣泰武鄉登山口進入，途中沿著

山谷一路登高，走約四、五個小時，會到位於中央山脈主稜線西側的檜谷山莊。檜谷山莊是日據時代的建築，是由檜木建造而成的原木屋，更多了一層歷史意義。入住檜谷山莊還能聞得到檜木獨有的芬芳，晚上必須在此過夜。

第二天由檜谷山莊登上稜線。只要上到稜線，視野就完全開闊起來，可見東面的台東和太平洋，這裡最美的就是由高處俯瞰山下美麗的雲海。上了稜線，再往北走不到一個小時，即可登北大武山頂。

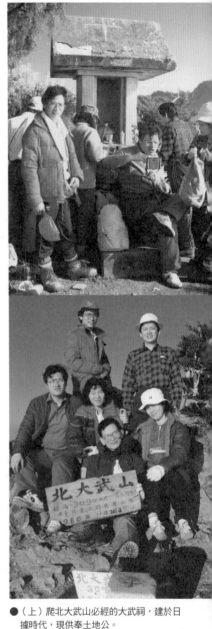

●（上）爬北大武山必經的大武祠，建於日據時代，現供奉土地公。
●（下）高三〇九〇公尺的南台灣一霸：北大武山頂峰。（圖／楊政璋提供）

行程建議

第一天：從屏東縣泰武鄉登山口走到「檜谷山莊」。

第二天：由「檜谷山莊」登北大武山稜線後下山。

●在南橫三星中的塔關山頂，拍到難得一見的「觀音圈」。（圖／楊政璋提供）

推薦六‧闔家皆宜親近的入門山——

南橫三星

南橫三星顧名思義是由三座山頭所組成，分別是塔關山（三二二二公尺）、關山嶺山（三一七六公尺）、庫哈諾辛山（三一一五公尺）。其登山口均位於南橫公路，前往相當方便。

南橫公路附近的百岳，位於中央山脈主稜上的山，從北到南分別是向陽山、溪頭山、關山嶺山、塔關山、關山北峰、關山。儘管關山嶺山和塔關山都位於中央山脈的主稜，但兩山之間有許多尖稜，所以登山客都是分開爬；另一座庫哈諾辛山則是高度較低的山。相對於前兩座山，庫哈諾辛山路徑較明顯，也較安全，是三座山中最容易爬的山。

從南橫的甲仙或六龜往桃源鄉上去，會經過玉山國家公園梅山管理站，往東走，會再經過

●圍繞在拍照者影子外的一圈彩虹，看來彷彿觀音菩薩身旁的光輪，故被稱為「觀音圈」。（圖／楊政璋提供）

大關山隧道，過了隧道即是救國團所經營的啞口山莊（是看日出、雲海的著名景點）。

關山嶺山和塔關山的登山口，分別位於大關山隧道口的東西兩邊，前者在過大關山隧道口的台東端旁邊，後者在未過隧道前的南橫公路一四四公里處。爬塔關山和關山嶺山，大概各花兩個多小時即可攻頂，因此不用住在山上，可住宿於南橫公路上的啞口山莊。

庫哈諾辛山是中央山脈靠西邊支稜上的山，在南橫的天池上方，其登山口和關山的登山口是同一個，在「進涇橋」，途中經溪谷往上爬到三〇二六高地，往西走四十分鐘就到庫哈諾辛山。

從三〇二六高地往東走，可前往關山（三六六八公尺）。

三〇二六高地下方有一個山屋，山屋有水，而且有太陽能發電，因位於鞍部，景觀很美，往東可見關山、關山北峰；往北可見中央山脈的雲峰，以及遠方的玉山山脈；往西則是庫哈諾辛山；往西南可見荖濃溪谷。

庫哈諾辛山是座寬闊的山，途中危險路段皆

●南橫三星之關山嶺，背後是峻崖峭壁。（圖／林雪如提供）

●平易近人的塔關山，全家大小皆可登頂。（圖／葉金川提供）

鋪了石梯，相當安全，沿著山谷爬可看見美麗的森林，林木種類多元。有一次我看到一對夫婦帶著三個女兒來爬庫哈諾辛山，最小的女兒還沒念國小，可見庫哈諾辛山是相當容易親近的山。

庫哈諾辛山下的緩坡處有個美麗的景點「天池」，整理得像座森林公園，因為不用門票，很多人不爬山，也會來此踏青、遊玩。

這三座山算是路邊山，屬於不用訓練也可爬的入門山，爬起來就像走大屯山和七星山一樣容易，很多學校或社團會安排來此踏青，是入門者值得一試的地方。

行程建議

一般建議安排兩天來爬南橫三星。

第一天：爬塔關山和關山嶺山，並可住在啞口山莊，觀賞日出或黃昏時漂亮的雲海。

第二天：爬庫哈諾辛山，並準備回程。

推薦七・享受登高的成就感——奇萊主北峰

入門者嘗試了前六個推薦的高山，累積夠登高山經驗，若想真正享受爬高山的樂趣，奇萊主峰（標高三五六〇公尺）和奇萊北峰（標高三六〇七公尺）是很有挑戰的選擇。

奇萊山脈在中央山脈的稜線上，坐落在合歡山旁，登山口位於合歡山的松雪樓。因山脈高聳、險峻，陽光照射不到的背陽面，經常顯現深黑色的山容，加上山勢險峻，氣候變化錯綜複雜，一九七〇年代曾發生多次山難，所以被稱為「黑色奇萊」。若從松雪樓往東邊看，會看到一座漆黑背光的山，即是奇萊山。

其實，當時會發生山難是因為氣象預報不像現在這麼進步，目前氣象預報可精確地預估颱風的動向，加上沿途有四個山屋可供住宿，現已算安全的登山路線。

●奇萊主峰。（圖／葉金川提供）

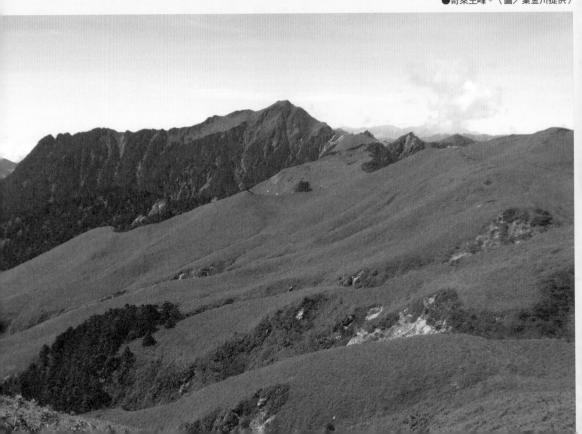

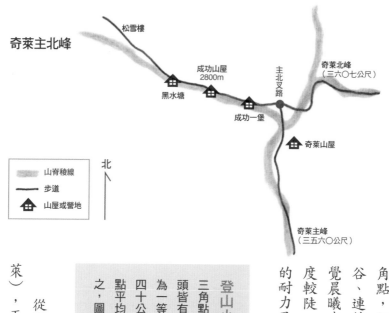

奇萊主北峰

松雪樓

成功山屋
2800m

黑水塘

成功一堡

主北叉路

奇萊北峰
（三六〇七公尺）

奇萊山屋

奇萊主峰
（三五六〇公尺）

山脊稜線
步道
山屋或營地

北

會推薦此路線主要是景觀壯麗，奇萊北峰山頂有一個一等三角點，視野相當寬闊，站在山頂往下看，可看到木瓜溪、花東縱谷、連綿不絕的海岸山脈及太平洋。若在此觀賞日出，能強烈感覺晨曦中的太陽與自己的互動。登上奇萊北峰的最後一段路，坡度較陡，有點像攀岩，要手腳並用，運用繩索上攀，這需要很大的耐力及鬥志，但完成後相當有成就感。

登山小常識——何謂三角點？

三角點就是日據時代繪製地形圖的「三角測量基點」一般會埋設三角點的山頭皆有著獨樹一幟，展望視野佳、易觀測之特點。三角點依邊長的不同，分為一等、二等、三等、圖根點（又稱為四等三角點）；一等三角點平均邊長四十公里，二等三角點平均邊長八公里，三等三角點平均邊長四公里，圖根點平均邊長二公里。以展望度而言，一等展望度最好，二等次之，三等又次之，圖根點最差。

從合歡山松雪樓出發，途中會經過合歡三一一五峰（俗稱小奇萊），再往下走二至三小時，到達山谷海拔二六〇〇公尺、可住

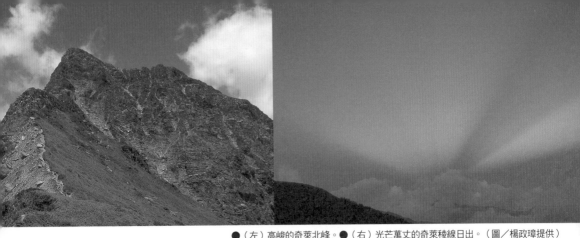

● （左）高峻的奇萊北峰。●（右）光芒萬丈的奇萊稜線日出。（圖／楊政璋提供）

宿的「黑水塘山屋」，再往上走一小時可到海拔二八〇〇公尺的「成功山屋」。往上繼續走，會經過「成功一堡」，之後會爬到主北叉路，往北走是奇萊北峰，往南走是奇萊主峰，一般是先往南爬到「奇萊山屋」。由奇萊山屋往北走也可抵達奇萊北峰，往南走則可到奇萊主峰，來回各要四個小時。整段山路總共有四個山屋，分別是黑水塘山屋、成功山屋、成功一堡、奇萊山屋，若天候狀況不佳，能即時到山屋避難，因此現在爬這段路很安全。

登山小常識──成功山屋的興建故事

二〇〇〇年八月碧利斯颱風來襲，長庚醫院陳姓醫師受困於奇萊東稜盤石山區十一日，搜救大隊動員許多人力在山上找人，卻都沒有下落。陳姓醫師靠著堅強意志力及求生能力平安下山後，便到天祥晶華酒店盥洗休息後，才打電話報平安，引起社會極大不滿。

這位醫師的父親有感登山安全的重要，且因兒子未在下山的第一時間向家裡報平安，動員了很多社會成本搜救，為了表達謝意與歉意，捐給太魯閣國家公園五百萬元作為蓋成功山屋的基金，希望其他登山客爬此路段，若遇颱風，也能有安全的地方避難。後來，山屋於二〇〇三年三月落成使用。此山屋舒適、設備齊全，有水、電、有廚房，約可容納二十五人。

●奇萊山屋。（圖／楊政璋提供）

行程建議

第一天：從合歡山松雪樓登山口出發，途經黑水塘山屋、成功山屋到奇萊山屋，約莫八小時路程。

第二天：爬奇萊北峰或奇萊主峰，也可兩者都爬。若要爬主北峰，可從奇萊山屋往北走，先到奇萊北峰，返回山屋後，再往南走到奇萊主峰，再回到山屋。去任何一座山，來回各需約四小時。

第三天：從奇萊山屋，循原路回合歡山，約莫六小時。

有些專業登山者，回程會選擇另一條路，也就是過了奇萊主峰，繼續往南走奇萊連峰，也就是經過奇萊南峰，到能高天池，再從廬山下山，這個行程一天爬不完，需帶帳篷於途中住一晚，再繼續完成。這條路會經過卡妻羅斷崖，是座尖稜的山，較為危險，只適合有經驗的百岳山友行走。

●雲湧中央尖山。（圖／楊政璋提供）

推薦八・媲美阿拉斯加的景緻——南湖圈谷

南湖圈谷是台灣最美麗的圈谷，與雪山圈谷都是著名冰河遺跡，景色相當壯觀雄偉，難度較奇萊主北峰高，且路程較長，適合有爬山經驗的登山者來嘗試。

巨大的空間讓南湖圈谷有種特殊的美感，讓人有種置身世外桃源的錯覺，這驚喜感勝過爬上山頂的喜悅。在圈谷和大自然做近距離的接觸，美麗的景緻總讓人感覺相機的記憶體不夠用。曾經有位山友在南湖圈谷居住半年，正是為了捕捉不同季節的圈谷美景，之後還出了攝影集，可見此地的美景讓人流連忘返，這裡也是我曾向內人提及的「比美國阿拉斯加還美麗的地方」。

建議第一天由台七甲中橫梨山支線上的「思源啞口」登山口出發，此處是蘭陽溪上游

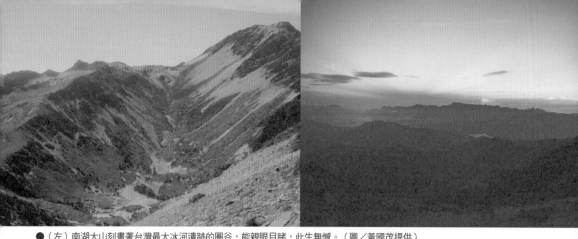

● （左）南湖大山刻畫著台灣最大冰河遺跡的圈谷，能親眼目睹，此生無憾。（圖／黃國茂提供）
● （右）在南湖北峰遠眺霞光萬丈的「聖稜線」。聖稜線是專業登山者朝思暮想的聖地。（圖／楊政璋提供）

的頂點，往上經多加屯山，到「雲稜山莊」住宿。在此之前，已經可以看到南湖大山和中央尖山，風景相當美。

第二天從雲稜山莊往上走三至四個小時，可到百岳之一的審馬陣山（標高三一四一公尺），這裡有審馬陣山屋及旁邊的審馬陣池，站在池前看南湖大山最為壯觀，也是拍攝南湖大山最標準的角度，最能呈現南湖大山的帝王之相。再往上走可到「南湖北山（蘭陽溪源頭，標高三五三六公尺）」，這也是百岳之一，這裡已上到中央山脈的主稜線，過了岩石稜線的「五岩峰」，可到「南湖北峰」，接著往下再走一小時的碎石坡，便可到「下圈谷」。下圈谷其實是由南湖北峰、南湖主峰、南湖東峰、南湖東北峰圍繞而成，晚上住在下圈谷內的「南湖山屋」，在這看星星，相當享受。

南湖圈谷的風景，美到難以言喻，所以建議多安排一整天的時間，以便第三天能徹底享受山中的寧靜，若體力好，可再逛附近的南湖主峰、東峰及南峰。

南湖圈谷主要分上、下圈谷，上圈谷較小，若要上南湖東峰，便會經過上圈谷，天晴時上到東峰頂可見到大元山、太平山、龜山島，能一次把宜蘭境內的美景盡收眼底。我這輩子印象最深的日出，是在南湖

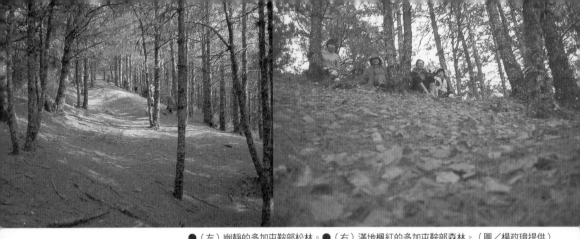

●（左）幽靜的多加屯鞍部松林。●（右）滿地楓紅的多加屯鞍部森林。（圖／楊政璋提供）

東峰看到旭日從太平洋海上的雲端緩緩升起，感覺太陽離自己好近，那一幕震撼的景色，至今仍深深烙印在我的腦海。

第四天從南湖山屋循原路回去，下山一天就可以到達登山口，結束一個美景盡收行囊的登山之旅。

行程建議

第一天：由宜蘭啞口附近登山口出發，到「雲稜山莊」住宿。

第二天：從「雲稜山莊」到「審馬陣山」、「審馬陣池」看壯觀的「南湖大山」。再往上走到「南湖北山」經「五岩峰」至「北峰」，再下坡到「下圈谷」。夜宿「南湖山屋」。

第三天：飽覽南湖圈谷美景。住宿於「南湖山屋」。

第四天：從南湖山屋返回登山口。

● （左）巍峨的大霸（左）、小霸（右），是很多登山者心中的聖山。● （右）秀麗的小霸。（圖／楊政璋提供）

推薦九・世紀奇峰──大小霸尖山

大霸尖山（標高三四九二公尺）被登山者視為世紀奇峰，除了是泰雅族的聖山外，四周的險峻岩峰，也讓人不自覺對大自然產生崇敬感。如果天氣晴朗無雲，走國道三號行經新竹、苗栗路段，即可見大霸尖山，特別是寒冬時分，山頂被白雪覆蓋，更易分辨。由於其外觀頗像酒桶，也有人稱之「酒桶山」，其模樣還被印在五百元鈔票背面。相對而言，位在西南稜線上的小霸（標高三四一八公尺）就秀麗許多。

大小霸最美的景緻是被雲霧圍繞的模樣，有一次我和民生報記者李淑娟來到此地，剛好見到雲霧環繞著大小霸，李淑娟形容：大小霸像是一對正在婚禮中的新郎和新娘，雲霧像是婚紗般披在兩座山上，很詩情畫意的一個景象。

大小霸的登山口位於馬達拉溪，也就是大安溪的上游，「馬達拉」在原住民語的意思是「紅色的溪」，溪床因含有鐵質和礦物質而呈紅色。以前道路未損壞，前一晚入住新竹五峰鄉林務局管理的「觀霧山莊」（此為全台車子可到達最漂亮的山莊，隔著大霸溪、馬達拉

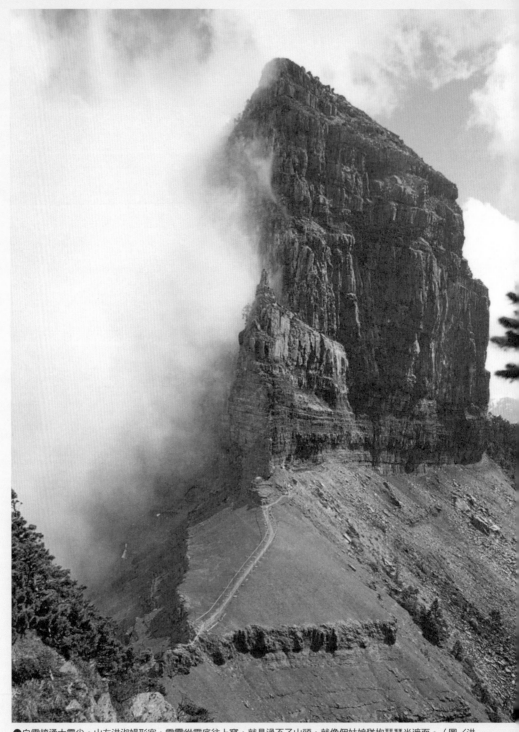

●白雲掩湧大霸尖。山友洪淑娟形容，雲霧從霸底往上竄，就是過不了山頭，就像個姑娘猶抱琵琶半遮面。（圖／洪淑娟提供）

溪、雪山溪，可和聖稜線遙遙相望，在此看落日美景，可見壯麗的大霸尖山和聖稜線。）隔天開車一小時就能抵達登山口，從這裡上山，大約五、六個小時就可到「九九山莊」；第二天再走上坡到三一〇〇高地，從高地往大小霸走，路程稍遠但並不危險，附近又有兩個百岳：伊澤山和加利山，一次可爬四座百岳；第三天再循原路下山即可。

以前這裡是熱門的登山景點，現在因道路損壞，前後各要多走一天時間往返登山口，因此需規劃五天的行程。像第一天需從大鹿林道，多走二十公里的路到登山口，因為要帶齊登山裝備，走七、八個小時也頗為累人，當晚必須住帳篷；第二天再從登山口出發走到九九山莊。因為前後各要多走二十公里的林道，使得大小霸變成路程很長的山。

三一〇〇高地是遠眺大小霸尖山、聖稜線的好地點，遠看大小霸，左邊是大霸，右邊是小霸。因雲霧變化萬千，不同季節看日出、日落都有不同景色。日出時，陽光會從大霸後方露臉；落日時，由於大霸本身岩質偏紅，映照著夕陽餘暉，岩壁彷彿撒上了金黃雲彩，更顯得金光閃閃。

從三一〇〇高地到大小霸，途中會經過伊澤山、中霸山，中霸山是觀大霸尖山的最佳眺望點。當天氣絕佳、

●冒著摸黑下山的風險，小楊在大霸三〇五〇高地，拍攝到難得一見、傳說中的馬拉邦落日。（圖／楊政璋提供）

萬里無雲時，沿途地勢高處，甚至可遠眺七星山、大屯山和台北盆地。

以前從大霸後方可登上峰頂，一九七○年，我念大學時，曾和同學一起爬上山頂。當時是用樹幹搭成木梯爬上去，有段時間救國團還做了鋼梯，但因地質差易坍，後來林務局為了安全，將舊梯全部拆除，也就無法再登山頂。現在只有專業登山者攜帶特殊工具才會攀登，一般登山者只能於大霸山腳下，駐足觀賞。置身於山腳下，無論從哪一個角度欣賞，大霸都顯得「霸氣十足」！

小霸遠遠望去，像一顆人頭，因為山勢較緩，可登頂。登頂小霸見大霸，氣勢依然不同凡響。

●在大霸制高點向後看，可見稜線相連的小霸。（圖／葉金川提供）

行程建議

第一天：從大鹿林道走到馬達拉溪登山口，夜宿登山口。

第二天：從登山口到「九九山莊」。

第三天：從「九九山莊」走到大小霸後，再返回山莊。

第四天：從「九九山莊」回登山口或大鹿林道。

第五天：出大鹿林道返家。

●美麗的雲彩將清晨的秀姑坪妝點得更加秀麗。（圖／楊政璋提供）

推薦十．草浪夕陽連成一片──大水窟草原

中央山脈最高峰是秀姑巒山（標高三八○五公尺），從這裡往南走，會到大水窟山（標高三六四二公尺），兩者間的山坳即為「秀姑坪」。此處許多圓柏被火燒後，留下很多樹幹彎曲、造型奇特的白木林，這和雪山被火燒過的筆直冷杉白木林不同，是攝影的好地方。

從大水窟山再往東南下坡就是南大水窟，此處為一大片草原，國家公園在草原上蓋了紅色屋頂的山屋，附近的景致，可謂是全台山屋之冠。山友王金榮曾形容此處的美景，像極了劉家昌《我家在那裡》這首歌所描繪的情境「⋯夕陽照著大地，綠草披上金衣；草浪夕陽連成一片，真叫人著迷⋯⋯」。

從大水窟往東走日據時代的八通關古道，可下到黑熊的故鄉「大分」。我爬完百岳後，

●秀姑坪錯落有致的枯木，形成一幅特殊景致，枯木現在多已腐壞。從秀姑坪往東去，可到大水窟草原。（圖／楊政璋提供）

最想再去的地方有兩處，一是走聖稜線，另一個就是走八通關古道，住南大水窟草原上的山屋，躺在壯麗的草原上仰望星空，再下大分去看黑熊，再從南安出花蓮玉里。

行程建議

第一天：由南投信義鄉東埔溫泉，沿著八通關古道走到「觀高山屋」。

第二天：由「觀高山屋」經「中央金礦山屋」，到秀姑巒山腳下的「白洋金礦山屋」。

第三天：由「白洋金礦山屋」往上走到「秀姑坪」，可順道爬兩座百岳：秀姑巒山及大水窟山，當晚住在「南大水窟山屋」。

第四天：由「南大水窟山屋」直接下古道，經「杜鵑營地」到「觀高山屋」。

第五天：從「觀高山屋」下八通關古道，返回東埔溫泉。

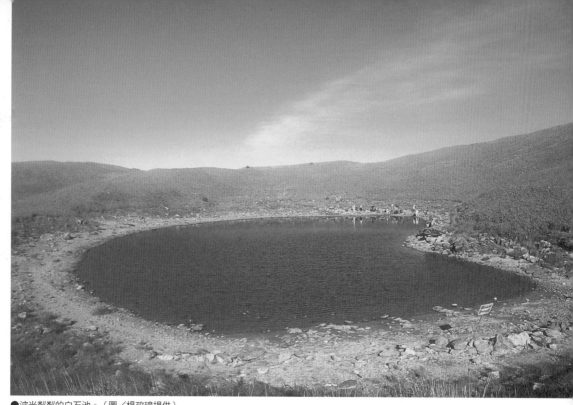

●波光粼粼的白石池。（圖／楊政璋提供）

推薦十一‧與水鹿接觸的仙境——白石池

位於推薦四「能高天池」南方，過了能高天池，至少要再走兩天的路程才能抵達白石池，對一般人而言這段路滿困難的。

白石池坐落於光頭山和白石山之間的鞍部，不只在池邊看漂亮，有次我和太太、山友小楊一起從光頭山往下看白石池及遠方的白石山，簡直就像人間仙境。白石山的池水向東邊流入壽豐溪。白石池前面還有個「妹池」，池水流向西邊，進入萬大水庫，姊妹池池水流向竟然是不同的。

白石池風景優美，值得在此住一夜，我想建議林務局在白石池稜線外面的平地蓋一避難小屋，將大大增加到白石池的安全性。

最近一次去白石池，我和太太、小楊、王金榮等人紮營在池邊，有三、四十隻水鹿

●（上）、（下）波光粼粼的白石池。（圖／楊政璋提供）

圍在小楊身邊，在那看到的公鹿，從鹿角來推測至少有五、六歲，一般是大公鹿做守衛，小鹿和母鹿待在後方，一有動靜，水鹿會大叫，警告牠的同伴們。

白石池附近的光頭山、白石山風景都很美，再往下走有萬里池和屯鹿池。如果住在白石池，可沿路欣賞白石池、萬里池和屯鹿池的美景。此路線一般稱為能高安東軍縱走路線，是全台最美的縱走路線，沿路都是高山、草原和湖泊，下山可沿路折返或從奧萬大走出去，但需溯溪，難度較高。如果想挑戰較高難度的路線，當然可嘗試走完能高安東軍全程。

第一天：廬山到「天池山莊」。

第二天：從「天池山莊」到「能高主峰」。

第三天：從「能高主峰」到「能高南峰」。

第四天：從「能高南峰」走半天到「白石池」下紮營。

第五天：從「白石池」，附近景點：光頭山、萬里池、白石山、牡丹池。

第六天：從「能高主峰」回到登山口。

若不原路折返，有登山經驗者也可繼續往下走，經萬里池和屯鹿池，走二天到奧萬大下山。

推薦十二・深山明珠——七彩湖

七彩湖位於能高安東軍的南邊，是台灣最漂亮的高山湖泊之一，清晨日出時，若水氣充沛，湖邊就能看到彩虹，景色不輸太平山的翠峰湖，就和嘉明湖一樣優美，大小與嘉明湖差不多，比白石池、萬里池都要大。

過去爬七彩湖並不難，只需花兩天的行程，還可順便爬一座百岳：六順山（丹大山系最前端的一座高山）。然而，目前丹大林道的孫海橋毀壞，因此前往此地的困難度大大提高，單單林道就要走三十七公里。儘管路程變長，我認為還是值得一去。

因為林道壞了，路程變得很長，真正爬山的路程不多，多半都是走產業道路，較沒挑戰性，因此現在愈來愈少人來這邊，不過，從另個角度看也是好事，可以保持七彩湖的生態，讓山林生態休養生息。

有的人會從花蓮萬榮林道上去登山口，從花蓮這邊走較有挑戰性，比較像在登山，也是要花上四天以上時間，但比走產業道路來得有趣。

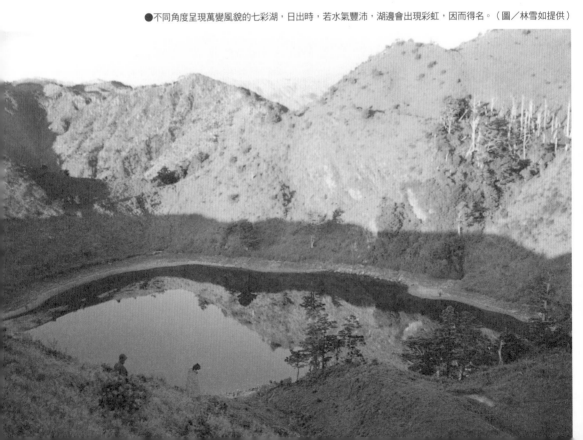

●不同角度呈現萬變風貌的七彩湖，日出時，若水氣豐沛，湖邊會出現彩虹，因而得名。（圖／林雪如提供）

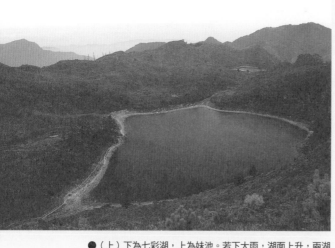

行程建議

第一天：從南投信義鄉，開車到孫海橋，走產業道路。

第二天：繼續沿著產業道路，走到登山口。

第三天：登山口來回七彩湖。

第四天：從登山口循原路回孫海橋。

● （上）下為七彩湖，上為妹池。若下大雨，湖面上升，兩湖湖水會相通。（圖／楊政璋提供）

● （下）寧靜的的七彩湖。（圖／楊政璋提供）

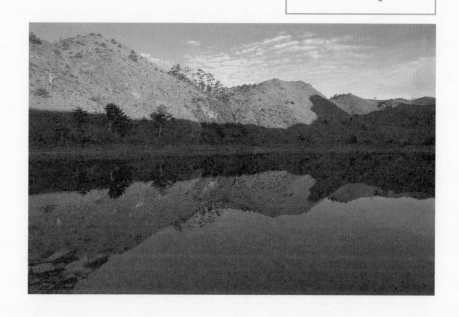

「行男百岳物語」這股流行風

葉雅馨（董氏基金會心理衛生組主任）

對向來被外界認為不爬、不跑、不走、不運動，只為提倡「運動紓壓」，才開始認真看待運動這件事的我來說，編一本關於登山的書，其實是有點冒險的。但要如何不負所託，給自己一個「登高」的使命呢？我想，或許把這群山友講的登山行話，轉換成非登山者有興趣閱讀的文字，甚至能因而領略當中的美景與愉悅，就是這次計劃的「行程」了！

因此，這本書講的既不是旅遊技巧、登山須知、或景點介紹，而是定調為人與自然親近的驚險感人故事，一則則登高山、下湖泊的記趣。

書名《行男百岳物語》中的行男，主要是形容行動積極（Action）、好鬥、有幹勁的（Aggressive），較「A」型性格的「Man」。物語的說法有點日本風，是「故事」的意思。簡單的說，這本書就是關於一位積極行動的男子和山友完成攀登百岳的故事。

記得曾在村上春樹的《關於跑步，我說的其實是……》書上，看到記者採訪著名馬拉松跑者的提問，問他們在跑步途中，會想什麼箴言鞭策自己？後來發現，大家是一邊想著各種事情，一邊跑42.195公里的路！

這也讓不爬山的我好奇，登山者揮汗一路爬來，究竟會想什麼？就這問題，有山友說：沒怎

麼想，欣賞美景吧！也有山友說：必須專注每一腳步，沒踏穩是不行的，所以爬山會是很活在當下的經驗。

編輯這書過程中，我深深體會到這群山友對山的著迷，也因著那股著迷，讓人感到與山親近些。讀者或許也能從這群登山高手的回味與激動，初探山岳風貌的魅力。當然，自知與山無緣的人，跟著閱讀的風景，亦能窺見台灣高山湖泊之美。摘錄部分精彩文字如下：

葉老大描述：

在覆著黑幕的草坪仰望滿天繁星中的天蠍，是如此的美麗！看一眼就夠了，一輩子都會記得……。

布拉克桑迷航文中：……這時一陣風吹散了烏雲、視線變得清晰，我們赫然發現有個人全身發抖，停在帳篷旁邊……。

雪如山友在玉山後五峰歷險後的描述：……再度衝上圓峰，半山看到直升機遠遠飛來，我開始拔腿狂奔到制高點看到垂危的山友，看到停機坪，

我大力揮手，這一刻才發現自己臉上盡是……

一群台灣獼猴正準備走到對面森林，一看到我，坐停下來盯著看，和牠們對峙著，我動也不敢動……。

楊基譽山友說：紮營在推論山旁一塊山坳，睡得舒適。隔天醒來，發現外面的地好平、好亮，原來營地已成為一個湖泊，帳篷成了水中孤島。

黃國茂山友寫到：……山，有強烈的吸引和不可抗拒的呼喚，使一群愛山者，深植體內爬山細胞蠢蠢欲動。

採訪整理時，一座座綿延的高山，山友所熟悉的名字與路線，左轉右轉到令我們昏頭轉向，如：「向陽山、三叉山、南雙頭山、雲峰、轆轆山、塔芬山、達芬尖山、大水窟山、八通關山等，其中雲峰位於往西的支稜，走到雲峰東峰山腳下，就必須往西登雲峰再回主稜……」。所以特別在書中，加入路線圖及圖說照片輔助，以免讀者閱讀時迷失在山林間。

感謝山友小楊為本書提供多樣貌的照片，從萬張幻燈片、照片中精選幾百張供編輯使用，許多夜裡在照片堆中斟酌、尋覓、取捨，若不是對山著迷的驅力，衣帶漸寬終不悔的行徑是不會發生的。

本書的出版，以葉老大登百岳的故事，紀錄與見證台灣山林之美，他力薦一生必造訪的十二座高山湖泊，期待延伸為另一夢想美境，讓登高紓壓成為一股流行風。

＊註：「葉老大」是一群山友、同好對葉金川的別稱。

閱讀心靈系列

憂鬱症一定會好

定價／220元 作者／稅所弘 譯者／林顯宗

憂鬱症是未來社會很普遍的心理疾病，但國人對此疾病的認知有限，因此常常錯過或誤解治療的效果。其實只要接受適當治療，憂鬱症可完全治癒。本書作者根據身心合一的理論，提出四大克服憂鬱症的方式。透過本書的介紹、說明，「憂鬱症會不會好」將不再是疑問！

憂鬱症百問

定價／180元 作者／董氏基金會心理健康促進諮詢委員（胡維恆、黃國彥、林顯宗、游文治、林家興、張本聖、林亮吟、吳佑佑、詹佳真）

憂鬱症與愛滋、癌症並列為廿一世紀三大疾病，許多人卻對它懷有恐懼、甚至感覺陌生，心中有很多疑問，不知道怎麼找答案。《憂鬱症百問》中蒐集了一百題憂鬱症的相關問題，由董氏基金會心理健康促進諮詢委員審校回答。書中提供的豐富資訊，將幫助每個對憂鬱情緒或憂鬱症有困擾的人，徹底解開心結，坦然看待憂鬱症！

放輕鬆

定價／230元 策劃／詹佳真 協同策劃／林家興

忙碌緊張的生活型態下，現代人往往都忘了放輕鬆的真正感覺，也不知道在重重壓力下，怎麼讓自己達到放鬆的境界。《放輕鬆》有聲書提供文字及有音樂背景引導之CD，介紹腹式呼吸、漸進式放鬆及想像式放鬆等放鬆方法，每個人每天只要花一點點時間練習，就可以坦然處理壓力反應、體會真正的放鬆！

不再憂鬱——從改變想法開始

定價／250元 作者／大野裕 譯者／林顯宗

被憂鬱纏繞時，是否只看見無色彩的世界？做不了任何事，覺得沒有存在的價值？讓自己不再憂鬱，找回活力生活，是可以選擇的！本書詳載如何以行動來改變觀點與思考，使見解符合客觀事實，不被憂鬱影響。努力自我實踐就會了解，改變──原來並不困難！

少女翠兒的憂鬱之旅

定價／300 作者／Tracy Thompson 譯者／周昌葉

「它不是一個精神病患的自傳，而是我活過來的歲月記錄。」誠如作者翠西湯普森（本書稱為翠兒）所言，她是一位罹患憂鬱症的華盛頓郵報記者，以一個媒體人的客觀觀點，重新定位這個疾病與經歷─「經過這些歲月的今天，我覺得『猛獸』和我，或許已是人生中的夥伴。」文中，鮮活地描述她如何面對愛情、家庭、家中的孩子、失戀及這當中如影隨形的憂鬱症。

征服心中的野獸──我與憂鬱症

定價／250元 作者／Cait Irwin 譯者／李開敏 協同翻譯／李自強

本書作者凱特‧愛爾溫13歲時開始和憂鬱症糾纏，甚至到無法招架和考慮自殺的地步。幸好她把自己的狀況告訴母親，並住進醫院。之後凱特開始用充滿創意的圖文日記，準確地記述她的憂鬱症病史，她分享了：如何開始和憂鬱症作戰，住院、尋求治療、找到合適的藥，終於爬出死蔭幽谷，找回健康。對仍在憂鬱症裡沉浮不定的朋友，這本充滿能量的書，分享了一個重要訊息：痛苦終有出口！

說是憂鬱，太輕鬆

定價／200元 作者／蔡香蘋 心理分析／林家興

憂鬱症，將個體生理、心理、靈性全牽扯在內的疾病，背叛人類趨生避死、離苦求樂的本能。患者總是問：為什麼是我？陪伴者也問：我該怎麼幫助他？本書描述八個憂鬱症康復者的生命經驗，加上完整深刻的心理分析，閱讀中就隨之經歷種種憂鬱的掙扎、失去與獲得。聆聽每個康復者迴盪在心靈深處的聲音，漸漸解開心裡的迷惑。

閱讀心靈系列

陽光心配方—憂鬱情緒紓解教案教本

工本費／150元　策劃／葉金川　編著／董氏基金會

國內第一本針對憂鬱情緒與憂鬱症推出的教案教本。教本設計的課程以三節課為教學基本單位，課程設計方式以認知活動教學、個案教學、小團體帶領為主要導向，這些教案的執行可以讓青少年瞭解憂鬱情緒對身心的影響，進而關心自己家人與朋友的心理健康，學習懂得適時的覺察與調整自己的情緒，培養紓解壓力的能力。

生命的內在遊戲

定價／220元　作者／Gillian Butler；Tony Hope　譯者／俞筱鈞

情緒低潮是生活不快樂和降低工作效率的主因。本書使用淺顯的文字，以具體的步驟，提供各種心理與生活問題解決的建議。告訴你如何透過心靈管理，處理壞情緒，發展想要的各種關係，自在地過你想過的生活。

傾聽身體的聲音—放輕鬆(VCD)

定價／320元　策劃／劉美珠 協同策劃／林大豐

人際關係的複雜與日增的壓力，很容易造成我們身體的疼痛及身心失調。本書引導我們回到身體的根本，以身體動作的探索為手段，進行身與心的對話，學習放鬆和加強身心的適應能力。隨著身體的感動與節奏，自在地展現。你會發現，原來可以在身體的一張一弛中，得到靜心與放鬆！放鬆，沒那麼難。

年輕有夢—七年級築夢家

定價／220元　編著／董氏基金會

誰說「七年級生」挫折忍耐度低、沒有夢想、是找不到未來的一群人？到東埔寨辦一本中文雜誌、成為創意幸福設計師、近乎全聾卻一心想當護士……正是一群「七年級生」的夢想。《年輕有夢》傳達一些青少年的聲音，讓更多年輕朋友們再一次思考未來，激發對生命熱愛的態度。讀者可以從本書重新感受年輕的活力，夢想的多元性！

解憂—憂鬱症百問2

定價／160元　編著／董氏基金會心理健康促進諮詢委員（胡維恆、黃國彥、游文治、林家興、張本聖、李開敏、李昱、徐西森、吳佑佑、葉雅馨、董旭英、詹佳真）

關於憂鬱症，是一知半解？一無所知？還是一堆疑問？《解憂》蒐集了三年來讀者對《憂鬱症百問》的意見、網路的提問及臨床常見問題，可做為一般民眾認識憂鬱症的參考書籍，進而幫助病人或其親人早日恢復笑容。

我們—畫說生命故事四格漫畫選集

定價／180元　編著／董氏基金會

本書集結很多人用各式各樣的四格漫畫，開朗地畫出對自殺、自殺防治這種以往傳統社會很忌諱的看法。每篇作品都表現了不一樣的創意。在《我們》裡，可以發現到「自己」，也看到生命的無限可能。

我們—畫說生命故事四格漫畫選集II

定價／180元　編著／董氏基金會

在人生的十字路口，難免有一點徬徨、有一點懷疑、有一點不知所措，不知道追求什麼？想一下，你或許會發現自己的美好！本書蒐集各式各樣四格漫畫作品，分別以不同的觀點和筆觸表現，表達如何增強自我價值與熱情生活的活力。讀者可透過有趣的漫畫創作形式，學習如何尊重與珍惜生命，而這些作品所傳達出的生命力和樂觀態度，將使讀者們被深深感動。

陪他走過—憂鬱青少年與陪伴者的互動故事

定價／200元　編著／董氏基金會心理健康促進諮詢委員

憂鬱症，讓青少年失去青春期該有的活潑氣息，哀傷、不快樂、易怒的情緒取代了臉上的笑容，他們身旁的家人、師長、同學總是問：他怎麼了？而我該怎麼陪伴、幫助他？《陪他走過》本書描述十個憂鬱青少年與陪伴者的互動故事，文中鮮活的描述主角與家長、老師共同努力掙脫憂鬱症的經歷，文末並提供懇切與專業的解析與建議。透過閱讀，走入憂鬱症患者與陪伴者的心境，將了解陪伴不再是難事。

閱讀心靈系列

校園天晴─憂鬱症百問3

定價／200元　編著／董氏基金會心理健康促進諮詢委員

書中除了蒐集網友對憂鬱症的症狀、治療及康復過程中可能遇到的狀況與疑慮之外，特別收錄網路上青少年及大學生最常遇到引發憂鬱情緒的困擾與問題，透過專業人員的解答，提供讀者找到面對困境與挫折的因應方法，也從中了解憂鬱青、少年的樣貌，從旁協助他們走出憂鬱的天空。

憂鬱和信仰

定價／200元　編著／董氏基金會心理健康促進諮詢委員

本書一開始的導論，讓你了解憂鬱、宗教信仰與精神醫療的關聯，並收錄六個憂鬱症康復者從生病、就醫治療與尋求宗教信仰協助，繼而找到對人生新的體悟，與心的方向的心路歷程。加上專業的探討與分享、精神科醫師與宗教團體代表的對話，告訴你，如何結合宗教信仰與精神醫療和憂鬱共處。

心靈即時通

定價／200元　編著／董氏基金會心理健康促進諮詢委員

書中內容包括憂鬱症症狀與治療方法的介紹、提供多元的情緒紓解技巧，以及分享如何陪伴孩子或他人走過情緒低潮。各篇文章篇幅簡短，多先以案例呈現民眾一般會遇到的心理困擾或困境，再提供具體建議分析。讓讀者能更深入認識憂鬱症，從中獲知保持心理健康的相關資訊。

幸福的模樣─農村志工服務＆侍親故事

定價／200元　策劃／葉金川　編著／董氏基金會

有一群人，在冷漠疏離的社會，在農村燃燒熱情專業地服務鄉親，建立「新互助時代」，有一群人，在「養兒防老」即將變成神話的現代，在農村無怨無悔地侍奉公婆、父母，張羅大家庭細瑣的生活，可曾想過「幸福」是什麼？在這一群人的身上，你可以輕易見到幸福的模樣。

保健生活系列

與糖尿病溝通

定價／160元　策劃／葉金川　編著／董氏基金會

為關懷糖尿病患者及家屬，董氏基金會集結《大家健康》雜誌相關糖尿病的報導，並加入醫藥科技的最新發展，以及實用的糖尿病問題諮詢解答，透過專業醫師、營養師等專家精彩的文章解析，提供大眾預防糖尿病及患者與糖尿病相處的智慧；適合想要認識糖尿病、了解糖尿病，以及本身是糖尿病患者，或是親友閱讀！

做個骨氣十足的女人─灌鈣健身房

定價／140元　策劃／葉金川　作者／劉復康

依患者體適能狀況及預測骨折傾向量身訂做，根據患者骨質密度及危險因子分成三個類別，訂出運動類型、運動方式、運動強度頻率及每次運動時間，動作步驟有專人示範，易學易懂。

做個骨氣十足的女人─骨質疏鬆全防治

定價／220元　策劃／葉金川　編著／董氏基金會

作者群含括國內各大醫院的醫師，以其對骨質疏鬆症豐富的臨床經驗與醫學研究，期望透過此書的出版，民眾對骨質疏鬆症具有更深入的認識，並將預防的觀念推廣至社會大眾。

做個骨氣十足的女人─營養師的鈣念廚房

定價／250元　策劃／葉金川　作者／鄭金寶

詳載各道菜餚的烹飪步驟及所需準備的各式食材，並在文中註名此道菜的含鈣量及其他營養價值。讀者可依口味自行安排餐點，讓您吃得健康的同時，又可享受到美味。

保健生活系列

氣喘患者的守護─11位專家與你共同抵禦

定價／260元　策劃／葉金川　審閱／江伯倫

氣喘是可以預防與良好控制的疾病，關鍵在於我們對氣喘的認識多寡，以及日常生活細節的注意與實踐。本書從認識氣喘開始，介紹氣喘的病因、藥物治療與病患的照顧方式，為何老是復發？面臨季節轉換、運動、感染疾病時應有的預防觀念，進一步教導讀者自我照顧與居家、工作的防護原則，強壯呼吸道機能的體能鍛鍊；最後以問答的方式，重整氣喘的各項相關知識，提供氣喘患者具體可行的保健方式。

男人的定時炸彈─前列腺

定價／220元　策劃／葉金川　作者／蒲永孝

前列腺是男性獨有的神祕器官，之所以被稱為「男人的定時炸彈」，是因為它平常潛伏在骨盆腔深處。年輕時，一般人感覺不到它的存在；但是年老時，又造成相當比例的男性朋友很大的困擾，甚至因前列腺癌，而奪走其寶貴的生命。本書從病患的角度，具體解釋前列腺發炎、前列腺肥大及前列腺癌的症狀與檢測方式，各項疾病的治療方式、藥物使用及副作用的產生，採圖文並茂的編排，讓讀者能一目了然。

當更年期遇上青春期

定價／280元　　編著／大家健康雜誌總編輯／葉雅馨

更年期與青春期，有著相對不同的生理變化，兩個世代處於一個屋簷下，不免迸出火花，妳或許會氣孩子不懂妳的心，可是想化解親子代溝，差異卻一直存在……想成為孩子的大朋友？讓孩子聽媽媽的話？想解決更年期惱人身心問題？自在享受更年期，本書告訴妳答案！

公共衛生系列

壯志與堅持─許子秋與台灣公共衛生

定價／220元　策劃／葉金川　作者／林靜靜

許子秋，曾任衛生署署長，有人說，他是醫藥衛生界中唯一有資格在死後覆蓋國旗的人。本書詳述他如何為台灣公共衛生界拓荒。

公益的軌跡

定價／260元　策劃／葉金川　作者／張慧中、劉敬姮

記錄董氏基金會創辦人嚴道自大陸到香港、巴西，輾轉來到台灣的歷程，很少人能夠像他有這樣的機會，擁有如此豐富的人生閱歷。他的故事，是一部真正有色彩、有內涵的美麗人生，從平凡之中看見大道理，從一點一滴之中，看見一個把握原則、堅持到底、熱愛生命、關懷社會，真正是「一路走來，始終如一」的勇者。

菸草戰爭

定價／250元　策劃／葉金川　作者／林妏純、詹建富

這本書描述台灣菸害防制工作的歷程，並記錄這項工作所有無名英雄的成就，從中美菸酒談判、菸害防制法的通過、菸品健康捐的開徵等。定名「菸草戰爭」，「戰爭」一詞主要是形容在菸害防制過程中的激烈與堅持，雖然戰爭是殘酷的，卻也是不得已的手段，而與其說這是反菸團體與菸商的對決、或是吸菸者心中存在戒菸與否的猶豫掙扎，不如說這本書的戰爭指的是人類面對疾病與健康的選擇。

公共衛生系列

全民健保傳奇Ⅱ
定價／250元　作者／葉金川

健保從「爹爹（執政的民進黨）不疼，娘親（建立健保的國民黨）不愛，哥哥（衛生署）姐姐（健保局）沒辦法」的艱困坎坷中開始，在許多人努力建構後，它著實照顧了大多數的人。此時健保正面臨轉型，你又是如何看待健保的？「全民健保傳奇Ⅱ」介紹全民健保的全貌與精神，健保局首任總經理葉金川，以一個關心全民健保未來的角度著眼，從制度的孕育、初生、發展、成長，以及未來等階段，娓娓道出，引導我們再次更深層地思考，共同決定如何讓它繼續經營。

那一年，我們是醫學生
定價／250元　策劃／葉金川

醫師脫下白袍後，還可以做什麼？這是介紹醫師生活與社會互動的書籍，從醫學生活化、人文關懷的角度出發。由董氏基金會前執行長葉金川策畫，以其大學時期(台大醫學系)的十一位同學為對象，除了醫師，他們也扮演其他角色，如賽車手、鋼琴家、作家、畫家等，內容涵蓋當年趣事、共同回憶、專業與非專業間的生活、對自己最滿意的成就及夢想等。

醫師的異想世界
定價／280元　策劃／葉金川　總編輯／葉雅馨

除了看診、學術……懸壺濟世的醫師們，是否有著不同面貌？《醫師的異想世界》一書訪問十位勇敢築夢，保有赤子之心的醫師（包括沈富雄、侯文詠、羅大佑、葉金川、陳永興等），由其暢談自我的異想，及如何追求、實現異想的心路歷程。

陽光，在這一班
定價／250元　策劃／葉金川　總編輯／葉雅馨

這一班的同學，無論身處哪一個職位，是衛生署署長、是政治領袖、是哪個學院或醫院的院長、主任、教授……碰到面，每個人還是直呼其名，從沒有誰高誰一等的優勢。總在榮耀共享、煩憂分擔的同班情誼中。他們專業外的體悟與生活哲學，將勾起你一段懷念的校園往事！

ㄏㄨㄚ、心情繪本系列

姊姊畢業了
定價／250元　文／陳質采　圖／黃嘉慈

「姊姊畢業了」是首本以台灣兒童生活事件為主軸發展描寫的繪本，描述姊姊畢業，一向跟著上學的弟弟悵然若失、面臨分離與失落的心情故事，期盼本書能讓孩子從閱讀中體會所謂焦慮與失落的情緒，也藉以陪伴孩子度過低潮。

繽紛人生系列

視野
定價／300元　作者／葉金川

在書中可看到前衛生署長葉金川制訂衛生政策時的堅持、決策與全心全意，也滿載他豐富的情感。他用一個又一個的心情故事，分享生命中的快樂與能量，這是一本能啟發你對工作生活的想望、重新點燃生活熱誠、開啟另一個人生視野的好書！

一生必去的台灣高山湖泊——行男百岳物語

作者／葉金川

總編輯／葉雅馨

執行編輯／蔡睿縈、楊育浩

採訪／秦蕙媛、張雅雯、詹建富、吳燕玲

校對／楊政璋、蔡睿縈、呂素美

美術設計／呂德芬

出版發行／董氏基金會《大家健康》雜誌

發行人暨董事長／謝孟雄

執行長／姚思遠

地址／台北市復興北路57號12樓之3

電話／02-27766133#252　傳真／02-27522455、02-27513606

網址／www.jtf.org.tw/health

郵政劃撥／07777755　戶名／財團法人董氏基金會

總經銷／吳氏圖書股份有限公司

電話／02-32340036

傳真／02-32340037

法律顧問／眾勤法律事務所

版權所有‧翻印必究

出版日期／2010年7月（初版）

　　　　　2013年1月（五刷）

定價／新台幣280元

國家圖書館出版品預行編目資料

一生必去的臺灣高山湖泊：
行男百岳物語／
葉金川著；葉雅馨等採訪.
--臺北市：董氏基金會《大家健康》
雜誌　2010.07
　　面；　　公分
ISBN 978-986-85449-1-8（平裝）
1. 登山 2.山岳 3.湖泊 4.臺灣
992.77　　　　　　　99011162